清 华 电 脑 学 堂

AIGC

平面广告设计与制作 标准教程

全彩微课版

朱亮亮 ◎ 编著

清華大學出版社

北 京

内容简介

本书以平面广告设计理论知识为基础，以案例实战的形式，对平面广告设计的规范与技巧进行全面讲解。书中大部分案例的素材由AIGC工具生成。

全书共9章，包括平面广告设计基础、平面图像元素的处理、广告图形元素的设计、店内广告海报设计、户外灯箱广告设计、产品包装平面设计、产品宣传画册设计、数字媒体广告设计以及AIGC与平面广告设计。书中各章均安排了"知识点拨""注意事项""新手答疑"板块，旨在让读者学会、掌握相关知识，并达到举一反三的目的。

全书结构合理，案例丰富，语言通俗，易教易学，特别适合作为各类院校相关专业学生的教材或辅导用书，还适合作为培训机构以及平面广告设计爱好者的参考用书。

图书在版编目（CIP）数据

AIGC平面广告设计与制作标准教程：全彩微课版 /
朱亮亮编著. -- 北京：清华大学出版社, 2025.3.
(清华电脑学堂). -- ISBN 978-7-302-68072-7

Ⅰ. J524.3-39

中国国家版本馆CIP数据核字第202504Z9J1号

责任编辑：袁金敏
封面设计：阿南若
责任校对：徐俊伟
责任印制：沈　露

出版发行：清华大学出版社
　　　　网　　　址：https://www.tup.com.cn，https://www.wqxuetang.com
　　　　地　　　址：北京清华大学学研大厦A座　　　邮　　编：100084
　　　　社 总 机：010-83470000　　　　　　　　邮　　购：010-62786544
　　　　投稿与读者服务：010-62776969，c-service@tup.tsinghua.edu.cn
　　　　质 量 反 馈：010-62772015，zhiliang@tup.tsinghua.edu.cn
　　　　课 件 下 载：https://www.tup.com.cn，010-83470236
印 装 者：涿州汇美亿浓印刷有限公司
经　　销：全国新华书店
开　　本：185mm×260mm　　　**印　张**：14.5　　　**字　数**：371千字
版　　次：2025年4月第1版　　　　　　　　　　**印　次**：2025年4月第1次印刷
定　　价：69.80元

产品编号：106814-01

首先，感谢您选择并阅读本书。

本书致力于为平面广告设计的读者打造更易学的知识体系，让读者在轻松愉悦的氛围中掌握平面广告设计的知识，并应用到实际工作中。

本书以理论与实际应用相结合的形式，从易教、易学的角度出发，全面、细致地介绍平面广告设计的方法和技巧。书中不仅对Photoshop和Illustrator这两款必备软件的操作技能进行巩固学习，还对常见广告类型的设计要点、方法、规范进行了介绍，并辅以"案例实战"进行全面剖析，书中操作均为一步一图，所见即所得，既培养了读者自主学习的能力，又提高了读者学习的兴趣和动力。每章结尾均安排了"新手答疑"板块，以做到"知其然更知其所以然"。

▌本书特色

- **理论+实操，实用性强。** 本书为软件操作中主要的知识点配备相关的实操案例，可操作性强，使读者能够学以致用。
- **结构合理，全程图解。** 采用全程图解的方式，让读者能够了解每一步的具体操作。
- **疑难解答，学习无忧。** 章尾"新手答疑"板块主要针对新手在学习平面广告设计中的一些常见的疑难问题进行解答，让读者能够及时解决在学习或工作中遇到的问题。

▌内容概述

本书共9章，各章内容安排见表1。

表1

章序	内容	难度指数
第1章	主要介绍广告和平面广告，平面广告的设计类别、设计流程、常用的设计软件，AIGC与色彩设计，以及广告的后期输出等	★★☆
第2章	主要介绍利用Photoshop处理图像元素的方法，包括基础知识、颜色设置、文字编辑、色彩调整、图像特效、自动化设置，以及AIGC在图像元素处理中的应用等	★★★
第3章	主要介绍使用Illustrator设计图形元素的方法，包括基础知识、填色与描边、图形的绘制、路径编辑、对象编辑、文本编辑、特效与样式的添加，以及AIGC在图形设计中的应用等	★★★
第4章	主要介绍店内广告海报的设计，包括其作用、类型、设计原则、构成要素以及设计规范等，在制作过程中，利用AIGC工具可以很便捷地生成案例所需素材，如主视觉元素	★★☆

章序	内容	难度指数
第5章	主要介绍户外灯箱广告的设计，包括其设计特点、传播载体、注意事项以及设计规范等，在制作过程中，利用AIGC工具可以很便捷地生成案例所需素材，如标识图像	★★☆
第6章	主要介绍产品包装的平面设计，包括其目的、材质、印后工艺、构成要素以及设计规范等，如系列主图	★★★
第7章	主要介绍产品宣传画册的设计，包括其设计的目的、类型、页面构成以及设计规范等，如主视觉元素	★★★
第8章	主要介绍数字媒体广告的设计，包括其特点、类型、投放方式以及设计规范等，如主视觉元素	★★★
第9章	主要介绍AIGC与平面广告设计，包括AIGC的特点、应用范围以及AIGC在平面广告中的应用等	★★★

▌附赠资源

- **案例素材及源文件**。附赠书中所用到的案例素材及源文件，扫描图书封底二维码下载。
- **扫码观看教学视频**。本书设计的疑难操作均配有高清视频讲解，读者可以扫描二维码边看边学。
- **作者在线答疑**。作者团队具有丰富的实战经验，在学习过程中如有任何疑问，可加QQ群交流（群号在本书资源下载包中）。

▌本书的读者对象

- 高等院校相关专业的师生。
- 各类培训班中学习广告设计的学员。
- 从事平面广告设计工作的新手。
- 对平面设计有着浓厚兴趣的爱好者。
- 想通过知识改变命运的有志青年。
- 希望掌握更多操作技能的办公室人员。

本书的配套素材和教学课件可扫描下面的二维码获取，如果在下载过程中遇到问题，请联系袁老师，邮箱：yuanjm@tup.tsinghua.edu.cn。书中重要的知识点和关键操作均配备高清视频，读者可扫描书中二维码边看边学。

本书由朱亮亮编写，在编写过程中作者虽力求严谨细致，但由于时间与精力有限，书中疏漏之处在所难免。如果读者在阅读过程中有任何疑问，请扫描下面的技术支持二维码，联系相关技术人员解决。教师在教学过程中有任何疑问，请扫描下面的教学支持二维码，联系相关技术人员解决。

配套素材　　　　教学课件　　　　技术支持　　　　教学支持

目 录

第3章 广告图形元素的设计

第4章
店内广告海报设计

第5章
户外灯箱广告设计

AIGC

第6章

产品包装平面设计

第7章

产品宣传画册设计

第8章

数字媒体广告设计

第9章

AIGC与平面广告设计

AIGC

智能设计

第 1 章
平面广告设计基础

内容导读

平面广告设计基础涉及认识平面广告设计，平面广告的设计类别、设计流程、常用的设计软件以及广告的后期输出等方面。通过掌握这些基础知识，设计师可以更好地进行平面广告设计，提高设计质量和效率。

效果展示

AIGC 生成效果

智能生成配色方案

1.1 认识平面广告设计

平面广告设计是广告设计的一种重要形式，主要通过视觉元素来传达信息和吸引目标受众。以下是平面广告设计的一些基本认识。

1.1.1 广告和平面广告

广告是一个广泛的概念，涵盖各种形式的宣传手段，不仅限于商业目的，如图1-1所示，也用于非商业领域的信息传播，如消费观念、经济、政治、体育、宗教及社会观念等。平面广告则是广告的一种具体的表现形式，其特点在于通过静态的视觉设计来传达信息，可以是印刷在纸张、布料或其他平面介质上的图像和文字，也可以是数字形式的电子图像，如网页广告、社交媒体广告等，如图1-2所示。平面广告通过色彩、图形、文字、排版等视觉元素的设计，创造出具有吸引力和感染力的视觉效果，从而有效地传达广告信息。

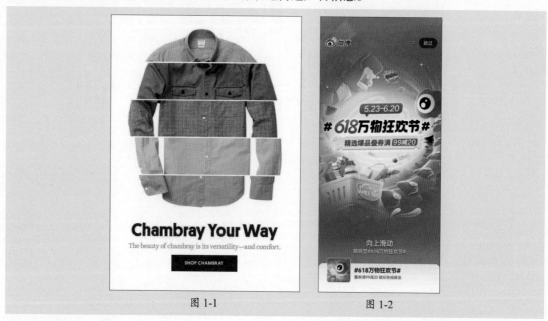

图 1-1　　　　　　　　　　　　　　图 1-2

1.1.2 广告的构成要素

广告的构成要素除了基本的广告主、广告信息、广告媒介、广告受众、广告费用、广告效果外，还包括一些创意表现类的要素，例如视觉元素、文本内容、呼吁行动、联系方式、信息传递以及其他要素。

1. 视觉元素

视觉元素应与广告主题和品牌形象一致，帮助传达信息和情感。可以直接通过图像、视频、插画等增强广告的视觉吸引力，也可以对品牌的商标、字体以及颜色等进行展示，建立品牌认知度与忠诚度。

2. 文本内容

语言简洁、有力，能够清晰地传达广告信息并引起受众的兴趣。广告中的文字部分，包括

标题、副标题、正文文案等。标题和副标题应该简洁、直接，并能够概括广告的主要内容或亮点。正文需要包含足够的信息，以便读者能够了解广告所宣传的内容。

3. 呼吁行动

广告中鼓励读者采取特定行为的部分，包括但不限于访问网站、购买产品、预约服务、参与活动等。一个好的呼吁行动应该明确、具体，并且能够激发读者的兴趣和动力。

4. 联系方式

广告中提供给读者的联系方式可以帮助他们与广告主建立联系或获取更多信息，包括电话、电子邮件、网站链接、社交媒体账号等。

5. 信息传递

信息传递的方式应简洁、清晰，确保受众能够快速理解和记住。这些信息可以是产品或服务的特点、优点和功能，品牌形象，促销活动等。

6. 其他要素

字体和色彩的应用同样重要。合适的字体和排版能够增强广告的可读性和视觉效果，使信息更加清晰易懂。色彩则可以影响观众的情绪和感受，并帮助突出广告的主题和信息。

1.1.3　广告的宣传载体

广告的载体形式丰富多样，以下是一些常见的广告宣传载体形式。
- **印刷类广告载体：** 报纸、图书、传单、宣传册等。
- **电子类广告载体：** 广播、电视、电影、霓虹灯等。
- **户外广告载体：** 路牌、橱窗、地铁和公交车广告、车身等。
- **实物广告载体：** 商品包装、赠品广告等。
- **数字类广告载体：** 网页、社交媒体、视频、推送通知等。
- **新兴媒体类载体：** 智能电视、智能音箱、VR（虚拟现实）、AR（增强现实）。

每种载体都有其独特的优势和适用场景，选择合适的广告载体需要根据广告的目标、预算、受众特点以及市场环境进行综合考虑。同时，随着技术的不断发展和市场的不断变化，新的广告载体形式也在不断涌现，为广告行业带来更多的创新和可能性。图1-3和图1-4所示为不同宣传载体的广告。

图 1-3

图 1-4

▌1.1.4 广告的创意表现

广告的创意表现形式多样，旨在通过新颖、独特的方式吸引目标受众的注意，同时有效地传达品牌信息和价值观。以下是一些常见的广告创意表现方式。

- **视觉冲击力**：创造强烈的视觉效果，如使用鲜明的色彩对比、独特的构图、震撼的图像或创新的视觉技术来吸引受众视线。
- **创新文案**：利用幽默感缓解紧张情绪，使广告轻松愉快，更容易被受众接受和分享。
- **情感共鸣**：通过挖掘和展现与目标受众情感相连的故事或情境，激发观众的共鸣。
- **文化融合**：将地方文化、流行文化或亚文化元素融入广告中，使之与特定受众群体产生深刻关联，展现品牌的文化敏感度和包容性。
- **互动参与**：通过在线小游戏、AR技术、VR体验、社交媒体挑战等，增加广告的互动性和参与感。
- **用户见证**：通过真实用户的评价、推荐或生活片段展现产品效果，增强广告的真实性和可信度，包括用户评价视频、案例研究或社会证明。
- **艺术合作**：与艺术家、设计师或知名IP合作，将艺术元素融入广告创作中，提升广告的艺术性和独特性，吸引追求品味的受众群体。
- **名人代言**：选择与品牌形象契合的名人代言，确保代言人的形象和行为不会对品牌产生负面影响。
- **品牌一致性**：确保广告设计与品牌形象一致，增强品牌识别度和忠诚度。
- **简洁明了**：信息传达要简洁明了，避免冗长复杂，确保受众能快速理解广告内容。

1.2 平面广告的设计类别

平面广告的设计类别可以从多个角度进行分类，以下是根据传播媒介、设计目的和内容、设计风格以及表现形式的分类方法。

▌1.2.1 根据传播媒介分类

平面广告根据传播媒介可以分为印刷媒介广告、数字媒介广告、店内广告、户外广告、展会和活动广告以及公关礼品广告等。

- **印刷媒介广告**：通过纸质或其他实体材料传播，包括报纸广告、杂志广告、海报、传单、宣传册、名片、包装设计等。
- **数字媒介广告**：通过电子屏幕展示，包括网页横幅广告、社交媒体广告、电子邮件广告、移动应用广告等。
- **店内广告**：店内用于促销活动产品介绍的广告、货架标签和价格牌，以及印有品牌或产品信息的购物袋和包装材料等。
- **户外广告**：覆盖面广、具有较高的曝光率，包括设置在公共场所的大型广告牌、公交车站的灯箱广告、地铁里的墙壁贴纸广告、商场的LED大屏广告、公交车身广告以及各种交通工具广告等。

- **展会和活动广告**：在展览会、博览会、会议等活动中展示的广告，如展会宣传册、横幅、海报、门票以及邀请函等，如图1-5所示。
- **公关礼品广告**：通过赠送礼品进行品牌宣传，包括印有品牌标志或信息的文具、杯子、T恤等，如图1-6所示。或包含公司介绍、产品目录、活动信息等内容的公关手册。

图 1-5

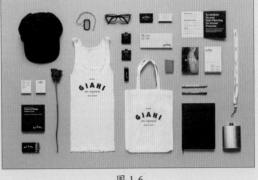

图 1-6

1.2.2　根据设计目的和内容分类

平面广告根据设计目的和内容的不同，可以分为商业广告、企业广告、服务广告和公益广告等。

- **商业广告**：主要功能是传播商业信息、推销产品或服务，满足消费者的消费需求，并促进社会经济的发展，如新产品推广、特价促销等。
- **企业广告**：或称品牌形象广告，通常侧重于塑造企业形象、传递企业文化和价值观，以及展示企业的社会责任和公益行动。
- **服务广告**：专门用于推广服务行业的广告，它强调服务的特性、优势以及能够给消费者带来的利益，如银行、医疗保健、旅游、餐饮、教育培训等。
- **公益广告**：或称观念广告，不以盈利为目的，致力于传播公益观念、社会道德、公共健康、环境保护等社会正面信息，旨在提升公众意识、改变行为习惯或推动社会进步。

1.2.3　根据设计风格分类

平面广告根据设计风格的不同，可以分为简约风格、复古风格、手绘风格、科技/未来风格、像素风格、孟菲斯风格、波普风格等。

- **简约风格**：通常使用简单的线条、几何形状和单色或有限的色彩组合，字体清晰易读，传达信息直接明了。常用于高端品牌、科技产品、企业形象宣传等。
- **复古风格**：通常使用复古的字体、插图和图案，以及温暖的色调，如棕色、红色和金色来体现一种古典、优雅和高贵的感觉，如图1-7所示。常用于时尚品牌、怀旧产品、文化类广告等。
- **手绘风格**：通常使用有趣的插图和图像，结合手写字体，形成独特的视觉风格，能够迅速吸引目标受众的注意力。常用于创意产品、儿童用品、手工艺品等。
- **科技/未来风格**：通常使用简洁的几何形状、冷色调、光泽效果和发光字体，可能包含3D

元素和动态图形，以展现品牌的时尚感和科技感。常用于科技产品、创新企业、未来概念宣传等。

- **像素风格：** 通常使用由许多小正方形（像素块）组成的图形和文字，高饱和度的主色搭配低饱和度的过渡色和阴影，营造出兴奋和快乐的感觉。常用于游戏产品、复古风格的数码产品、年轻群体的品牌等。

- **孟菲斯风格：** 通常以明亮的色彩、几何图形和不对称的布局为特点，通过独特的构图、配色和装饰元素展现其创意，如图1-8所示。常用于时尚品牌、年轻人市场、创意产业等。

- **波普风格：** 源自流行文化，使用鲜艳色彩、重复图案和大众文化符号，营造出活泼、略带讽刺意味的视觉效果。常用于娱乐产品、时尚品牌、文化艺术类广告等。

图 1-7

图 1-8

1.2.4 根据表现形式分类

平面广告根据表现形式的不同，可以分为插图类型、文字类型、图文结合型、摄影型、抽象型以及拼贴型等。

- **插图类型：** 通过插图作为主要视觉元素进行设计，主要以手绘插图或计算机绘制的插图为主要视觉元素。常用于儿童产品、艺术类产品、故事性广告等。

- **文字类型：** 以文字作为主要设计元素，通过字体的设计、排版、色彩等手法来传达广告信息，如图1-9所示。常用于公益广告、公告类广告、书籍宣传等。

- **图文结合型：** 将插图和文字结合使用，通过插图来增强广告的视觉吸引力，同时用文字来详细解释和说明广告内容。常用于产品宣传、品牌推广、活动通知等。

- **摄影型：** 使用真实的摄影图片作为设计的主要元素，能够直观地展示产品或服务的真实面貌。常用于时尚广告、食品广告、旅游广告等。

- **抽象型：** 使用抽象的图形、线条、色彩等元素进行设计，不直接表现具体的形象，而是通过形式美感和视觉效果来吸引观众。常用于艺术类广告、高端品牌推广、抽象概念的传达等。

- **拼贴型：** 将不同材质、不同风格、不同来源的图像、文字等元素进行组合和拼贴，创造出独特的视觉效果，如图1-10所示。常用于艺术展览宣传、创意产品广告、文化活动推广等。

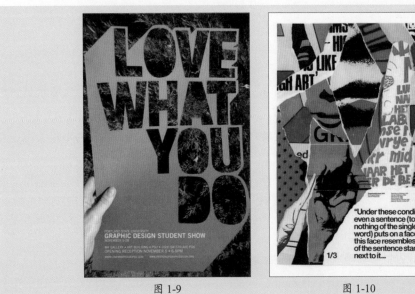

图 1-9　　　　　　　　　　　　　　　　图 1-10

1.3 平面广告的设计流程

平面广告的设计流程通常包括三个主要的阶段：前期准备阶段、创意构思阶段以及设计制作阶段。

▋1.3.1　前期准备阶段

前期准备阶段是整个设计过程的基础和关键，它为后续的创意构思和设计制作奠定了坚实的基础。该阶段包括需求分析、市场调研以及资料收集，如图1-11所示。

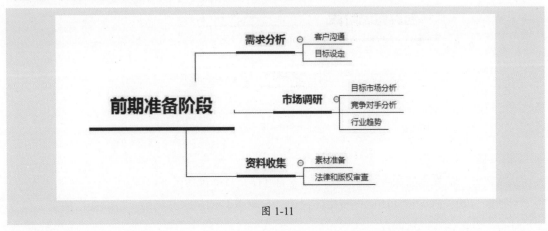

图 1-11

1. 需求分析

需求分析是了解客户需求和项目目标的关键步骤，具体包括以下内容。

- **客户沟通**：与客户或项目负责人进行详细的沟通，了解客户的需求和期望，讨论广告的目标、受众、信息内容、预算和时间表。
- **目标设定**：明确广告的主要目标，如品牌推广、产品销售、活动宣传等，并设定具体的KPI（关键绩效指标）。

2. 市场调研

市场调研是为了深入了解市场环境和竞争态势，具体包括以下内容。

- **目标市场分析**：了解目标市场的特点、消费者行为和需求，分析目标受众的年龄、性别、收入、兴趣等。
- **竞争对手分析**：研究竞争对手的广告策略和市场表现，找出他们的优势和不足，以便在设计中进行差异化定位。
- **行业趋势**：关注行业最新的广告趋势和设计风格，确保广告设计符合当前市场的审美和需求。

3. 资料收集

资料收集是为设计提供必要素材和信息的关键步骤，具体包括以下内容。

- **素材准备**：收集与广告相关的所有素材，包括产品图片、品牌LOGO、文案内容、市场数据等。
- **法律和版权审查**：确保所有使用的素材和内容都符合法律和版权要求，避免侵权问题。

1.3.2　创意构思阶段

创意构思阶段将前期准备阶段的研究成果转化为具体的设计方案，为后续的设计制作奠定基础。该阶段包括头脑风暴、草图绘制以及文案撰写，如图1-12所示。

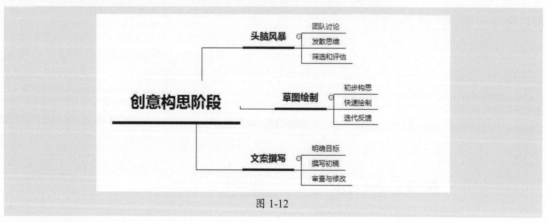

图 1-12

1. 头脑风暴

头脑风暴是激发创意和生成多种设计方案的过程，具体包括以下内容。

- **团队讨论**：组织设计团队进行集体讨论，分享各自的想法和灵感。可以使用便签、白板等工具记录和展示创意。
- **发散思维**：鼓励团队成员提出各种不同的创意和概念，不管这些创意听起来多么不切实际或离奇。这个阶段的目的是尽可能多地生成创意。

- **筛选和评估**：在生成大量创意后，团队需要对这些创意进行筛选和评估，选择那些最符合广告目标和受众需求的创意。

2. 草图绘制

草图绘制是将头脑风暴中的创意初步视觉化的过程，具体包括以下内容。

- **初步构思**：根据头脑风暴的结果，开始构思广告的初步视觉表现，包括布局、色彩、图像等元素。
- **快速绘制**：使用铅笔、马克笔等工具，快速地将构思转化为草图，不需要过于精细，重点在于表达创意和想法。
- **迭代反馈**：初步草图完成后，进行内部评审或向目标用户展示，收集反馈，并据此进行迭代优化。

3. 文案撰写

文案撰写是为广告设计提供有力的文字支持，具体包括以下内容。

- **明确目标**：根据广告的主题和核心信息，明确文案的目标和目的，如吸引注意力、传达信息、引发共鸣等。
- **撰写初稿**：将创意转化为具体的文案内容，注意文字的选择、排列和修辞，确保文案的易读性和吸引力。
- **审查与修改**：对初稿进行审查和修改，检查文案的逻辑性、准确性和感染力，确保文案能够准确传达广告信息并引起目标受众的共鸣。

1.3.3 设计制作阶段

设计制作阶段是将创意构思转化为具体视觉作品的关键环节。这个阶段包括设计初稿、设计修正、最终定稿等步骤，如图1-13所示。

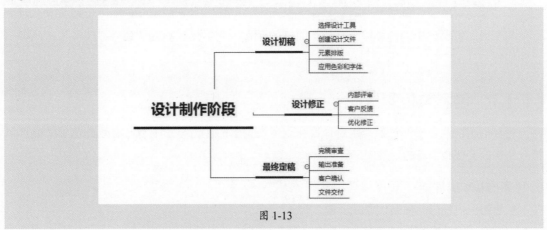

图 1-13

1. 设计初稿

设计初稿是将创意草图转化为具体的设计作品，具体包括以下内容。

- **选择设计工具**：根据项目需求选择合适的设计软件，如Photoshop、Illustrator或InDesign等。
- **创建设计文件**：设置设计文件的尺寸、分辨率和色彩模式，确保符合印刷或数字发布的要求。

- **元素排版**：将草图中的元素，如图片、文字、LOGO等，按照预定的布局进行排版，确保整体视觉效果协调。
- **应用色彩和字体**：根据品牌形象和广告风格选择合适的色彩和字体，确保设计与品牌一致。

2. 设计修正

设计修正是根据反馈对初稿进行调整和优化的过程，具体包括以下内容。

- **内部评审**：初稿完成后，设计师会与团队内的其他成员（如创意总监、文案等）进行讨论，收集反馈意见。
- **客户反馈**：将初稿呈现给客户，客户可能会提出修改意见，包括但不限于设计风格、信息重点、色彩偏好等。
- **优化修正**：基于收到的反馈，设计师进行必要的调整，可能涉及布局的调整、色彩的变化、字体的更换、图像的修改等方面。

3. 最终定稿

最终定稿是确保设计文件准备就绪并符合所有要求的过程，具体包括以下内容。

- **完稿审查**：完成所有修改后，进行一次全面的审查，检查设计的每个细节，确保没有遗漏的错误或不一致之处。
- **输出准备**：根据广告的最终用途（如印刷、网络发布等），调整文件的格式、分辨率和颜色模式，确保在不同媒介上的展示效果。
- **客户确认**：将最终定稿提交给客户或项目负责人，获得最终确认和批准。
- **文件交付**：根据客户的具体需求，准备并交付最终的设计文件，可能包括源文件、预览文件、打印就绪文件等，并确保所有必需的文件格式和规格都已正确准备。

1.4 平面广告中的色彩设计

在平面广告设计中，色彩搭配是一个关键的元素，它不仅影响视觉效果，还能传达品牌信息和情感。

1.4.1 色彩与色彩搭配

色彩搭配涉及色彩的选择与组合，旨在创造视觉上的和谐与冲击力。有效的色彩搭配可以提升广告的美感和信息的传达效率。

1. 色彩的基本属性

- **色相**：指色彩的种类，如红、黄、蓝等。
- **明度**：指色彩的明暗程度，从黑色到白色之间的变化。
- **纯度（饱和度）**：指色彩的鲜艳程度，即色彩的纯净度。

2. 色相环

色相环是一种圆形排列的色相光谱，它将色彩按照光谱在自然中出现的顺序进行排列。色相环有多种类型，包括6色相环、12色相环和24色相环等，以图1-14所示的12色相环为例，包括

12种颜色，分别由原色、间色和复色组成。

- **原色**：色彩中最基础的三种颜色，即红、黄、蓝。原色是其他颜色混合不出来的。

- **间色**：又称第二次色，三原色中的任意两种原色相互混合而成。如红+黄=橙；黄+蓝=绿；红+蓝=紫。三种原色混合出的是黑色。

- **复色**：又称第三次色，由原色和间色混合而成。复色的名称一般由两种颜色组成，如黄绿、黄橙、蓝紫等。

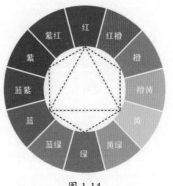

图1-14

3. 色相环的配色方案

色相环不仅是理解色彩关系的重要工具，也是设计中进行色彩搭配的指南，基于色相环，可以创建出多种配色方案，每种方案都有其独特的视觉效果和适用场景。

- **单色配色**：使用同一色相的不同明度和饱和度的颜色，如图1-15所示。这种配色方案简单而统一，适合营造和谐、宁静的效果，常用于简洁、简约、现代的设计风格。

图1-15

- **类似色配色**：选择色相环上相邻的三种颜色，如图1-16所示。这种配色方案通常非常和谐，适合自然、平静的设计风格，常用于室内设计和自然主题的作品。

图1-16

- **互补色配色**：使用色相环上相对的两种颜色，如图1-17所示。这种配色方案对比强烈，能够产生醒目、活泼的效果，适合需要引起注意力的设计，如广告和品牌标识。

图1-17

- **分列互补色配色**：选择一种颜色及其相对色的两侧邻近颜色，如图1-18所示。这种配色方案保留了互补色的对比效果，但更加柔和，减少了冲突感，适合需要平衡对比及和谐的设计。

图1-18

- **三色配色**：使用色相环上相隔120°的三种颜色，如图1-19所示。这种配色方案平衡了对比和和谐，适合活泼、多彩的设计，如儿童产品和娱乐项目。

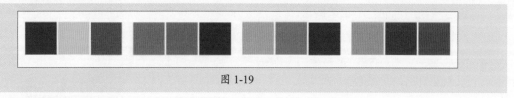

图 1-19

- **四色配色**：使用两对互补色（即色相环上形成一个矩形的四种颜色），如图1-20所示。这种配色方案非常丰富，但需要注意颜色之间的平衡，以避免混乱，适合复杂、多层次的设计。

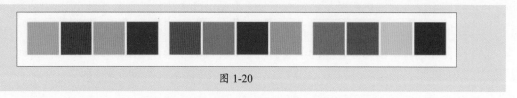

图 1-20

- **正方形配色**：使用色相环上相隔90°的四种颜色，如图1-21所示。与四色配色类似，但颜色间的对比更均衡，适合需要丰富色彩但又不失平衡的设计。

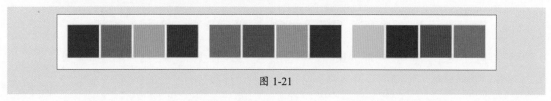

图 1-21

1.4.2 AIGC在色彩搭配中的应用

AIGC（Artificial Intelligence Generated Content，人工智能生成内容）在色彩搭配中的应用日益广泛，为设计师提供了强大的工具和支持。以下是AIGC在色彩搭配中的具体应用。

- **自动生成配色方案**：AIGC可以根据输入的主题、情感基调或品牌风格，自动生成符合要求的配色方案，如图1-22所示。
- **色彩趋势预测**：通过分析社交媒体、时尚网站和设计平台上的色彩使用数据，AIGC可以识别当前和未来的色彩趋势。
- **个性化配色推荐**：AIGC拥有强大的分析能力，可以深度解读设计师或客户提供的关键词、图像等信息，快速且精准地生成符合其偏好的个性化配色推荐。
- **色彩优化与调整**：在初步生成配色方案后，设计师可以利用AIGC提供的色彩优化与调整工具对方案进行进一步的完善，如图1-23所示。
- **多场景色彩应用**：AIGC在色彩搭配中的应用不仅局限于单一的设计领域，还可以扩展到多个场景。
- **案例与实现方式**：在实际应用中，AIGC通过其强大的数据处理和生成能力为设计师提供了多种色彩搭配的实现方式。

图 1-22 　　　　　　　　　　　　　　　图 1-23

▍1.4.3　利用AIGC生成配色方案

利用AIGC生成色彩搭配方案可以通过几种不同的方法来实现，具体取决于所使用的工具和技术。以下是通用的实施步骤。

1. 前期准备

在前期准备阶段，需要明确和收集生成色彩搭配方案所需的各种信息和需求。这些需求将作为AIGC系统生成色彩方案的指导原则。

- **设计主题：**确定整体设计的主题风格，如清新、复古、自然等。
- **情感导向：**确定希望传达的情感，如温暖、冷静、活力等。
- **品牌风格：**了解品牌的视觉识别和个性，以确保色彩搭配符合品牌形象。
- **应用场景：**明确色彩方案的应用场景，如室内设计、网页设计、广告设计等。

2. 输入与生成

根据前期准备阶段收集到的信息，选择合适的AIGC工具，通过AIGC工具的界面输入关键词、描述性文本、参考图像或其他任何有助于生成色彩搭配方案的信息。

3. 智能生成色彩搭配方案

AIGC系统基于输入的信息和设置的参数，运用其内置的算法和模型进行智能分析。系统可能提供初步的色彩搭配效果预览，供用户初步评估和筛选，如图1-24所示。

4. 用户反馈与迭代

用户可以评估生成的色彩搭配方案，提出反馈或调整需求，如图1-25所示。根据用户反馈，AIGC系统对色彩搭配方案进行迭代优化，调整色彩组合、比例和排列方式，直至达到用户满意的配色效果。

5. 最终方案输出

设计师可以将生成的色彩搭配方案应用于实际的设计作品中，以提升作品的视觉效果和用户体验。

图 1-24

图 1-25

注意事项

部分AIGC系统会提供该方案的色彩代码（如RGB、CMYK、HEX值等），以及可能的色彩搭配指南或建议。

1.5 常用的设计软件

平面设计可以使用Photoshop进行图像处理，使用CorelDRAW、Illustrator绘制矢量图形或者进行插画设计，使用InDesign则可以进行版式设计。

1.5.1 图像处理——Photoshop

Adobe Photoshop（PS）是由Adobe Systems开发和发行的图像处理软件。它提供了强大的图像编辑功能，包括色彩调整、滤镜效果、图层管理、蒙版工具等，适用于图像修饰和增强、图像合成、特效处理、数字绘画、平面设计以及界面设计等。图1-26所示为Photoshop 2024软件启动界面。

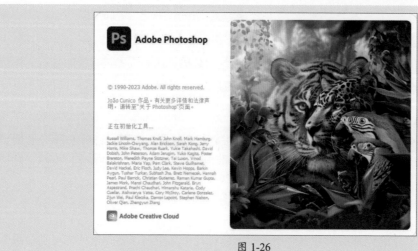

图 1-26

1.5.2 图形设计——Illustrator

Adobe Illustrator（AI）是一种应用于出版、多媒体和在线图像的工业标准矢量插画软件。通常用于创建各种矢量图形，如徽标、图标、图表、插画等，在制作宣传册、海报、杂志、包装设计、标志及各类商业印刷品等版式设计工作中占据核心地位。图1-27所示为Illustrator 2024启动界面。

图 1-27

1.5.3 矢量绘图——CorelDRAW

CorelDRAW与Illustrator类似，是一款专业级的矢量图形设计软件，由加拿大公司Corel Corporation开发。适用于绘制标志、图标、插画以及海报等。它提供了丰富的矢量绘图工具、文本编辑功能以及节点编辑功能，可以制作出高质量的矢量图形。图1-28所示为CorelDRAW 2024启动界面。

图 1-28

1.5.4 版式设计——InDesign

InDesign是一款定位于专业排版领域的设计软件，它基于一个新的开放的平面对象体系，实现了高度的扩展性，它可以与PS、AI和Acrobat等软件相配合，从而广泛应用于各类商业广告

设计、书籍杂志版面设计与编排，以及网页效果设计等领域。图1-29所示为InDesign 2024启动界面。

图 1-29

1.6 广告的后期输出

广告的后期输出是确保广告创意从数字设计完美转化为实体印刷品或在线展示的关键环节，包括分辨率设置、色彩设置、印前检查、文件格式与压缩以及校样和打样等方面。

1.6.1 分辨率设置

分辨率指图像中每英寸包含的像素数量，单位为dpi（dots per inch）。在广告设计和输出过程中，选择合适的分辨率对于确保最终作品的质量至关重要。以下是一些常见设计项目的推荐分辨率。

1.印刷媒介

- **高品质印刷品**：画册、杂志、宣传册等高品质印刷品，推荐使用300dpi，可以确保图像的质量和文字的清晰度。
- **报纸印刷**：由于成本和快速生产的需求，分辨率为150dpi即可。
- **大型喷绘、海报、横幅**：观看距离较远，分辨率一般为72dpi～150dpi，具体根据实际尺寸和观看距离决定。

2.数字屏幕媒介

- **网页、社交媒体**：该类图像通常使用72dpi的分辨率。使用更高的分辨率不会显著提升显示效果，反而会增加文件大小，影响加载速度。
- **高清显示屏或特定数字展示**：为了适应高像素密度的屏幕，如Retina显示屏，可以使用150dpi，以确保图像清晰。

3.特殊项目

- **摄影及艺术品打印**：对于需要高度细节展现的作品，可能会采用300dpi或更高，特别是大幅面打印时，以保证最佳打印质量。

- **扫描与存档：** 为了保留原稿的最大细节，扫描时可能采用600dpi或更高，具体取决于原稿的质量和预期的使用目的。

1.6.2 色彩设置

在广告后期处理中，选择合适的色彩模式，如RGB模式或CMYK模式，取决于最终的展示媒介。

1. RGB 模式

若广告主要是为了在网络上展示，如网页、社交媒体、电子屏幕广告等，RGB模式是最合适的选择。RGB代表红、绿、蓝，是加色模式，适用于发光的显示设备，如计算机屏幕、手机屏幕等。由于RGB模式的色域较广，能够显示出更丰富和鲜艳的颜色。

2. CMYK 模式

若广告是用于印刷品，如海报、杂志、宣传册等，可以选择CMYK模式。CMYK代表青色、洋红、黄色、黑色，是减色模式，用于吸收光线的纸质媒介印刷。由于CMYK模式的色域较窄，在处理鲜艳和高饱和度的颜色时会有所限制。

图1-30和图1-31所示为同一张图的不同模式效果。

图 1-30

图 1-31

1.6.3 印前检查

在广告的后期输出中，通过印前检查步骤，可以最大限度地减少印刷错误，提高印刷品的质量和准确性。以下是印前检查的主要内容和步骤。

1. 检查页面

检查页面的内容包括文件整体尺寸、成品尺寸、出血位、版式以及印刷标记。

- **文件整体尺寸：** 确保设计文件的整体尺寸与预期印刷尺寸一致。
- **成品尺寸：** 核实设计的成品尺寸是否满足印刷要求。
- **出血位：** 确保所有设计元素在出血区域内延伸，通常为3mm，以防止裁切时出现白边。

- **版式**：检查版式是否规范，包括文字、图片和元素的布局。
- **印刷标记**：确保所有必要的印刷标记，如裁切线、对折线、页码等，都已正确添加。

2. 图片内容检查

图片内容检查包括分辨率、链接文件、色彩模式、专色以及图片质量。

- **分辨率**：确保所有图片的分辨率（300dpi），以保证印刷清晰度。
- **链接文件**：检查所有嵌入的图片链接是否完整且路径正确，避免丢失图片。
- **色彩模式**：图像颜色模式是否已转换为CMYK模式，适合四色印刷。
- **专色**：若设计中使用了专色，确保专色与CMYK颜色之间的转换正确。
- **图片质量**：确保图片没有压缩痕迹或像素化问题，特别是放大后的图片。

3. 文字内容检查

文字内容检查包括字体嵌入、文字内容、文字对齐和排版以及文字大小的可读性。

- **字体嵌入**：确保所有使用的字体已嵌入文件或转换为曲线，以避免字体缺失问题。
- **文字内容**：仔细检查文字内容的拼写和语法错误，确保文字信息准确无误。
- **文字对齐和排版**：检查文字的对齐和排版是否符合设计要求，确保排版美观且易于阅读。
- **文字大小的可读性**：确认文字大小适合印刷，特别是小字体，确保可读性。

4. 叠印检查

叠印检查包括叠印设置、透明度和混合模式以及层次关系。

- **叠印设置**：检查黑色文字和线条是否设置为叠印，以避免印刷过程中出现意外的白边或色差。
- **透明度和混合模式**：检查透明度效果和混合模式，确保在印刷过程中不会出现意外效果。
- **层次关系**：确认所有图层的叠加顺序和透明度设置是否正确，避免印刷时出现不必要的重叠或覆盖。

知识点拨

若使用InDesign等带有预检功能的软件，可以直接在"印前检查"面板中查看文档中的潜在问题，如分辨率不足、色彩模式错误、字体缺失等。

1.6.4 文件格式与压缩

在广告后期输出过程中，选择合适的文件格式和压缩方法是确保广告创意高质量呈现的重要环节。常用的文件格式有PDF、TIFF、EPS、JPEG、PNG和GIF等。

1. PDF

PDF格式作为最常用的印刷文件格式，能够保留设计文件的所有细节，包括字体、图像、颜色和布局。可以嵌入字体和图像，确保文件在不同设备上显示一致。适用于印刷输出、电子邮件发送、在线发布等。在输出PDF格式时，可以选择适当的压缩设置以减小文件大小，同时保持图像质量。

2. TIFF

TIFF格式是一种高质量的图像格式，支持无损压缩和多种色彩深度。作为印刷行业标准的图像格式，可以保留图像的所有细节，适合高质量印刷输出，特别是需要精细图像的广告。可以选择无损压缩来减小文件大小，同时保持图像质量。

3. EPS

EPS格式是一种矢量图形格式，常用于印刷行业，具有高兼容性。适用于印刷输出、需要高质量矢量图形的广告设计。EPS文件通常不需要压缩，因为它们已经是矢量格式，可以无限缩放而不失真。

4. JPEG

JPEG格式是一种广泛使用的图像格式，支持有损压缩，可以在减小文件大小的同时保持相对较高的图像质量。适用于网页、社交媒体和其他需要快速加载图像的场合。在选择JPEG压缩级别时，需要权衡文件大小和图像质量。较高的压缩级别会减小文件大小，但可能会降低图像质量。

5. PNG

PNG格式是一种支持无损压缩的图像格式，可以保留图像的完整质量，支持透明背景。适用于需要高质量图像和透明度的场合，如网页设计和图标制作。PNG文件通常使用无损压缩，因此不需要额外的压缩设置。

6. GIF

GIF格式是一种支持动画和透明度的图像格式，尽管其颜色深度有限（最多256色）。适用于简单的动画和需要透明度的图像，如网页或社交媒体上的小图标或动画广告。GIF使用无损压缩，但颜色深度的限制可能会影响图像质量。

1.6.5　校样和打样

校样和打样是广告后期输出中不可或缺的环节，它们能够帮助发现和纠正设计中的问题，确保最终成品符合预期。

1. 校样

校样是指在广告设计完成后，在正式印刷或发布之前，制作的一份或多份样本，用于检查和确认设计的准确性和质量。校样的目的在于发现文字、图像、颜色等方面的错误，确保颜色在不同设备和介质上的一致性，确认排版、布局和设计元素的位置和比例，以及提供给客户审核和确认。

2. 打样

打样是指在正式印刷之前，使用与最终印刷相同或相似的设备和材料，制作的一份或多份样本，用于检查和确认印刷效果。打样通常比校样更接近最终成品的效果。打样的目的在于确保颜色、纸张、墨水等在实际印刷中的表现符合预期，发现和解决印刷过程中可能出现的问题，如套印不准、色差等，以及提供给客户审核和确认。

1. Q：学习平面广告需要掌握哪些技能？

A： 熟练使用设计软件，如Adobe Photoshop（用于图像处理）、Illustrator（用于图形设计）和InDesign（用于排版设计）。理解颜色的搭配和心理影响。掌握文字排版技巧，包括字体选择、间距和对齐。了解如何组织和安排视觉元素，使设计更具吸引力和逻辑性。学习基本的图像处理和图形设计技巧。

2. Q：作为新手，如何快速提高平面设计技能？

A： 作为新手，提高平面广告设计技能的关键在于多实践、多学习、多交流。可以通过参加线上课程、阅读专业书籍、浏览设计网站和社交媒体上的优秀作品来拓宽视野和学习新知。同时，积极参与设计项目，将所学知识应用于实践中，并不断反思和总结自己的设计过程。

3. Q：平面广告设计中常见的错误有哪些？

A： 常见错误包括过度设计、忽略目标受众、不恰当的色彩使用、低质量的图像、糟糕的排版以及缺乏清晰的信息层次。避免这些错误需要经验和批判性的自我评估。

4. Q：如何评估一个平面广告设计是否有效？

A： 设计的有效性可以通过测试和反馈来评估。进行A/B测试，收集目标受众的反馈，查看设计是否达到了预期的效果，如信息传达、品牌识别或行动号召的响应。

5. Q：如何适应不断变化的设计趋势？

A： 参加在线课程、研讨会和设计讲座，不断更新自己的知识和技能。加入设计师社区（如Behance、Dribbble、Pinterest等），关注其他设计师的作品和讨论，了解当前流行的设计风格和技术。定期分析一些成功的设计案例，了解它们背后的设计思路和技巧。你可以从中学到很多实用的设计方法，并将其应用到自己的工作中。积极寻求同事、客户和设计社区的反馈，并根据反馈不断改进自己的设计。保持对周围事物的好奇心，寻找创意和灵感的源泉。无论是自然景观、艺术展览、电影还是音乐，都可以激发你的创意灵感。定期记录和整理这些灵感，有助于在设计中灵活运用。

AIGC
智能设计

第2章
平面图像元素的处理

内容导读

在平面广告设计中，Photoshop是一款至关重要的工具，主要用于处理和优化图像元素。本章将对Photoshop的基础知识、颜色设置、基础工具、文字创建编辑、图像色彩调整、图像非破坏编辑、图像特效应用、自动化设置以及AIGC在图像元素处理上的应用进行讲解。

效果展示

图像的选择

色彩的调整

图像的生成

2.1 初识Photoshop

启动Photoshop，打开文件夹中的任一图像或文档，进入其工作界面，如图2-1所示。该界面主要包括菜单栏、工具栏、选项栏、浮动面板、工作区和图像编辑窗口、上下文任务栏以及状态栏。

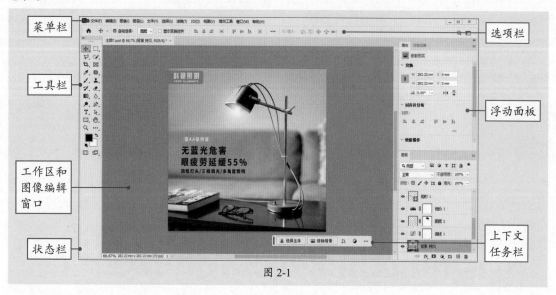

图 2-1

1. 菜单栏

由文件、编辑、图像、文字和选择等12类菜单组合成菜单栏，将光标移动至菜单栏中有▶图标的命令上，此时将显示相应的子菜单，在子菜单中单击选择要使用的菜单项目，即可执行此命令。

2. 选项栏

选项栏一般位于菜单栏的下方，它是各种工具的参数控制中心。根据选择工具的不同，其提供的选项栏选项也有所不同。用户使用工具栏中的某个工具时，选项栏会变成当前使用工具的属性设置选项。图2-2所示为移动工具的选项栏。

图 2-2

3. 工具栏

默认情况下，工具栏位于编辑区的左侧，单击工具栏中的工具按钮，即可调用该工具，如图2-3所示。部分工具图标的右下角有一个黑色小三角形图标█，表示该工具还包含多个子工具。右击工具图标或按住工具图标不放，则会显示工具组中隐藏的子工具，如图2-4所示。

4. 浮动面板

浮动面板浮动在窗口的上方，可以随时切换以访问不同的面板内容。它们主要用于配合图像的编辑，对操作进行控制和参数设置。常见的面板有"图层"面板、"通道"面板、"路径"面板、"历史"面板、"颜色"面板等。图2-5所示为"属性"面板。

5. 工作区和图像编辑窗口

在Photoshop工作界面中，灰色的区域就是工作区，图像编辑窗口在工作区内。图像编辑窗口的顶部为标题栏，标题栏中可以显示各文件的名称、格式、大小、显示比例和颜色模式等。

6. 状态栏

状态栏位于文档窗口的底部，用于显示当前操作提示和当前文档的相关信息。用户可以选择需要在状态栏中显示的信息，只需单击状态栏右端的》按钮，在弹出的快捷菜单中选择信息即可，如图2-6所示。

图2-3　　　　图2-4　　　　　　　　图2-5　　　　　　　　图2-6

7. 上下文任务栏

上下文任务栏是一个永久菜单，显示工作流程中最相关的后续步骤。例如，当选择了一个对象时，上下文任务栏会显示在画布上，并根据潜在的下一步骤提供更多策划选项，如选择主体、移除背景、转换对象、创建新的调整图层等。单击⋯图标，在弹出的菜单中可访问更多选项，如图2-7所示。

图2-7

2.1.1　辅助工具的使用

Photoshop中的辅助工具对于提高编辑效率、精确控制图像元素的位置和大小至关重要。以下是关于标尺、参考线、智能参考线和网格的详细使用介绍。

1. 标尺

标尺可以精确定位图像或元素。执行"视图"|"标尺"命令，或按Ctrl+R组合键显示标尺，标尺分布在图像编辑窗口的上边缘和左边缘（X轴和Y轴），右击标尺处，在弹出的度量单位快捷菜单中可选择或更改单位，如图2-8所示。

图2-8

在默认状态下，标尺的原点位于图像编辑区的左上角，其坐标值为（0，0）。单击左上角标尺相交的位置█并向右下方拖动，会拖出两条十字交叉的虚线，松开鼠标左键，可更改新的零点位置。双击左上角标尺相交的位置█，可恢复到原始状态。

2. 参考线

参考线分为手动创建和自动创建。

（1）手动创建参考线

执行"视图"|"标尺"命令或按Ctrl+R组合键显示标尺后，将光标放置左侧垂直标尺上向右拖动，即可创建垂直参考线；将光标放置在上侧水平标尺上向下拖动，即可创建水平参考线，如图2-9所示。

图 2-9

（2）自动创建参考线

执行"视图"|"新建参考线"命令，在弹出的"新参考线"对话框中设置具体的位置参数与显示颜色，如图2-10所示，单击"确定"按钮即可显示参考线。

若要一次性创建多条参考线，可执行"视图"|"新建参考线版面"命令，在弹出的"新建参考线版面"对话框中设置参数，如图2-11所示。

图 2-10 图 2-11

若要调整移动参考线，可使用"选择工具"✛，将光标放置在参考线上，当光标变为✛形状即可调整参考线。

3. 智能参考线

智能参考线是一种会在绘制、移动、变换的情况下自动显示的参考线，可以帮助我们对齐形状、切片和选区。智能参考线可以在多个场景中显示应用。

- 按住Alt键的同时拖动图层会显示引用测量参考线，表示原始图层和复制图层之间的距离。
- 按住Ctrl键的同时将光标悬停在形状以外，会显示与画布的距离，如图2-12所示。
- 选择某个图层，按住Ctrl键的同时将光标悬停在另一个图层上方，可以查看测量参考线。
- 在使用"路径选择工具"处理路径时，会显示测量参考线。
- 复制或移动对象时，会显示所选对象和直接相邻对象之间的间距相匹配的其他对象之间的间距，如图2-13所示。

图 2-12 图 2-13

4.网格

网格主要用于对齐参考线，方便在编辑操作中对齐物体。执行"视图"|"显示"|"网格"命令可在页面中显示网格，再次执行该命令时，将取消网格的显示。执行"编辑"|"首选项"|"参考线、网格和切片"命令，在弹出的"首选项"对话框中可对网格的颜色、样式、网格线间距、子网格数量等参数进行设置，如图2-14所示。

图 2-14

2.1.2 调整图像尺寸

调整图像尺寸是指在保留所有图像的情况下通过改变图像的比例来实现图像尺寸的调整。

1.使用图像大小命令调整图像尺寸

图像质量的好坏与图像的大小、分辨率有很大的关系，分辨率越高，图像就越清晰，图像文件所占用的空间也就越大。执行"图像"|"图像大小"命令，弹出"图像大小"对话框，从中可对图像的参数进行相应的设置，单击"确定"按钮即可，如图2-15所示。

该对话框中的主要选项的功能介绍如下。

- **图像大小**：单击🔧按钮，勾选"缩放样式"复选框，可以在调整图像大小时自动缩放样式效果。
- **尺寸**：显示图像当前尺寸。单击尺寸右边的☑按钮可以在尺寸列表中选择尺寸单位，如百分比、像素、英寸、厘米、毫米、点、派卡。

- **调整为：** 在下拉列表框中，选择预设尺寸以调整图像大小。
- **宽度/高度/分辨率：** 设置文档的高度、宽度、分辨率，以确定图像的大小。保持最初的宽高比例，保持启用"约束比例" 🔗，再次单击"约束比例"按钮🔗取消链接。
- **重新采样：** 选择重新取样的方式。取消勾选"重新采样"复选框，可以通过重新分配现有像素来调整图像大小或更改图像分辨率。勾选"重新采样"复选框，可以通过从宽度和高度增减像素来调整图像的尺寸。

图 2-15

2. 使用裁剪工具调整图像尺寸

裁剪工具主要用来调整画布的尺寸与图像中对象的尺寸。裁剪图像是指使用裁剪工具将部分图像剪去，从而实现图像尺寸的改变或者获取操作者需要的图像部分。选择"裁剪工具" 🔲，显示其选项栏，如图2-16所示。

图 2-16

该选项栏中主要选项的功能介绍如下。

- **约束方式：** 在下拉列表框中可以选择一些预设的裁切约束比例。
- **约束比例：** 在该文本框中直接输入自定约束比例数值。
- **清除：** 单击该按钮，删除约束比例方式与数值。
- **拉直**🔲**：** 用于调整倾斜的图片或物体，使其恢复正常。
- **视图**🔲**：** 在该下拉列表框用户可以选择裁剪区域的参考线，包括三等分、黄金分割、金色螺旋线等常用构图线。
- **删除裁剪的像素：** 若勾选该复选框，多余的画面将会被删除；若取消勾选"删除裁剪的像素"复选框，则对画面的裁剪可以是无损的，即被裁剪掉的画面部分并没有被删除，可以随时改变裁剪范围。
- **填充：** 设置填剪区域的充裁样式、内容识别或填充背景颜色。

选择"裁剪工具"后，在画面中显示裁剪框。裁剪框的周围有8个控制点，裁剪框内是要保留的区域，裁剪框外的未删除的区域变暗，拖曳裁剪框至合适大小，如图2-17所示，按Enter键完成裁剪，如图2-18所示。

图 2-17　　　　　　　　　　　　　　图 2-18

知识点拨

同为裁剪工具的透视裁剪工具，可以在裁剪时变换图像的透视。选择"透视裁剪工具" ⊞，光标变成 形状时，在图像上拖曳裁剪区域绘制透视裁剪框，如图2-19所示，按Enter键完成裁剪，如图2-20所示。

图 2-19　　　　　　　　　　　　　　图 2-20

2.1.3　调整画布大小

画布是显示、绘制和编辑图像的工作区域。对画布尺寸进行调整可以在一定程度上影响图像尺寸的大小。放大画布时，会在图像四周增加空白区域，而不会影响原有的图像；缩小画布时，会裁剪掉不需要的图像边缘。

选择素材图像，如图2-21所示。执行"图像"|"画布大小"命令，弹出"画布大小"对话框，如图2-22所示。从中可以设置扩展画布尺寸，输入正数增大画布，增大的部分可填充选定的颜色；输入负数则缩小画布，图像将会被裁掉一部分。在"画布扩展颜色"下拉列表中可选择自定义或系统自带的扩展画布颜色，设置完成后单击"确定"按钮即可。将画布向四周扩展的效果如图2-23所示。

 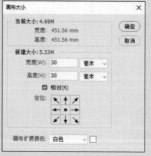

图 2-21　　　　　　　　　　图 2-22　　　　　　　　　　图 2-23

2.1.4　图像的还原或重做

在处理图像的过程中，若对效果不满意或出现操作错误，可使用软件提供的恢复操作功能来处理这类问题。

（1）退出操作

退出操作是指在执行某些操作的过程中，完成该操作之前可中途退出该操作，从而取消当前操作对图像的影响。要退出操作只须在执行该操作时按Esc键即可。

（2）还原/重做

执行"编辑"|"还原……"命令，或按Ctrl+Z组合键将图像恢复到上一步编辑操作之前的状态；执行"编辑"|"重做……"命令，或按Shift+Ctrl+Z组合键向前执行一个步骤，如图2-24所示。

（3）恢复到任意步骤操作

如果需要恢复的步骤较多，可执行"窗口"|"历史记录"命令，弹出"历史记录"面板，在历史记录列表中找到需要恢复到的操作步骤，在要返回的相应步骤上单击即可，如图2-25所示。

图 2-24　　　　　　　　　　　　　图 2-25

2.2　颜色的设置与应用

Photoshop中可以使用前景色来绘画、填充和描边选区，使用背景色来生成渐变填充和在图像已抹除的区域中填充。一些特殊效果滤镜也使用前景色和背景色。当前的前景色显示在工具箱上面的颜色选择框中，当前的背景色显示在下面的框中，如图2-26所示。

图 2-26

- **前景色**：单击该按钮，在弹出的拾色器中选取一种颜色为前景色。
- **背景色**：单击该按钮，在弹出的拾色器中选取一种颜色为背景色。
- **切换颜色**：单击该按钮或按X键，切换前景色和背景色。
- **默认颜色**：单击该按钮或按D键，恢复默认前景色和背景色。

2.2.1　拾色器

在工具箱中，单击前景色或背景色选择框，弹出"拾色器"对话框，如图2-27所示。使用Adobe拾色器可以设置前景色、背景色和文本颜色。也可以为不同的工具、命令和选项设置目标颜色。

图 2-27

拾色器中的色域将显示HSB颜色模式、RGB颜色模式和Lab颜色模式中的颜色分量。在"#"文本框后可以输入数值。也可以使用颜色滑块和色域来预览要选取的颜色。在使用色域和颜色滑块调整颜色时，对应的数值会相应地调整。颜色滑块右侧的颜色框中的上半部分将显示调整后的颜色，下半部分将显示原始颜色。

2.2.2　吸取与填充颜色

使用"吸管工具"与"油漆桶工具"可以快速设置与填充颜色。

1. 吸管工具

吸管工具采集色样以指定新的前景色或背景色。可以从现用图像或屏幕上的任何位置采集色样。选择"吸管工具"，可以从现用图像或屏幕上的任何位置采集色样单拾取颜色，如图2-28所示。在工具栏中前景色色块将显示吸取的颜色，如图2-29所示。

图 2-28　　　　　　　　　　　　　图 2-29

2. 油漆桶工具

油漆桶工具可以在图像中填充前景色和图案。选择"油漆桶工具" ，在任意位置处单击即可填充与光标吸取处颜色相近的区域，如图2-30所示。若创建了选区，填充的区域为当前区域，如图2-31所示。

图 2-30　　　　　　　　　　　　　图 2-31

▌2.2.3　颜色处理工具

在Photoshop中，"色板"面板、"颜色"面板、渐变工具以及"渐变"面板都是强大的颜色处理工具，它们能够帮助用户轻松实现各种复杂的颜色效果和处理需求。

1. "色板"面板

"色板"面板为用户提供了大量预设的颜色样本，方便用户快速选择和切换颜色。执行"窗口"|"色板"命令，弹出"色板"面板，如图2-32所示。单击相应的颜色即可将其设置为前景色，按住Alt键单击可设置为背景色，如图2-33所示。在工具栏中将显示设置的颜色，如图2-34所示。

图 2-32　　　　　　　　　　图 2-33　　　　　　　　图 2-34

2."颜色"色板

"颜色"面板为用户提供了更详细的颜色调整选项。可以通过调整色相、饱和度、明度等参数来精确控制颜色。执行"窗口"｜"颜色"命令，在面板中直接拖动滑块可设置色值，如图2-35所示。也可以从显示在面板底部的四色曲线图的色谱中选取前景色或背景色，如图2-36所示。单击"菜单"按钮，可在弹出的菜单中切换不同模式的滑块与色谱，例如HSB、CMYK、灰度等颜色模式，方面用户在不同场景下选择合适的颜色模式。

图 2-35　　　　　　　　　　　图 2-36

3. 渐变工具

渐变工具可以通过创建平滑的颜色过渡，从而增强图像或设计的视觉效果。特别适用于背景、按钮、标题和其他需要平滑颜色过渡的元素。选择"渐变工具" ，在选项栏中可选择不同的渐变类型，如图2-37所示，并自定义渐变的颜色、角度和位置。

线性渐变　　　径向渐变　　　角度渐变　　　对称渐变　　　菱形渐变

图 2-37

若要对填充的渐变进行编辑，可以在"图层"面板中双击填充图层，弹出"渐变填充"对话框，在该对话框中可更改渐变、设置渐变样式、角度、缩放等选项参数，如图2-38所示。单击渐变色条，弹出"渐变编辑器"对话框，在该对话框中可以通过修改现有渐变来定义新渐变。还可以向渐变添加中间色，在两种以上的颜色间创建混合，如图2-39所示。

图 2-38　　　　　　　　　　　图 2-39

> **注意事项**
>
> "渐变"面板是与渐变工具紧密结合的面板，在"渐变"面板中可以定义、修改和保存各种渐变样式，并将其应用于图像或形状的填充。其操作和颜色与"色板"面板相似。

2.3 基础工具的应用

在Photoshop中，基础工具是进行图像编辑、合成、修饰和创作的核心组成部分。下面对各工具组工具的使用进行简要介绍。

2.3.1 选框工具组

选框工具组包括矩形选框工具、椭圆选框工具、单行选框工具和单列选框工具。它们主要用于在图像上创建特定形状的选区，以便对选区内的图像进行编辑或处理。

- **矩形选框工具**：用于创建矩形或正方形的精确选择区域。
- **椭圆选框工具**：用于绘制圆形或椭圆形的选区。
- **单行/单列选框工具**：分别用于选择单行像素或单列像素的选区，常用于细微调整或精确裁剪。

以矩形选框工具的应用为例

选择"矩形选框工具" ▭ ，按住鼠标左键拖动，释放鼠标左键即可创建出一个矩形选区，如图2-40所示。右击，在弹出的快捷菜单中选择"变换选区"选项，出现调整框，按住Ctrl键调整选区，按Enter键完成调整，如图2-41所示。

图 2-40　　　　　　　　　　　　　　　图 2-41

2.3.2 套索工具组

套索工具组包括套索工具、多边形套索工具和磁性套索工具。这些工具允许用户通过手动绘制路径来创建选区，尤其适用于不规则形状的选区。

- **套索工具**：自由绘制不规则形状的选区，适合手动勾勒复杂轮廓。
- **多边形套索工具**：通过连接一系列直线来创建选区，适用于边缘较为规则的几何形状。
- **磁性套索工具**：自动吸附到图像颜色边界，根据颜色差异自动追踪并创建选区，尤其适用于与背景对比明显的对象。

以磁性套索工具的应用为例

选择"磁性套索工具" ▨ ，单击确定选区起始点，沿选区的轨迹拖动光标，系统将自动在光标移动的轨迹上选择对比度较大的边缘产生节点，如图2-42所示，当光标回到起始点变为 ▨ 形状时单击，即可创建出精确的不规则选区，删除背景效果后如图2-43所示。

图 2-42

图 2-43

2.3.3 魔棒工具组

在魔棒组中可以使用对象选择工具、快速选择工具以及魔棒工具快速抠取图像,具体使用区别如下。

- **对象选择工具**:可简化在图像中选择对象或区域的过程,自动检测并选择图像或区域。
- **快速选择工具**:利用可调整的圆形画笔笔尖快速创建选区,拖动时,选区会向外扩展并自动查找和跟随图像中定义的边缘。
- **魔棒工具**:可以快速选择图像中颜色相近的区域,通过调整容差值可以控制选区的范围。对于快速选取大面积单一颜色的区域非常有用。

以对象选择工具应用为例

选择"对象选择工具",将光标悬停在要选择的对象上,系统会自动选择该对象,单击即可创建选区,如图2-44所示。取消勾选选项栏中的"对象查找程序"复选框,可以使用"矩形"或"套索"模式手动创建选区,如图2-45所示。

图 2-44

图 2-45

2.3.4 图章工具组

图章工具组包括仿制图章工具和图案图章工具。它们可以复制图像中的一部分并将其应用到其他位置,常用于修复图像中的瑕疵或创建重复的图案。

- **仿制图章工具**:复制并粘贴图像的一部分到其他位置,用于消除瑕疵、复制纹理或内容。
- **图案图章工具**:以指定图案填充选区或拖动路径,可用于创建重复纹理或图案效果。

以仿制图章工具应用为例

选择"仿制图章工具"，在选项栏中设置参数后，按住Alt键先对源区域进行取样，如图2-46所示，在文件的目标区域单击并拖动光标，释放Alt键后单击或拖动即可仿制出取样处的图像，如图2-47所示。

图 2-46　　　　　　　　　　　　　　　　图 2-47

2.3.5　污点修复画笔工具组

污点修复画笔工具组可以快速移除照片中的污点、瑕疵或其他不理想的部分。它通过分析周围像素来自动填充被修复的区域，使修复结果看起来更加自然。

- **污点修复画笔工具**：分析周围像素并混合它们来替换所选区域，用于去除皮肤瑕疵、划痕等。
- **移除工具**：快速处理并移除图片中不需要的内容。
- **修复画笔工具**：取样源点的像素并将其应用于目标区域，保持源点的纹理和光照一致性。
- **修补工具**：将样本像素的纹理、光照和阴影与源像素进行匹配，适用于修复各种类型的图像缺陷，如划痕、污渍、颜色不均等。
- **内容感知移动工具**：允许用户选取图像中的某个元素（如人物、动物或物品），移动到画面中的新位置，同时利用内容感知技术无缝填补原位置留下的空白。

以修补工具的应用为例

选择"修补工具"，沿需要修补的部分绘制出一个随意性的选区，如图2-48所示，拖动选区到空白区域中，如图2-49所示，释放鼠标左键即可用完成修补，如图2-50所示。

图 2-48　　　　　　　　图 2-49　　　　　　　　图 2-50

2.3.6 橡皮擦工具组

橡皮擦工具组主要用于擦除图像中不必要的元素或特定区域，从而有效地重塑图像构图、消除不理想的部分以及实现创新性的视觉编辑效果。

- **橡皮擦工具：** 直接擦除图像中的像素，使其变为透明或背景色。
- **背景橡皮擦工具：** 基于颜色范围擦除，只影响与取样点颜色相似的像素。
- **魔术橡皮擦工具：** 类似于魔棒工具，根据设定的容差值一次性擦除与点击点颜色相似的区域。

以魔术橡皮擦的应用为例

选择"魔术橡皮擦工具"，在图像中单击即可擦除图像，擦除前后对比效果如图2-51和图2-52所示。

图 2-51　　　　　　　　　　　　　图 2-52

2.3.7 画笔工具组

画笔工具组提供了丰富多样的绘画和编辑功能，可以根据具体需求选择合适的工具来实现不同的效果。

- **画笔工具：** 提供多种画笔样式和设置，允许用户绘制和编辑图像。通过调整画笔的大小、硬度、颜色等属性，可以创建出丰富多样的绘画效果。
- **铅笔工具：** 模拟铅笔绘画的风格和效果。它绘制出的线条边缘通常比较硬朗，没有发散效果，适用于创建精细的草图或描边。
- **颜色替换工具：** 可以在保留图像纹理和阴影不变的情况下，快速将涂抹区域的颜色替换为前景色。
- **混合器画笔工具：** 可以混合画布上的颜色、组合画笔上的颜色以及在描边过程中使用不同的绘画湿度。

以画笔工具的应用为例

选择"画笔工具" ✐ ，选择预设画笔，按[键细化画笔，按]键加粗画笔。对于实边圆、柔边圆和书法画笔，按Shift+[组合键减小画笔硬度，按Shift+]组合键增加画笔硬度。图2-53和图2-54所示为硬度0和硬度100的绘制效果。

图 2-53　　　　　　　　　　　　　　图 2-54

▌2.3.8　钢笔工具组

钢笔工具组主要用于创建精确的矢量路径，可以用于绘制形状、描边或转换为选区进行编辑。对于需要精确控制线条形状和路径的场合非常有用。

- **钢笔工具**：创建精确的矢量路径，包括直线段、曲线段和锚点，可用于绘制形状、定义选区、制作剪切蒙版或路径描边。
- **自由钢笔工具**：提供更加灵活自由的路径绘制方式。用户可以直接在图像上绘制路径，而不需要手动定义锚点。自由钢笔工具适合在不需要精确控制锚点位置的情况下快速创建路径。
- **弯度钢笔工具**：允许用户绘制具有平滑弯曲度的路径。通过调整钢笔工具的弯度设置，用户可以轻松绘制出流畅的曲线，这在处理具有曲线形状的对象时非常有用。
- **添加锚点工具**：在已存在的路径上添加新的锚点。
- **删除锚点工具**：从路径中删除不必要的锚点。
- **转换点工具**：在路径上转换锚点的类型。它可以将曲线锚点转换为拐角锚点，或将拐角锚点转换为曲线锚点，从而实现路径形状的更灵活调整。

以弯度钢笔工具的应用为例

选择"弯度钢笔工具" ，单击确定起始点，拖动绘制第二个点为直线段，效果如图2-55所示，绘制第三个点，这三个点将会形成一条连接的曲线，将光标移到锚点出现 时，可随意移动锚点的位置，如图2-56所示，闭合路径后可拖动锚点调整路径，如图2-57所示。

图 2-55　　　　　　　　　　图 2-56　　　　　　　　　　图 2-57

2.3.9　模糊工具组

模糊工具组包括模糊工具、锐化工具以及涂抹工具，通过调整画笔大小、混合模式等参数，调整图像的清晰度和创建独特的视觉效果。

- **模糊工具：**用于柔化图像中的边缘或区域，通过减少相邻像素间的色彩反差，使得图像看起来更加柔和、朦胧，产生平滑的过渡效果。
- **锐化工具：**与模糊工具相反，用于增大图像相邻像素间的色彩反差，从而提高图像的清晰度，可以增强图像的边缘和细节。
- **涂抹工具：**模拟手指拖动湿油漆的效果。不仅可以用于混合颜色，还可以创造出独特的涂抹效果，为图像添加一种手绘或涂鸦的风格。

以模糊工具的应用为例

选择"模糊工具"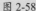，在选项栏中设置参数后，将光标移动到需要模糊的地方涂抹即可，强度数值越大，模糊效果越明显，涂抹前后效果如图2-58和图2-59所示。

图 2-58

图 2-59

2.3.10　减淡工具组

减淡工具组包括减淡工具、加深工具以及海绵工具，通过调整工具的设置和参数，如范围（阴影、中间调和高光）和曝光度，调整图像的亮度和色彩饱和度。

- **减淡工具：**主要用于增加图像的曝光度，从而降低图像中某个区域的亮度。
- **加深工具：**与减淡工具相反，主要通过减弱图像的光线来使图像中的某个区域变暗。
- **海绵工具：**用于精确更改区域的色彩饱和度。

以海绵工具的应用为例

打开素材图像，如图2-60所示，选择"海绵工具"，在选项栏中可选择"加色"或"去色"模式，将鼠标移动到需处理的位置，单击并拖动光标进行涂抹即可增加或降低图像的饱和度，如图2-61所示。

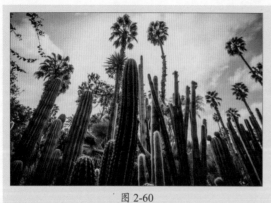

图 2-60 图 2-61

2.4 文字的创建与应用

在Photoshop中，文字的创建与应用是一个相对简单且功能丰富的过程。下面分别讲述如何创建点文字和段落文字，以及如何设置字符与段落属性。

2.4.1 创建点文字和段落文字

使用横排文字工具可以创建点文字以及段落文字。

1. 点文字

使用"横排文字工具" T，单击，文档中将会出现一个闪动光标，输入文字，如图2-62所示。在选项栏中单击"切换文本取向"按钮切换文本方向，如图2-63所示。

图 2-62 图 2-63

2. 段落文字

若需要输入的文字内容较多，可创建段落文字，便对文字进行管理并对格式进行设置。选择"横排文字工具" T，将光标移动到图像窗口中，当光标变成插入符号时，按住鼠标左键不松，拖动光标创建出文本框，如图2-64所示。文本插入点会自动插入到文本框前端，在文本框中输入文字，当文字到达文本框的边界时会自动换行，调整外框四周的控制点，可以重新调整文本框大小，如图2-65所示。

图 2-64　　　　　　　　　　　　　　　　　　图 2-65

2.4.2　设置字符与段落属性

在Photoshop中，"字符"面板和"段落"面板通常配合使用，以实现精准的文字样式和段落布局设置。

1."字符"面板

"字符"面板主要用于设置单个字符的属性，如字体、字号、颜色、字距微调等。在选项栏中单击"切换字符或段落面板"按钮■，执行"窗口"|"字符"命令或按F7键，打开或隐藏"字符"面板，如图2-66所示。

2."段落"面板

"段落"面板主要用于设置整个段落的格式和布局。它提供了对齐方式、缩进、段前空格和段后空格等选项，使用户能够灵活掌控段落的整体架构与排列方式。在选项栏中单击"切换字符或段落面板"按钮■，执行"窗口"|"段落"命令，打开或隐藏"段落"面板，如图2-67所示。

图 2-66　　　　　　　　　　　　　　　　　　图 2-67

2.5 图像色彩的调整

图像色彩的调整是一项基本且常用的功能，它可以显著改善图像的视觉效果或为图像创造特定的风格。下面是一些常用的色彩调整工具及其应用方法。

2.5.1　色阶

色阶用于调整图像的阴影、中间调和高光。通过改变图像的阴影、中间调和高光部分的阈值（黑点、白点和灰点），从而整体或局部地增强图像的对比度，改善图像的明暗层次。打开素材图像，如图2-68所示。执行"图像"|"调整"|"色阶"命令或按Ctrl+L组合键，在弹出的"色阶"对话框中设置参数，如图2-69所示，效果如图2-70所示。

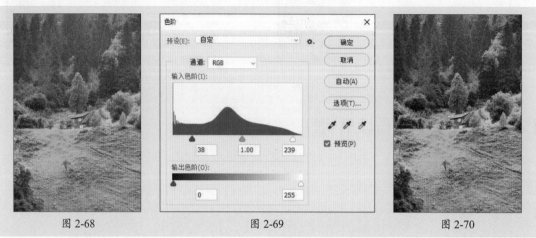

图 2-68　　　　　　　　　　　图 2-69　　　　　　　　　　　图 2-70

2.5.2　曲线

曲线是一种更高级的色彩调整工具，通过调整图像的色彩曲线来精细控制亮度和对比度，可用于创建更复杂的色彩调整效果。执行"图像"|"调整"|"曲线"命令或按Ctrl+M组合键，在弹出的"曲线"对话框中设置参数，如图2-71所示，效果如图2-72所示。

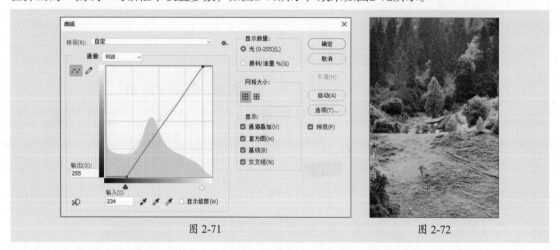

图 2-71　　　　　　　　　　　　　　　　　图 2-72

2.5.3　色相/饱和度

色相/饱和度命令用于单独调整图像中所有颜色或选定颜色的色相、饱和度和明度。色相调整可改变颜色本身，饱和度调整影响颜色的纯度或鲜艳程度，明度则控制颜色的亮度。打开素材图像，如图2-73所示。执行"图像"|"调整"|"色相/饱和度"命令或按Ctrl+U组合键，在弹出的"色相/饱和度"对话框中设置参数，如图2-74所示，效果如图2-75所示。

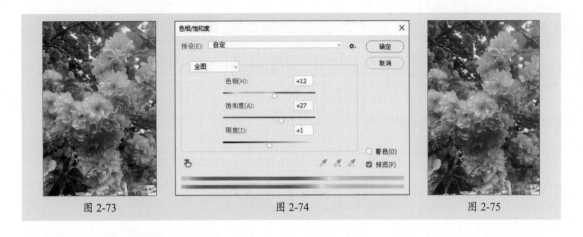

图 2-73　　　　　　　　　　　　图 2-74　　　　　　　　　　　　图 2-75

2.5.4　色彩平衡

色彩平衡用于调整图像中的颜色偏向，可以分别对阴影、中间调和高光进行调整。打开素材图像，如图2-76所示。执行"图像"|"调整"|"色彩平衡"命令或按Ctrl+B组合键，在弹出的"色彩平衡"对话框中设置参数，如图2-77所示，效果如图2-78所示。

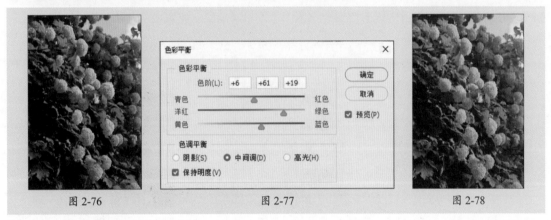

图 2-76　　　　　　　　　　　　图 2-77　　　　　　　　　　　　图 2-78

2.5.5　去色

去色即去掉图像的颜色，将图像中所有颜色的饱和度变为0，使图像显示为灰度，每个像素的亮度值不会改变。打开素材图像，如图2-79所示，执行"图像"|"调整"|"去色"命令或按Shift+Ctrl+U组合键即可，如图2-80所示。

图 2-79　　　　　　　　　　　　　　　　　图 2-80

41

2.6 图像的非破坏编辑

非破坏性编辑可以在不直接修改原始图像数据的情况下对图像进行编辑。通道和蒙版是实现非破坏性编辑的两个非常重要的工具。

2.6.1 通道的类型

在Photoshop中，通道主要有以下几种类型。

1. 颜色通道

颜色通道指保存图像颜色信息的通道。对于RGB模式的图像，包含红、绿、蓝三个颜色通道，如图2-81所示；对于CMYK模式的图像，则包含青色、洋红、黄色和黑色四个通道，如图2-82所示。这些通道共同决定了图像的色彩表现。

2. Alpha 通道

Alpha通道主要用于存储和编辑选区信息以及透明度级别。其中黑白灰阶代表了图像的不同透明度层次，白色代表完全不透明，黑色代表完全透明，中间的灰色代表不同程度的半透明，如图2-83所示。Alpha通道常用于精细地控制图像的边缘羽化、遮罩或者作为保存和载入选区的工具。

图 2-81　　　　　　　　　　图 2-82　　　　　　　　　　图 2-83

3. 专色通道

专色通道（也称为专色油墨）是一种特殊的颜色通道，用于补充印刷中的CMYK四色油墨，以呈现那些CMYK四色油墨无法准确混合出的特殊颜色，例如亮丽的橙色、鲜艳的绿色、荧光色、金属色等。

2.6.2 通道的基础操作

通道是Photoshop中用于存储和管理图像颜色信息或选区信息的重要功能。以下是关于通道基础操作的详细说明。

1. 查看和选择通道

在"通道"面板中，单击任何一个通道（如红色、绿色、蓝色或Alpha通道），可以单独查看该通道，如图2-84所示。选中的通道会在工作区显示为灰度图像，如图2-85所示。

图 2-84 图 2-85

2. 复制 / 删除通道

若要对通道中的选区进行编辑，可以将该通道的内容复制后再进行编辑，避免编辑后不能还原图像。复制某个通道有两种方法。

- 选中目标通道，右击，在弹出的快捷菜单中选择"复制通道"选项，在弹出的"复制通道"对话框中设置参数。单击"确定"按钮即可。
- 直接将目标通道拖动至"创建新通道"按钮⊞上，如图2-86所示。释放鼠标左键即可完成通道的复制，如图2-87所示。

图 2-86 图 2-87

删除通道和复制通道操作大致相同。不同之处在于，可以选中删除通道时，直接单击"删除当前通道"按钮，将弹出如图2-88所示的删除提示框，单击"确定"按钮，即跳转至复合通道处，如图2-89所示。

图 2-88 图 2-89

43

3. 创建通道

在"通道"面板中，单击"创建新通道"按钮后可以直接创建新的通道，默认为Alpha通道，用于存储选区或蒙版信息。若要对创建的通道进行编辑，可以单击面板右上角的"菜单"按钮，在弹出的菜单中选择"新建通道"选项，弹出"新建通道"对话框，如图2-90所示；在该对话框中设置新通道的名称等参数，完成后单击"确定"按钮即可新建Alpha通道，如图2-91所示。

图 2-90　　　　　　　　　　　　　　　　图 2-91

注意事项

创建专色通道的方法与创建Alpha通道的方法大致相同，在此不做赘述。

4. 分离 / 合并通道

分离通道通常用于将彩色图像转换为单色通道图像。在"通道"面板中单击右上角的"菜单"按钮，在弹出的菜单中选择"分离通道"选项，如图2-92所示。一旦分离通道完成，原图像将在图像窗口中关闭，并且每个颜色通道都作为一个独立的灰度图像文件打开，标题栏中显示原文件名称加上对应通道名称的缩写。

合并通道则是将多个单独的通道合并成一个彩色图像。任选一张分离后的图像，单击"通道"面板中右上角的"菜单"按钮，在弹出的菜单中选择"合并通道"选项，如图2-93所示。在弹出的"合并通道"对话框中可以设置模式参数，如图2-94所示。

图 2-92　　　　　　图 2-93　　　　　　　　图 2-94

5. 载入选区

通道与选区紧密相关，可以互相转换。

- **将选区存储至通道：**已有的选区可以通过执行"选择"|"存储选区"命令，在"存储选区"对话框中设置参数，如图2-95所示。单击"确定"按钮后即可保存为一个新的Alpha通道，方便后续编辑和重复使用，如图2-96所示。

- **从通道载入选区：**在"通道"面板中，单击要作为选区的Alpha通道，然后按住Ctrl键并单击该通道缩略图，如图2-97所示，即可将该通道的灰度信息转换为选区。白色区域变为选区，黑色区域不选。

图 2-95 　　　　　　　　图 2-96 　　　　　　　　图 2-97

2.6.3 蒙版的类型

蒙版的类型多样，每种类型都有其特定的用途和功能。以下是一些常见的蒙版类型。

1. 快速蒙版

快速蒙版是一种非破坏性的临时蒙版，可以帮助用户直观高效地创建与编辑图像选区，适用于需要手动编辑和调整的复杂选区。

按Q键或者在工具栏中单击[□]按钮启用快速蒙版模式，通过使用画笔工具、橡皮擦工具以及其他绘图工具进行调整，如图2-98所示。再次按Q键退出快速蒙版模式，所编辑的蒙版将重新转换为实际的、精细化的图像选区，如图2-99所示。

图 2-98

图 2-99

2. 矢量蒙版

矢量蒙版也叫路径蒙版，是配合路径一起使用的蒙版，它的特点是可以任意放大或缩小而不失真，因为矢量蒙版是矢量图形。适用于需要精确控制图像显示区域和创建复杂图像效果的场景。

选择"矩形工具"，在选项栏中设置"路径"模式，在图像中绘制路径。在"图层"面板中，按住Ctrl键的同时，单击"图层"面板底部的"添加图层蒙版"按钮，如图2-100所示。创建的矢量蒙版效果如图2-101所示，矢量蒙版中的路径都是可编辑的，可以根据需要随时调整其形状和位置，进而改变图层内容的遮罩范围。

图 2-100 图 2-101

3. 图层蒙版

图层蒙版最常见的一种蒙版类型，它附着在图层上，用于控制图层的可见性，通过隐藏或显示图层的部分区域来实现各种图像编辑效果。

选择想要添加蒙版的图像，单击"图层"面板底部的"添加图层蒙版"按钮，图层上添加一个全白的蒙版缩略图。使用"画笔工具"或者"渐变工具"可以调整蒙版的版式范围，如图2-102所示。在"图层"面板中，蒙版中的白色表示完全显示该图层的内容，黑色表示完全隐藏，灰色则表示不同程度的透明度，如图2-103所示。

图 2-102 图 2-103

4. 剪贴蒙版

剪贴蒙版是使用处于下方图层的形状来限制上方图层的显示状态。剪贴蒙版由两部分组成：一部分为基层，即基础层，用于定义显示图像的范围或形状；另一部分为内容层，用于存放将要表现的图像内容。

在"图层"面板中，按Alt键的同时将光标移至两个图层间的分隔线上，当光标变为形状时，如图2-104所示，单击即可创建剪切蒙版，如图2-105所示；或者在面板中选择内容图层，按Alt+Ctrl+G组合键创建剪切蒙版。选择内容图层，右击，在弹出的快捷菜单中选择"释放剪贴蒙版"选项释放剪贴蒙版，或者按Alt+Ctrl+G组合键。

图 2-104 图 2-105

2.6.4 蒙版的基础操作

蒙版主要用于控制图像的可见性和不透明度。通过使用蒙版,可以选择性地显示或隐藏图像的某些部分,而无须永久删除任何像素。以下是关于蒙版基础操作的详细说明。

1. 复制与删除蒙版

选择需要复制的图层蒙版,按住Alt键,将蒙版拖动到另一个图层上,如图2-106所示,释放鼠标左键,即可复制该蒙版,如图2-107所示。

若要删除蒙版,可以直接选择图层蒙版缩览图,将其拖至"删除图层"按钮处。也可以右击,在弹出的快捷菜单中选择"删除图层蒙版"选项,如图2-108所示。

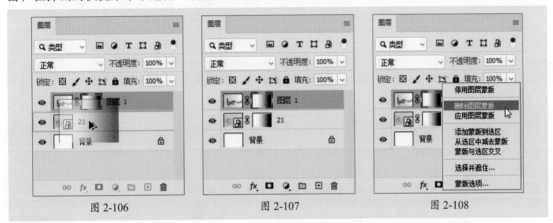

图 2-106 图 2-107 图 2-108

2. 转移蒙版

转移图层蒙版是指将一个图层中的蒙版移动到另一个图层中,原图层中的蒙版将不再存在。可以直接选中图层蒙版缩览图,将其拖动到另一个图层的缩览图上,如图2-109所示,释放鼠标左键即可完成转移,如图2-110所示。

图 2-109 图 2-110

3. 停用与启用蒙版

停用和启用蒙版可以对图像使用蒙版前后的效果进行更多的对比观察。在"图层"面板中,右击图层蒙版缩览图,在弹出的快捷菜单中选择"停用图层蒙版"选项,如图2-111所示,或按住Shift键的同时,单击图层蒙版缩览图,此时图层蒙版缩览图中会出现一个红色的"×"标记,如图2-112所示。

图 2-111　　　　　　　　　　　　图 2-112

若要重新启用图层蒙版的功能，可以右击图层蒙版缩览图，在弹出的快捷菜单中选择"启用图层蒙版"选项，如图2-113所示，或按住Shift键的同时，单击图层蒙版缩览图启用蒙版，如图2-114所示。

图 2-113　　　　　　　　　　　　图 2-114

2.7 图像特效的应用

图像特效的应用可以通过多种方式实现，包括图层的混合模式、图层样式以及滤镜的应用。

2.7.1　图层的混合模式

混合模式通过调整不同图层之间的像素混合方式，可以产生丰富的视觉效果。选择不同的混合模式将会得到不同的效果。在显示混合内模式的效果时，首先要了解以下3种颜色。

● **基色**：图像中的原稿颜色。

● **混合色**：通过绘画或编辑工具应用的颜色。

● **结果色**：混合后得到的颜色。

图层混合模式可分为6组，共计27种，具体介绍如表2-1所示。

表2-1

模式类型	混合模式	功能描述
组合模式	正常	该模式为默认的混合模式
	溶解	编辑或绘制每个像素，使其成为结果色。调整图层的不透明度，显示为像素颗粒化效果
加深模式	变暗	查看每个通道中的颜色信息，并选择基色或混合色中较暗的颜色作为结果色
	正片叠底	查看每个通道中的颜色信息，并将基色与混合色进行正片叠底
	颜色加深	查看每个通道中的颜色信息，并通过增加二者之间的对比度使基色变暗以反映出混合色
	线性加深	查看每个通道中的颜色信息，并通过减小亮度使基色变暗以反映混合色
	深色	比较混合色和基色的所有通道值的总和并显示值较小的颜色，不会产生第三种颜色
减淡模式	变亮	查看每个通道中的颜色信息，并选择基色或混合色中较亮的颜色作为结果色
	滤色	查看每个通道的颜色信息，并将混合色的互补色与基色进行正片叠底
	颜色减淡	查看每个通道中的颜色信息，并通过减小二者之间的对比度使基色变亮以反映出混合色
	线性减淡（添加）	查看每个通道中的颜色信息，并通过增加亮度使基色变亮以反映混合色
	浅色	比较混合色和基色的所有通道值的总和并显示值较大的颜色
对比模式	叠加	对颜色进行正片叠底或过滤，具体取决于基色。图案或颜色在现有像素上叠加，同时保留基色的明暗对比
	柔光	使颜色变暗或变亮，具体取决于混合色。若混合色（光源）比50%灰色亮，则图像变亮；若混合色（光源）比50%灰色暗，则图像加深
	强光	该模式的应用效果与柔光类似，但其加亮与变暗的程度比柔光模式强很多
	亮光	通过增加或减小对比度来加深或减淡颜色，具体取决于混合色。若混合色（光源）比50%灰色亮，则通过减小对比度使图像变亮，相反则变暗
	线性光	通过减小或增加亮度来加深或减淡颜色，具体取决于混合色。若混合色（光源）比50%灰色亮，则通过增加亮度使图像变亮，相反则变暗
	点光	根据混合色替换颜色。若混合色（光源）比50%灰色亮，则替换比混合色暗的像素，而不改变比混合色亮的像素。相反则保持不变
	实色混合	此模式会将所有像素更改为主要的加色（红、绿或蓝）、白色或黑色
比较模式	差值	查看每个通道中的颜色信息，并从基色中减去混合色，或从混合色中减去基色，具体取决于哪一个颜色的亮度值更大
	排除	创建一种与"差值"模式相似但对比度更低的效果。与白色混合将反转基色值，与黑色混合则不发生变化
	减去	查看每个通道中的颜色信息，并从基色中减去混合色
	划分	查看每个通道中的颜色信息，并从基色中划分混合色

模式类型	混合模式	功能描述
色彩模式	色相	用基色的明亮度和饱和度以及混合色的色相创建结果色
	饱和度	用基色的明亮度和色相以及混合色的饱和度创建结果色
	颜色	用基色的明亮度以及混合色的色相和饱和度创建结果色
	明度	用基色的色相和饱和度以及混合色的明亮度创建结果色

选中目标图层，更改图层样式为"正片叠底"，如图2-115所示，应用效果如图2-116所示。

图 2-115　　　　　　　　　　　　　　　　图 2-116

2.7.2　图层样式

通过图层样式可以轻松快捷地制作出各种立体投影、质感以及光景气氛的图像特效。添加图层样式主要有以下3种方法。

- 执行"图层"|"图层样式"菜单中相应的命令即可，如图2-117所示。
- 单击"图层"面板底部的"添加图层样式"按钮，在弹出的下拉菜单中选择任意一种样式，如图2-118所示。
- 双击需要添加图层样式的图层缩览图或图层。

图 2-117　　　　　　　　　　　　　　　　图 2-118

执行以上操作，均可打开"图层样式"对话框，从中可以根据需要对各选项进行设置。

（1）混合选项

混合选项可以调整图层的混合模式、不透明度、填充不透明度等参数，主要用于控制图层样式的整体混合方式和不透明度。

（2）斜面和浮雕

斜面和浮雕样式可以创建立体感强烈的浮雕效果，通过调整深度、角度、高度、光泽等参数模拟材质表面的凸起或凹陷。此样式还包含"等高线"选项以精细控制立体轮廓。

（3）描边

描边样式可以为图层内容的边缘添加线条，通过设置描边的颜色、宽度、位置（内部、居中、外部）、混合模式及不透明度，以及使用虚线或图案样式描边，可以为图像增添独特的边框效果。

（4）内阴影

内阴影样式可以在图层内容的内部添加阴影效果，通过调整阴影的颜色、大小、形状和角度等参数，可以模拟出物体内部的阴影效果，增强图像的层次感和立体感。

（5）内发光

内发光样式可以为图层内部添加发光效果，通过调整发光的颜色、亮度和混合模式等参数。可以创建出独特的内部光照效果，使图像更加明亮。

（6）光泽

光泽样式指为图像添加光滑的具有光泽的内部阴影，常用于制作具有光泽质感的按钮和金属。通过调整光泽的颜色、大小和分布方式，可模拟出不同材质表面的光泽效果。

（7）颜色叠加

颜色叠加样式可通过设置颜色，调整混合模式和不透明度改变图层的颜色。

（8）渐变叠加

渐变叠加样式可以通过设置渐变类型、样式、角度、比例等参数添加平滑的颜色过渡效果。

（9）图案叠加

图案叠加样式可通过选择图案，调整混合模式、不透明度等参数，将图案应用于图层上，从而增添丰富的图案质感。

（10）外发光

外发光样式为图层内容的边缘添加柔和或锐利的发光效果，常用来模拟光晕、辉光或者强调边缘。可调整发光颜色、不透明度、大小、杂色等属性。

（11）投影

投影样式可以为图层添加阴影效果，模拟物体在光源下的投影效果。通过调整阴影的颜色、大小、模糊程度和角度等参数，可以创建出逼真的投影效果，增强图像的立体感和空间感。

2.7.3　独立滤镜组

Photoshop中的滤镜允许用户通过应用各种预设效果来增强、修改和创建独特的图像。滤镜可以应用于整个图像，也可以应用于图像中的特定区域或图层。

独立滤镜组不包含任何滤镜子菜单，直接执行即可使用，包括滤镜库、自适应广角滤镜、Camera Raw滤镜、镜头校正滤镜、液化滤镜以及消失点滤镜。下面对常用的滤镜进行介绍。

1. 滤镜库

滤镜库中包含风格化、画笔描边、扭曲、素描、纹理以及艺术效果6组滤镜，可以非常方

便、直观地为图像添加滤镜。执行"滤镜"|"滤镜库"命令，单击不同的缩略图，即可在左侧的预览框中看到应用不同滤镜后的效果，如图2-119所示。

图 2-119

2. Camera Raw 滤镜

Camera Raw滤镜不但提供了导入和处理相机原始数据的功能，还可以处理由不同相机和镜头拍摄的图像，并进行色彩校正、细节增强、色调调整等处理。执行"滤镜"|"Camera Raw滤镜"命令，弹出"Camera Raw滤镜"对话框，如图2-120所示。

图 2-120

3. 液化滤镜

液化滤镜可推、拉、旋转、反射、折叠和膨胀图像的任意区域。创建的扭曲可以是细微的或剧烈的，这就使"液化"命令成为修饰图像和创建艺术效果的强大工具。执行"滤镜"|"液化"命令，弹出"液化"对话框，如图2-121所示。

图 2-121

4. 消失点滤镜

消失点滤镜能够在保证图像透视角度不变的前提下，对图像进行绘制、仿制、复制或粘贴以及变换等操作。操作会自动应用透视原理，按照透视的角度和比例来自适应图像的修改，从而大大节约精确设计和修饰照片所需的时间。执行"滤镜"|"消失点"命令，弹出"消失点"对话框，如图2-122所示。

图 2-122

2.7.4 特效滤镜组

特效滤镜组主要包括风格化、模糊滤镜、扭曲、锐化、像素化、渲染、杂色和其他等滤镜组，每个滤镜组中又包含多种滤镜效果，根据需要可自行选择想要的图像效果。

1. 风格化滤镜组

风格化滤镜组的滤镜主要用于通过置换图像像素并增加其对比度，在选区中产生印象派绘画以及其他风格化的效果。执行"滤镜"|"风格化"命令，弹出其子菜单，执行相应的菜单命令即可实现滤镜效果。风格化滤镜组中各滤镜效果的介绍如表2-2所示。

表2-2

滤镜	功能描述
查找边缘	该滤镜可查找图像中主色块颜色变化的区域，并将查找到的边缘轮廓描边，使图像看起来像用笔刷勾勒的轮廓
等高线	该滤镜可查找主要亮度区域，并为每个颜色通道勾勒出主要亮度区域，以获得与等高线图中的线条类似的效果
风	该滤镜可将图像的边缘进行位移，创建出水平线用于模拟风的动感效果，是制作纹理或为文字添加阴影效果时常用的滤镜工具
浮雕效果	该滤镜可通过勾画图像的轮廓和降低周围色值来产生灰色的浮凸效果。执行此命令后图像会自动变为深灰色，产生把图像里的图片凸出的视觉效果
扩散	该滤镜可按指定的方式移动相邻的像素，使图像形成一种类似透过磨砂玻璃观察物体的模糊效果
拼贴	该滤镜可将图像分解为一系列块状，并使其偏离原来的位置，进而产生不规则拼贴效果

滤镜	功能描述
曝光过度	该滤镜可混合正片和负片图像，产生类似摄影中的短暂曝光的效果
凸出	该滤镜可将图像分解成一系列大小相同且重叠的立方体或椎体，以生成特殊的 3D 效果
油画	该滤镜可为普通图像添加油画效果

选中目标图层，如图2-123所示，执行"滤镜"|"风格化"|"拼贴"命令，在弹出的"拼贴"对话框中设置拼贴数、位移数以及填充空白区域的颜色，如图2-124所示，效果如图2-125所示。

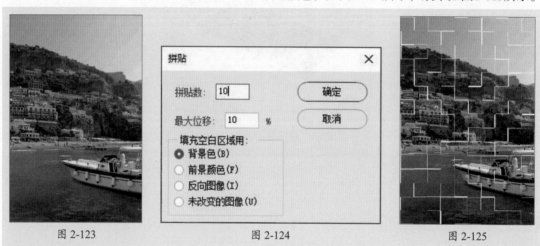

图 2-123　　　　　　　　　　　图 2-124　　　　　　　　　　　图 2-125

2. 模糊滤镜组

模糊滤镜组的滤镜主要用于不同程度地减少相邻像素间颜色的差异，使图像产生柔和、模糊的效果。执行"滤镜"|"模糊"命令，弹出其子菜单，执行相应的菜单命令即可实现滤镜效果。模糊滤镜组中各滤镜效果的介绍如表2-3所示。

表2-3

滤镜	功能描述
表面模糊	该滤镜可在保留边缘的同时模糊图像。用于创建特殊效果并消除杂色或粒度
动感模糊	该滤镜可沿指定方向（-360°～+360°）以指定强度（1～999）进行模糊。类似于以固定的曝光时间给一个移动的对象拍照
方框模糊	该滤镜可以以邻近像素颜色平均值为基准模糊图像
高斯模糊	高斯是指对像素进行加权平均时所产生的钟形曲线。该滤镜可根据数值快速模糊图像，产生朦胧效果
模糊	该滤镜可在图像中有显著颜色变化的地方消除杂色。该滤镜通过平衡已定义的线条和遮蔽区域的清晰边缘旁边的像素，使变化显得柔和
进一步模糊	该滤镜的效果比"模糊"滤镜强三到四倍
径向模糊	该滤镜可以产生具有辐射性模糊的效果。模拟相机前后移动或旋转产生的模糊效果
镜头模糊	该滤镜可向图像中添加模糊以产生更窄的景深效果，使图像中的一些对象在焦点内，另一些区域变模糊。用它来处理照片，可创建景深效果。但需要用 Alpha 通道或图层蒙版的深度值来映射图像中像素的位置

滤镜	功能描述
平均	该滤镜可找出图像或选区中的平均颜色，用该颜色填充图像或选区以创建平滑的外观
特殊模糊	该滤镜可精确地模糊对象。在模糊图像的同时仍使图像具有清晰的边界，有助于去除图像色调中的颗粒、杂色，从而产生一种边界清晰、中心模糊的效果
形状模糊	该滤镜可使用指定的形状作为模糊中心进行模糊

选中目标图层，执行"滤镜"|"模糊"|"动感模糊"命令，在弹出的"动感模糊"对话框中设置角度与距离，如图2-126所示，效果如图2-127所示。

图 2-126　　　　　　　　图 2-127

3. 模糊画廊滤镜组

使用模糊画廊，可以通过直观的图像控件快速创建截然不同的照片模糊效果。执行"滤镜"|"模糊画廊"命令，弹出其子菜单，执行相应的菜单命令即可实现滤镜效果。该滤镜组下的滤镜命令都可以在同一个对话框中进行调整选择，如图2-128所示。

图 2-128

● **场景模糊：** 通过定义具有不同模糊量的多个模糊点来创建渐变的模糊效果。将多个图钉添加到图像中，并指定每个图钉的模糊量。最终结果是合并图像上所有模糊图钉的效

果。也可在图像外部添加图钉，以对边角应用模糊效果。

- **光圈模糊：** 使图片模拟浅景深效果，而不管使用的是什么相机或镜头。也可定义多个焦点，这是使用传统相机技术几乎不可能实现的效果。
- **移轴模糊：** 模拟倾斜偏移镜头拍摄的图像。此特殊的模糊效果会定义锐化区域，然后在边缘处逐渐变得模糊，可用于模拟微型对象的照片。
- **路径模糊：** 沿路径创建运动模糊。还可控制形状和模糊量。Photoshop可自动合成应用于图像的多路径模糊效果。
- **旋转模糊：** 模拟在一个或更多点旋转和模糊图像。

4. 扭曲滤镜组

扭曲滤镜组的滤镜主要用于对平面图像进行扭曲，使其产生旋转、挤压、水波和三维等变形效果。执行"滤镜"|"扭曲"命令，弹出其子菜单，执行相应的菜单命令即可实现滤镜效果。扭曲滤镜组中各滤镜效果的介绍如表2-4所示。

表2-4

滤镜	功能描述
波浪	该滤镜可根据设定的波长和波幅产生波浪效果
波纹	该滤镜可根据参数设定产生不同的波纹效果
极坐标	该滤镜可将图像从直角坐标系转化成极坐标系或从极坐标系转化为直角坐标系，产生极端变形效果
挤压	该滤镜可使全部图像或选区图像产生向外或向内挤压的变形效果
切变	该滤镜能根据在对话框中设置的垂直曲线使图像发生扭曲变形
球面化	该滤镜可使图像区域膨胀实现球形化，形成类似将图像贴在球体或圆柱体表面的效果
水波	该滤镜可模仿水面上产生的起伏状波纹和旋转效果，用于制作同心圆类的波纹
旋转扭曲	该滤镜可使图像产生类似于风轮旋转的效果，甚至可以产生将图像置于一个大旋涡中心的螺旋扭曲效果
置换	该滤镜可用另一幅图像（必须是PSD格式）的亮度值替换当前图像亮度值，使当前图像的像素重新排列，产生位移的效果

选中目标图层，执行"滤镜"|"扭曲"|"切变"命令，在弹出的"切变"对话框中指定曲线以及设置扭曲区域，如图2-129所示，效果如图2-130所示。

5. 锐化滤镜组

锐化滤镜组主要是通过增强图像相邻像素间的对比度，使图像轮廓分明、纹理清晰，以减弱图像的模糊程度。执行"滤

图 2-129

图 2-130

镜"|"锐化"命令，弹出其子菜单，执行相应的菜单命令即可实现滤镜效果。锐化滤镜组中各滤镜效果的介绍如表2-5所示。

表2-5

滤镜	功能描述
USM 锐化	该滤镜可调整边缘细节的对比度，并在边缘的每侧生成一条亮线和一条暗线
防抖	该滤镜可有效降低由于抖动产生的模糊
进一步锐化	该滤镜可通过增强图像相邻像素的对比度来达到清晰图像的目的
锐化	该滤镜可增加图像像素之间的对比度，使图像清晰化，锐化效果微小
锐化边缘	该滤镜可以只锐化图像的边缘，同时保留总体的平滑度
智能锐化	该滤镜可通过设置锐化算法或控制阴影和高光中的锐化量来锐化图像

选中目标图层，执行"滤镜"|"锐化"|"USM锐化"命令，在弹出的"USM锐化"对话框中设置锐化数量、半径以及阈值，如图2-131所示，效果如图2-132所示。

图 2-131　　　　　　　　　图 2-132

6. 像素化滤镜组

像素化滤镜组的滤镜可以通过使单元格中颜色值相近的像素结成块来清晰地定义选区。执行"滤镜"|"像素化"命令，弹出其子菜单，执行相应的菜单命令即可实现滤镜效果。像素化滤镜组中各滤镜效果的介绍如表2-6所示。

表2-6

滤镜	功能描述
彩块化	该滤镜可使纯色或相近颜色的像素结成相近颜色的像素块
彩色半调	该滤镜可模拟彩色报纸的印刷效果，将图像转换为由一系列网点组成的图案
点状化	该滤镜可在图像中随机产生彩色斑点，点与点间的空隙用背景色填充
晶格化	该滤镜可将图像中颜色相近的像素集中到一个多边形网格中，从而把图像分割成许多个多边形的小色块，产生晶格化的效果
马赛克	该滤镜可将图像分解成许多规则排列的小方块，实现图像的网格化，每个网格中的像素均使用本网格内的平均颜色填充，从而产生类似马赛克的效果
碎片	该滤镜的使用可使所建选区或整幅图像复制4个副本，并将其均匀分布、相互偏移，以得到重影效果
铜板雕刻	该滤镜可将图像转换为黑白区域的随机图案或彩色图像中完全饱和颜色的随机图案

选中目标图层，执行"滤镜"|"像素化"|"晶格化"命令，在弹出的"晶格化"对话框中设置单元格大小，如图2-133所示，效果如图2-134所示。

图 2-133 图 2-134

7. 渲染滤镜组

渲染滤镜能够在图像中产生光线照明的效果，通过渲染滤镜，还可以制作云彩效果。执行"滤镜"|"渲染"命令，弹出其子菜单，执行相应的菜单命令即可实现滤镜效果。渲染滤镜组中各滤镜效果的介绍如表2-7所示。

表2-7

滤镜	功能描述
分层云彩	该滤镜可使用前景色和背景色对图像中的原有像素进行差异化运算，产生的图像与云彩背景混合并反白的效果
光照效果	该滤镜中包括多种不同光照风格、类型以及属性，可在 RGB 图像上制作出各种光照效果，也可加入新的纹理及浮雕效果，使平面图像产生三维立体的效果
镜头光晕	该滤镜通过为图像添加不同类型的镜头，从而模拟镜头产生的眩光效果，这是摄影技术中一种典型的光晕效果处理方法
纤维	该滤镜可将前景色和背景色混合填充图像，从而生成类似纤维的效果
云彩	该滤镜可使用介于前景色与背景色之间的随机值，生成柔和的云彩图案

选中目标图层，执行"滤镜"|"渲染"|"镜头光晕"命令，在弹出的"镜头光晕"对话框中设置亮度与镜头类型，如图2-135所示，效果如图2-136所示。

图 2-135 图 2-136

8. 杂色滤镜组

杂色滤镜组可给图像添加一些随机产生的干扰颗粒，即噪点；还可创建不同寻常的纹理或去掉图像中有缺陷的区域。执行"滤镜"|"杂色"命令，弹出其子菜单，执行相应的菜单命令即可实现滤镜效果。杂色滤镜组中各滤镜效果的介绍如表2-8所示。

表2-8

滤镜	功能描述
减少杂色	该滤镜可用于去除扫描照片和数码相机拍摄照片上产生的杂色
蒙尘与划痕	该滤镜可将图像中有缺陷的像素融入周围的像素，达到除尘和涂抹的效果
去斑	该滤镜可通过对图像或选区内的图像进行轻微地模糊、柔化，从而达到掩饰图像中细小斑点、消除轻微折痕的作用
添加杂色	该滤镜可为图像添加一些细小的像素颗粒，使其混合到图像内的同时产生色散效果，常用于添加杂点纹理效果
中间值	该滤镜可采用杂点和其周围像素的折中颜色来平滑图像中的区域，也是一种用于去除杂色点的滤镜，可减少图像中杂色的干扰

选中目标图层，执行"滤镜"|"渲染"|"添加杂色"命令，在弹出的"添加杂色"对话框中设置杂色数量与分布范围，如图2-137所示，效果如图2-138所示。

图 2-137　　　　　　　　　　图 2-138

9. 其他滤镜组

其他滤镜组则可用来创建自定义滤镜，也可修饰图像的某些细节部分。执行"滤镜"|"其他"命令，弹出其子菜单，执行相应的菜单命令即可实现滤镜效果。其他滤镜组中各滤镜效果的介绍如表2-9所示。

表2-9

滤镜	功能描述
HSB/HSL	该滤镜可转换图像的色彩模式
高反差保留	该滤镜可以在有强烈颜色转变发生的地方按指定的半径保留边缘细节，并且不显示图像的其余部分，与浮雕效果类似
位移	该滤镜可调整参数值，控制图像的偏移

滤镜	功能描述
自定	该滤镜可创建并存储自定义滤镜。根据周围的像素值为每个像素重新指定一个值，可以改变图像中每一个像素的亮度
最大值	该滤镜可应用收缩效果，向外扩展白色区域，并收缩黑色区域
最小值	该滤镜可应用扩展效果，向外扩展黑色区域，并收缩白色区域

选中目标图层，执行"滤镜"|"其他"|"最大值"命令，在弹出的"最大值"对话框中设置半径，如图2-139所示，效果如图2-140所示。

图 2-139

图 2-140

2.8 便捷的自动化设置

在Photoshop中，便捷的自动化设置功能可以极大地提高图像处理的工作效率，让用户能够更快速地完成批量任务或重复性工作。

2.8.1 动作的创建

动作的创建与应用是一种非常实用的自动化设置。用户可以通过记录一系列的操作步骤来创建一个动作，然后将其应用于其他图像。执行"窗口"|"动作"命令，或按Alt+F9组合键，打开"动作"面板。单击面板底部的"创建新组"按钮📁，在弹出的"新建组"对话框中输入动作组名称，如图2-141所示。继续在"动作"面板中单击"创建新动作"按钮⊡，弹出"新建动作"对话框，从中输入动作名称，如图2-142所示。

图 2-141 图 2-142

此时"动作"面板底部的"开始记录"按钮●呈红色显示状态，如图2-143所示。软件则开始记录用户对图像所操作过的每一个动作，待录制完成后单击"停止"按钮■即可，如图2-144所示。

图 2-143 图 2-144

2.8.2 动作的应用

选中想要应用的动作后，单击"播放"按钮▶将动作应用于当前打开的图像。若要对动作中的特定数值进行个性化调整，可单击动作步骤旁边的"对话开关"按钮□，如图2-145所示，在执行到该步骤时暂停并弹出对话框供用户设定参数。设置完成后系统将依据新设定执行剩余的动作序列，直至结束。在"历史记录"面板中可查看操作记录，如图2-146所示。

图 2-145 图 2-146

2.8.3 自动化处理文件

通过预设的自动化命令，用户可以一次性处理多个文件，如批量调整图像色彩、添加水印等。这种功能在处理大量图片时尤为有用，能够极大地提高工作效率。下面对常用的文件的批处理与格式转换功能进行介绍。

1. 批处理

动作在被记录和保存之后，执行"文件"|"自动"|"批处理"命令，弹出"批处理"对话框，如图2-147所示，可以对多个图像文件执行相同的动作，从而实现图像自动化处理操作。

图 2-147

|注意事项|

批处理可以对一个文件夹中的文件应用动作，在执行命令之前应该确定将要处理的图片存放在同一个文件夹内。

2.图像处理器

图像处理器能快速地对文件夹中图像的文件格式进行转换。执行"文件"|"脚本"|"图像处理器"命令，弹出"图像处理器"对话框，如图2-148所示。

图 2-148

2.9) AIGC在图像元素处理中的应用

AIGC在图像元素处理中的应用极大地提升了图像处理的效率和创意水平，使得复杂的图像处理任务变得更加自动化和智能化。

2.9.1 图像的生成

AIGC技术可以根据输入的文本描述或其他图像生成全新的图像。这在广告设计、内容创作等领域非常有用。图2-149和图2-150所示为利用Midjourney生成的科技背景和虚拟小镇场景效果。

图 2-149 图 2-150

2.9.2 图像的修复

AIGC可以根据输入的图像，自动修复图像中的缺陷，如祛除瑕疵，去除噪声，修复损坏、模糊或老旧的图像等，使图像质量得到显著提升。图2-151和图2-152所示为使用Hama的无痕涂抹消除前后效果图。

图 2-151 图 2-152

2.9.3 图像的增强

AIGC能够自动且精确地调整图像的光照条件、对比度以及颜色平衡，从而显著提升照片的总体视觉效果与质量。针对分辨率较低的图像，AIGC运用先进的超分辨率重建技术，巧妙地增加图像的像素密度，使图像在细节上更加丰富，呈现出更为清晰与细腻的观感。图2-153所示为使用PicWish中的图像增强效果示意图。

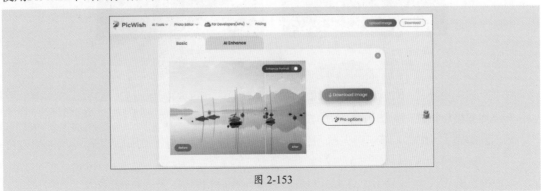

图 2-153

2.9.4 图像的合成

AIGC可以将多个图像元素合成为一个新的图像，例如，将人物从一个背景中分离出来并合成到另一个背景中。图2-154所示为使用BgSub中的抠图与合成图像效果。或者将多个图像元素组合成一个新的场景。

图 2-154

2.9.5 风格迁移

AIGC可以将一种艺术风格应用到其他图像上，例如将照片转换为具有莫奈画风的图像。图2-155和图2-156所示为使用Midjourney转换前后效果。这种技术使得普通图像能够呈现出独特的艺术效果，广泛应用于艺术创作和设计领域。

图 2-155　　　　　　　　　　　　图 2-156

除了上述应用外，AIGC在图像元素处理上还有其他一些重要应用。

● **图像分类与标注**：对图像中的对象进行分类和标注，便于后续的分析和处理。

● **人脸编辑**：AIGC可以编辑人脸图像，如改变表情、年龄等。例如，使用FaceAPP进行人脸编辑。

● **图像分割**：将图像分割成不同的区域或对象，以便进行进一步的处理和分析。

1. Q: 如何在 Photoshop 中单击即可选择图像图层?

 A: 选择"移动工具"时,在选项栏中勾选"自动选择"复选框,在"自动选择"旁边的下拉菜单中选择"图层"选项,如图2-157所示。

图 2-157

2. Q: 如何在 Photoshop 中设置撤销步骤的数量?

 A: 在Photoshop中,可以通过设置历史记录的数量,控制撤销的步骤数量。具体操作为,按Ctrl+K组合键,在弹出的"首选项"对话框中,勾选"性能"选项,在"历史记录状态"选项中设置参数,默认值为50,如图2-158所示。

3. Q: 在 Photoshop 中,如何进行非破坏性的颜色调整?

 A: 在Photoshop中,进行非破坏性的颜色调整是非常重要的,因为它允许你随时返回并修改调整,而不会永久改变原始图像。最常用的方法便是创建调整图层,如图2-159所示。

图 2-158 图 2-159

4. Q: 如何保存和导出广告设计以适应不同用途?

 A: 保存为PSD格式,保留所有的图层和编辑功能。导出JPEG、PNG等格式,适用于网络或打印。

5. Q: 如何在 Photoshop 中使用智能对象来非破坏性地编辑图像?

 A: 将图像转换为智能对象后,可以应用滤镜、变换等,而不会永久改变原始图像。双击智能对象图层缩览图可以在新窗口中编辑原始内容。

AIGC

智能设计

第3章
广告图形元素的设计

内容导读

在平面广告设计中，Illustrator是不可或缺的一个工具，它提供了丰富的绘图工具，非常适用于图形元素的设计。本章将从Illustrator的基础知识、填色与描边、图形的绘制、路径编辑、对象编辑、图像处理、文本编辑、特效与样式的添加，以及AIGC在图形元素设计上的应用进行讲解。

效果展示

AIGC 生成图标

AIGC 生成图案

AIGC 生成角色

3.1 基础知识详解

本节对Illustrator的入门基础操作进行讲解，包括Illustrator工作界面的构成、文档的新建导出以及画板尺寸的调整。

3.1.1 认识工作界面

启动Illustrator，打开文件夹中的任一图像或文档，进入其工作界面，如图3-1所示。该工作界面主要由菜单栏、控制栏、标题栏、工具栏、浮动面板组、上下文任务栏、文档窗口以及状态栏组成。

图 3-1

1. 菜单栏

菜单栏包括文件、编辑、对象、文字和帮助等9个主菜单，如图3-2所示。每一个菜单包括多个子菜单，通过应用这些命令可以完成大多数常规和编辑操作。

文件(F)　编辑(E)　对象(O)　文字(T)　选择(S)　效果(C)　视图(V)　窗口(W)　帮助(H)

图 3-2

2. 控制栏

控制栏显示的选项因所选的对象或工具类型而异。例如，使用"选择工具"选择路径，控制栏上将显示路径选项，除了基础用于更改对象颜色、位置和尺寸的选项外，还会显示对齐、变换等选项，如图3-3所示。执行"窗口"|"控制"命令显示或隐藏控制栏。

图 3-3

| 注意事项 |

当"控制"面板中的文本带下画线时，可以单击文本以显示相关的面板或对话框。例如，单击"描边"可显示"描边"面板。

3. 标题栏

打开图像或文档，在工作区域上方会显示文档的相关信息，包括文档名称、文档格式、缩放等级、颜色模式等，如图3-4所示。

4. 工具栏

启动Illustrator，右侧会出现工具栏，包括在处理文档时需要使用的各种工具，如图3-5所示。通过这些工具，可绘制、选择、移动、编辑和操纵对象和图像。单击 ▶▶ 按钮显示双排，如图3-6所示，单击 ◀◀ 按钮则显示单排。

长按鼠标左键或右击带有三角图标的工具即可展开工具组，可选择该组的不同工具。单击工具组右侧的黑色三角，工具组就从工具箱中分离出来，成为独立的工具栏，如图3-7所示。

图 3-4

注意事项

单击工具栏下方的"编辑工具栏"按钮 •••，打开"所有工具"抽屉，单击右上角 ≡ 按钮，在弹出的菜单中可选择显示工具选项。

图 3-5　图 3-6　　　图 3-7

5. 浮动面板组

浮动面板组是Illustrator中最重要的组件之一，在面板中可设置数值和调节功能，每个面板都可以自行组合，执行"窗口"菜单下的命令即可显示面板。按住鼠标左键拖动将面板和窗口分离，如图3-8所示。单击 ◀◀、▶▶ 按钮或单击面板名称可以显示或隐藏面板内容，如图3-9所示。

图 3-8

图 3-9

6. 上下文任务栏

上下文任务栏是一个浮动栏，可访问一些最常见的后续操作。可以将上下文任务栏移动到所需的位置，还可以通过选择更多选项来重置其位置或将其固定或隐藏，如图3-10所示。要在隐藏后再次启用，可以执行"窗口"|"上下文任务栏"命令。

生成（Beta）　编辑路径

图 3-10

7. 文档窗口

文档窗口可以被设置为选项卡式窗口，并且在某些情况下可以进行分组和停放。在文档窗口中黑色实线的矩形区域即为画板，该区域的大小就是用户设置的页面大小。画板外的空白区域即画布，可以自由绘制。

8. 状态栏

状态栏显示在插图窗口的左下边缘。单击当前工具旁的▶按钮，选择"显示"选项，在弹出的菜单中可设置显示的选项，如图3-11所示。

图 3-11

▌3.1.2 文档的创建、置入与输出

在Illustrator中，文档的创建、置入与输出是基本的操作流程。以下是关于这些操作的详细步骤和说明。

1. 文档的创建

安装Illustrator后双击图标，显示Illustrator主屏幕界面，在该界面中可通过以下几种方法创建文档。

- 单击"新建"按钮（新建）。
- 在预设区域单击"更多预设"按钮⊙。
- 执行"文件"|"新建"命令。
- 按Ctrl+N组合键。

以上方法都可以弹出"新建文档"对话框，如图3-12所示。

图 3-12

在该对话框中的各选项的功能介绍如下。

- **最近使用项：** 显示最近设置文档的尺寸，也可单击"移动设备"、Web等类别，选择预设模板，在右侧窗格中修改设置。
- **预设详细信息：** 在该文本框中输入新建文件的名称，默认为"未标题-1"。
- **宽度、高度、单位：** 设置文档尺寸和度量单位，默认状态下是"像素"。
- **方向：** 设置文档的页面方向为横向或纵向。
- **画板：** 设置画板数量。
- **出血：** 设置出血参数值，当数值不为0时，可在创建文档的同时，在画板四周显示设置的出血范围。
- **颜色模式：** 设置新建文件的颜色模式，默认为"RGB颜色"。
- **光栅效果：** 为文档中的光栅效果指定分辨率，默认为"屏幕（72ppi）"。
- **预览模式：** 设置文档默认预览模式，包括默认值、像素以及叠印三种模式。
- **更多设置：** 单击此按钮，显示"更多设置"对话框，显示的为旧版"新建文档"对话框。

2. 文档的置入

执行"文件"|"置入"命令，在弹出的"置入"对话框中，选择一个或多个目标文件，在左下可对置入的素材进行设置，如图3-13所示。

图 3-13

在该对话框中的各选项的功能介绍如下。

- **链接：** 勾选该复选框，被置入的图形或图像文件与Illustrator文档保持独立。当链接的原文件被修改或编辑时，置入的链接文件也会自动修改更新；若取消勾选，置入的文件会嵌入到Illustrator软件中，当链接的文件被编辑或修改时置入的文件不会自动更新。默认状态下"链接"复选框处于被勾选状态。
- **模板：** 勾选此复选框，将置入的图形或图像创建为一个新的模板图层，并用图形或图像的文件名称为该模板命名。
- **替换：** 如果在置入图形或图像文件之前，页面中具有被选取的图形或图像，勾选"替换"复选框，可以用新置入的图形或图像替换被选取的原图形或图像。页面中如果没有被选取的图形或图像文件，"替换"复选框不可用。

AIGC平面广告设计与制作标准教程（全彩微课版）

单击"置入"按钮，拖动光标以创建形状，图像会自动适应形状，如图3-14所示。若直接在画板上单击，文件将以原始尺寸置入，如图3-15所示。

图 3-14　　　　　　　　　　　图 3-15

知识点拨

默认情况下，置入的图像是以链接的形式添加到文档中的。若要将链接的图像嵌入到Illustrator文档中，可以在控制栏中单击"嵌入"按钮，如图3-16所示。或者在"链接"面板中进行嵌入。

| 链接的文件 | 2.webp 透明 RGB PPI: 151 | 嵌入 | 编辑原稿 | 图像描摹 ∨ | 蒙版 | 裁剪图像 |

图 3-16

3. 文档的输出

执行"文件"|"存储"命令，或按Ctrl+S组合键，在弹出的"存储为"对话框中可以将文档保存为AI、PDF、EPS等格式。若要保存为其他格式，可以执行"文件"|"导出"|"导出为"命令，弹出"导出"对话框，在"保存类型"选项右侧的文件类型选项框中可以设置导出的文件类型，如图3-17所示。

选择不同的文件类型，单击"导出"按钮后会弹出不同文件类型设置的对话框。以导出文件类型"JPEG（*.JPEG）"为例，在弹出的"JPEG选项"对话框中可设置相关参数，如图3-18所示。

图 3-17　　　　　　　　　　　图 3-18

3.1.3 图像的显示调整

若要对置入的图像的显示范围进行调整，可以借助"裁剪图像"功能。置入素材图像，如图3-19所示，在"选择工具"状态下，单击控制栏中的"裁剪图像"按钮，弹出提示框，如图3-20所示，单击"确定"按钮即可。若是在"嵌入"图像后单击"裁剪图像"按钮，则不会出现该提示框。

图 3-19　　　　　　　　　　　　　　　图 3-20

拖动裁剪框调整裁切构建大小，如图3-21所示。单击"应用"按钮或按Enter键完成裁剪，如图3-22所示。

图 3-21　　　　　　　　　　　　　　　图 3-22

3.1.4 画板的尺寸调整

画板工具可以创建多个不同大小的画板来组织图稿组件。选择"画板工具" ，或按Shift+O组合键，在原有画板边缘显示定界框，如图3-23所示。在文档窗口中任意拖动绘制即可得到一个新的面板，直接拖动可调整显示位置。按住Alt键移动复制，在控制栏中单击 按钮或 按钮可更改画板方向，如图3-24所示。

图 3-23

图 3-24

注意事项

除了自由绘制面板大小，在"画板工具"的控制栏中可以精确设置画板大小、方向、画板选项等。

3.2 图形的填色与描边

在Illustrator中，填充与描边是非常基础且重要的设计元素，它们分别用来改变矢量图形内部区域的颜色和边缘轮廓的样式和颜色。

3.2.1 "填色和描边"工具

使用"填色和描边"工具在对象中填充颜色、图案或渐变。在工具栏底部显示"填色和描边"工具组，如图3-25所示。

图 3-25

- **填色□：** 单击该按钮，在弹出的拾色器中选取填充颜色。
- **描边□：** 单击该按钮，在弹出的拾色器中选取描边颜色。
- **切换填色和描边↖：** 单击该按钮，在填充和描边之间互换颜色。
- **默认填色和描边□：** 单击该按钮，可以恢复默认颜色设置（白色填充和黑色描边）。
- **颜色■：** 单击该按钮，可以将上次选择的纯色应用于具有渐变填充或者没有描边或填充的对象。
- **渐变□：** 单击该按钮，可将当前选定的填色更改为上次选择的渐变，默认的为黑白渐变。
- **无☑：** 单击此按钮，可以删除选定对象的填充或描边。

3.2.2 吸管工具

Illustrator中的吸管工具不仅可以拾取颜色，还可以拾取对象的属性，并赋予到其他矢量对象上。矢量图形的描边样式、填充颜色、文字对象的字符属性、段落属性，位图中的某种颜色，都可以通过"吸管工具"来实现"复制"相同的样式。

选择右侧外部圆环，选择"吸管工具" ✒️，单击左侧图形即可为其添加相同的属性，如图3-26所示。选择内部图形，在单击的同时按住Alt键，此时"吸管工具"的图标显示为相反方向◣，单击则应用当前颜色与属性，如图3-27所示。按住Shift键只复制颜色而不包括其他样式属性。

图 3-26

图 3-27

3.2.3 颜色填充工具

在Illustrator中，使用"颜色"面板、"色板"面板、"图案"面板、渐变工具以及"渐变"面板够帮助用户轻松实现各种复杂的颜色效果和处理需求。

1."颜色"面板

"颜色"面板可以为对象填充单色或设置单色描边。执行"窗口"|"颜色"命令，打开"颜色"面板，该面板可使用不同颜色模型显示颜色值。图3-28所示为选择RGB颜色模式的"颜色"面板。

选择图形对象，在色谱中拾取颜色填充，如图3-29所示。单击"互换填充和描边颜色"按钮可调换填充和描边颜色。单击按钮可

图 3-28

设置描边颜色，在控制栏或"属性"面板中可设置描边粗细以及填充颜色，如图3-30所示。

图 3-29

图 3-30

2."色板"面板

"色板"面板可以为对象填色和描边添加颜色、渐变或图案。执行"窗口"|"色板"命令，打开"色板"面板，如图3-31所示。选中要添加填色或描边的对象，在"色板"面板中单

击"填色"按钮■或"描边"按钮■，单击色板中的颜色、图案或渐变即可为对象添加相应的填色或描边。

3. 渐变填充

渐变填充可以为图形或文字添加从一种颜色到另一种颜色的平滑过渡效果。在Illustrator中，创建渐变效果有两种方法：一种是使用工具箱中的"渐变"工具，另一种是使用"渐变"面板。

图 3-31

（1）"渐变"面板

选择图形对象后，执行"窗口"|"渐变"命令，打开"渐变"面板，在该面板中选择任意一个渐变类型激活渐变，在渐变色条中可以更改颜色，如图3-32和图3-33所示。

图 3-32

图 3-33

"渐变"面板中部分按钮作用如下。

- **渐变■：**单击该按钮，可赋予填色或描边渐变色。
- **填色/描边■：**用于选择填色或描边添加渐变并进行设置。
- **反向渐变■：**单击该按钮将反转渐变颜色。
- **类型：**用于选择渐变的类型，包括"线性渐变"■、"径向渐变"■和"任意形状渐变"■3种，如图3-34所示。

图 3-34

- **编辑渐变：**单击该按钮将切换至"渐变工具"■，进入渐变编辑模式。
- **描边：**用于设置描边渐变的样式。该区域按钮仅在为描边添加渐变时激活。
- **角度■：**用于设置渐变的角度。
- **渐变滑块◎：**双击该按钮，在弹出的面板中可设置该渐变滑块的颜色，如图3-35所示。单击该面板中的菜单按钮■，在弹出的快捷菜单中选取其他颜色模式，图3-36所示为选择"Web安全的RGB"颜色模式时的效果。在Illustrator软件中，默认包括两个渐变滑块。若想添加新的渐变滑块，移动光标至渐变滑块之间单击即可添加，如图3-37所示。

图 3-35　　　　　　　　　　　　图 3-36　　　　　　　　　　　　图 3-37

（2）渐变工具

选择"渐变工具" ，即可在该对象上方看到渐变批注者，渐变批注者是一个滑块，该滑块会显示起点、终点、中点以及起点和终点对应的两个色标，如图3-38所示。可以使用渐变批注者修改线性渐变的角度、位置和范围，以及修改径向渐变的焦点、原点和扩展，如图3-39所示。

图 3-38　　　　　　　　　　　　　　　　　图 3-39

4."图案"面板

除了颜色和渐变填充外，Illustrator软件中还提供了多种图案，以帮助用户制作出更加精美的效果。可以通过"图案"面板或执行"窗口"|"色板库"|"图案"命令，有基本图形、自然和装饰三大类预设图案。图3-40所示为自然选项中的"自然_叶子"面板。图3-41所示为应用"莲花方形颜色"图案效果。

图 3-40　　　　　　　　　　　　　图 3-41

知识点拨

若想添加新的图案，可以选中要添加的图案对象，执行"对象"|"图案"|"建立"命令，在"图案选项"面板中设置参数。

5. 实时上色工具

实时上色是一种智能填充方式。可以使用不同颜色为每个路径段描边，并使用不同的颜色、图案或渐变填充每条路径。选中要进行实时上色的对象，可以是路径也可以是复合路径，按Ctrl+Alt+X组合键或使用"实时上色工具" ，单击以建立"实时上色"组，如图3-42所示，一旦建立了"实时上色"组，每条路径都会保持完全可编辑，可在控制栏或工具栏中设置前景色，单击进行填充，如图3-43所示。

图 3-42

图 3-43

选中"实时上色"组，执行"对象"|"实时上色"|"释放"命令，可将"实时上色"组变为具有0.5pt宽描边的黑色普通路径，如图3-44所示；执行"对象"|"实时上色"|"扩展"命令，可将"实时上色"组拆分为单独的色块和描边路径，视觉效果与"实时上色"组一致，使用"编组选择工具"可分别选择或更改对象，如图3-45所示。

图 3-44

图 3-45

3.2.4 编辑描边属性

执行"窗口"|"描边"命令，打开"描边"面板，如图3-46所示。选中要设置描边的对象，在该面板中设置描边的粗细、端点、边角等参数，即可在图像编辑窗口中观察到效果，如图3-47所示。

图 3-46

图 3-47

3.3 基础图形的绘制

在Illustrator中，填充与描边是非常基础且重要的设计元素，它们分别用来改变矢量图形内部区域的颜色和边缘轮廓的样式和颜色。

3.3.1 绘制线段和网格

直线段工具、弧形工具、螺旋线工具、矩形网格工具等线性工具可以绘制直线、曲线或者螺旋线效果，还可以根据需要绘制网格效果。

1. 直线段工具

直线段工具可以绘制直线。选择"直线段工具" ⬚，在控制栏中设置描边参数，在画板上单击并拖动鼠标，松开鼠标左键后即可绘制自定义长度的直线段。按住Shift键可以绘制出水平、垂直以及45°、135°等倍增角度的斜线。

若要绘制精准的直线，可以在画板上单击，在弹出的"直线段工具选项"对话框中可以设置长度和角度，如图3-48所示。单击"确定"按钮生成直线，可在选项栏中设置描边和填充参数，效果如图3-49所示。

图 3-48　　　　　　　　　　　　　　　图 3-49

2. 弧形工具

选择"弧形工具" ⬚后可以直接在工作页面上拖动光标绘制弧线，若要精确绘制弧线，可以在画板上单击，在弹出的"弧线段工具选项"对话框中设置参数，如图3-50所示。图3-51所示为开放和闭合类型的应用效果。

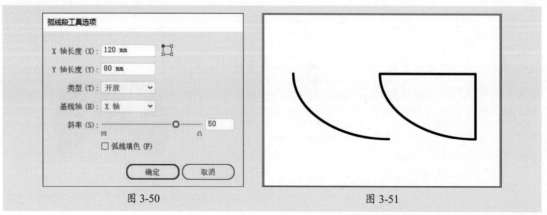

图 3-50　　　　　　　　　　　　　　　图 3-51

3. 螺旋线工具

选择"螺旋线工具" 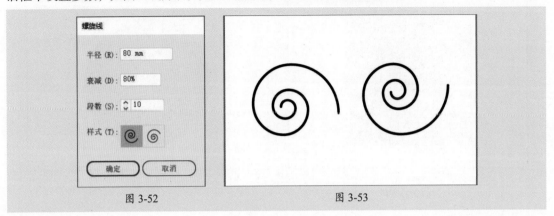 可以绘制螺旋线。在画板上单击，弹出"螺旋线"对话框，在该对话框中设置参数，如图3-52所示。图3-53所示为不同方向的螺旋线效果。

图 3-52　　　　　　　　　　　　　　　　图 3-53

4. 矩形网格工具

选择"矩形网格工具" 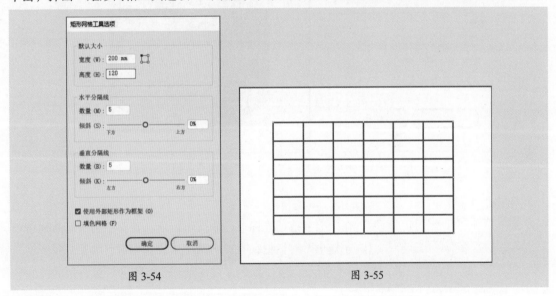 可以创建具有指定大小和指定分隔线数目的矩形网格，在画板上单击，弹出"矩形网格工具选项"对话框，在该对话框中设置参数，如图3-54和图3-55所示。

图 3-54　　　　　　　　　　　　　　　　图 3-55

3.3.2　绘制几何形状

使用矩形工具组的工具，可以绘制出矩形、圆角矩形、椭圆、多边形、星形等几何形状。

1. 矩形工具

选择"矩形工具" ▢，在画板上拖动光标可以绘制矩形，在绘制时按住Alt、Shift键等会有不同的结果。

- 按住Alt键，光标变为 ▦ 形状时，拖动光标可以绘制以此为中心点向外扩展的矩形。
- 按住Shift键，可以绘制正方形。
- 按Shift+Alt组合键，可以绘制出以单击处为中心点的正方形，如图3-56所示。

按住鼠标左键拖动圆角矩形的任意一角的控制点，向下拖动可以调整为正圆形，如图3-57所示。

图 3-56 图 3-57

若要绘制精确尺寸的矩形，可以在画板上单击，弹出"矩形"对话框，在该对话框中设置参数，如图3-58所示。单击"确定"按钮应用效果，如图3-59所示。

图 3-58 图 3-59

2. 圆角矩形工具

选择"圆角矩形工具" 后，在画板上拖动光标可绘制圆角矩形。若要绘制精确的圆角矩形，可以在画板上单击，弹出"圆角矩形"对话框，在该对话框中设置参数，如图3-60所示。单击"确定"按钮应用效果，如图3-61所示。按住鼠标左键拖动圆角矩形的任意一角的控制点，向上或向下拖动可以调整圆角半径。

图 3-60 图 3-61

3. 椭圆工具

选择"椭圆工具" ，在画板上拖动光标可绘制椭圆形。若要绘制精确的椭圆形，可以在画板上单击，弹出"椭圆"对话框，在该对话框中设置参数，如图3-62所示。单击"确定"按钮应用效果，如图3-63所示。

图 3-62 图 3-63

在绘制椭圆形的过程中按住Shift键，可以绘制正圆形；按Alt+Shift组合键，可以绘制以起点为中心的正圆形，如图3-64所示。绘制完成后，将光标放至控制点，当光标变为形状时，可以将其调整为饼图，如图3-65所示。

图 3-64 图 3-65

4. 多边形工具

选择"多边形工具" ，在画板上拖动光标可绘制不同边数的多边形。若要绘制精确的多边形，可以在画板上单击，弹出"多边形"对话框，在该对话框中设置参数，如图3-66所示，单击"确定"按钮应用效果，如图3-67所示。按住鼠标左键拖动多边形的任意一角的控制点，向下拖动可以产生圆角效果，当控制点和中心点重合时，便形成圆形。

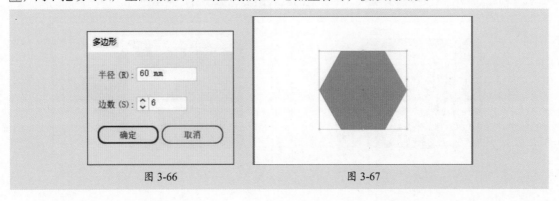

图 3-66 图 3-67

5. 星形工具

选择"星形工具" 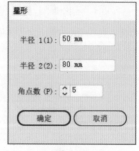可以绘制不同形状的星形图形，在画板上拖动光标可绘制星形。或用该工具在画板上单击，弹出"星形"对话框，如图3-68所示。

- **半径1：** 设置所绘制星形图形内侧点到星形中心的距离。
- **半径2：** 设置所绘制星形图形外侧点到星形中心的距离。
- **角点数：** 设置所绘制星形图形的角数。

在绘制星形的过程中按住Alt键，可以绘制旋转的正星形；按Alt+Shift组合键，可以绘制不旋转的正星形，如图3-69所示。绘制完成后按住Ctrl键，拖动控制点可以调整星形角的度数，如图3-70所示。

图 3-68

图 3-69

图 3-70

3.3.3 构建新的形状

使用Shaper工具可以在绘制时将任意的曲线路径转换为精确的几何图形；使用形状生成器工具则可以在多个重叠的图形中快速得到新的图形。

1. Shaper 工具

Shaper工具不仅可以绘制精确的曲线路径，还可以对图形进行造型调整。选择"Shaper工具" ，按住鼠标左键粗略地绘制出几何图形的基本轮廓，松开鼠标左键，系统会生成精确的几何图形。

除此之外，Shaper工具也可以对形状重叠的位置进行涂抹，得到复合图形。绘制两个图形并重叠摆放，选择"Shaper工具"，将光标放置在重叠区域，按住鼠标左键拖动绘制，如图3-71所示，释放鼠标左键该区域被删除，生成新的复合图形，如图3-72所示。

图 3-71

图 3-72

2. 形状生成器工具

形状生成器工具可以通过合并和涂抹更简单的对象来创建复杂对象，选择多个图形后，选择"形状生成器工具"，或按Shift+M组合键选择该工具，单击或者按住鼠标左键拖动选定区域，如图3-73所示，释放鼠标左键后显示合并路径创建新形状，如图3-74所示。

图 3-73

图 3-74

3. 创建复合形状

创建复合形状，可以使用路径查找器。使用Illustrator中的工具，如利用矩形工具、椭圆工具等创建基本形状，执行"窗口"|"路径查找器"命令，打开"路径查找器"面板，如图3-75所示。

图 3-75

该面板包含一系列用于形状运算的选项，具体如下。

- **联集**：将两个或多个形状合并成一个单一的形状，并保留顶层对象的上色属性。
- **减去顶层**：从底层形状中减去顶层形状的重叠部分。
- **交集**：只保留两个或多个形状重叠的部分，其他部分将被删除。
- **差集**：删除两个或多个形状重叠的部分，只保留不重叠的部分。
- **分割**：将形状分割成多部分，每部分都是独立的。
- **修边**：删除所有描边，且不合并相同颜色的对象。
- **合并**：删除所有描边，且合并具有相同颜色的相邻或重叠的对象。
- **裁剪**：删除所有描边，保留顶层形状与底层形状重叠的部分，并删除顶层形状之外的部分。
- **轮廓**：将形状转换为轮廓线，删除填充但保留描边。
- **减去后方对象**：单击该按钮将从最前面的对象中减去后面的对象。

3.4 路径的绘制与编辑

路径是矢量图形的基本构成单元，是由一条或多条直线或曲线线段组成，如图3-76所示。每条线段的起点和终点由锚点标记。路径可以是闭合的，例如，圆形或矩形；也可以是开放的并具有不同的端点，例如，直线或波浪线。通过拖动路径的锚点、控制点或路径段本身，可以改变路径的形状。

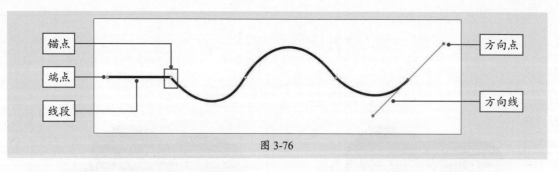

图 3-76

锚点位于路径的转折处或曲线的控制点上，它们决定了路径的形状和走向。锚点有两种类型。

- **尖角锚点：** 用于创建直线段之间的角度转折，这种锚点没有方向线或只有一条方向线，如图3-77所示。
- **平滑锚点：** 用于创建平滑的曲线，平滑锚点具有两条方向线，每条方向线像一个虚拟的手柄，控制着曲线的弯曲程度和方向，如图3-78所示。

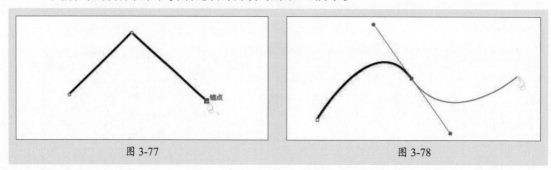

图 3-77　　　　　　　　　　　　　　　图 3-78

3.4.1　绘制路径

使用钢笔工具、曲率工具、画笔工具以及铅笔工具绘制曲线或直线段。

1. 钢笔工具

钢笔工具可以使用锚点和手柄精确创建路径。选择"钢笔工具"，按住Shift键可以绘制水平、垂直或以45°角倍增的直线路径，如图3-79所示；若绘制曲线线段，可以在曲线改变方向的位置添加一个锚点，然后拖动构成曲线形状的方向线。方向线的长度和斜度决定了曲线的形状，如图3-80所示。

图 3-79　　　　　　　　　　　　　　　图 3-80

2. 曲率工具

曲率工具可以轻松创建并编辑曲线和直线。选择"曲率工具" ，在画板上单击，两点为直线段状态，移动光标位置，此时转变为曲线，如图3-81所示。继续绘制闭合路径后则变成光滑有弧度的形状，按住鼠标左键拖动锚点可更改图形形状，如图3-82所示。双击或连续两次单击一个点可在平滑锚点或尖角锚点之间切换。

图 3-81　　　　　　　　　　　　　　　图 3-82

3. 画笔工具

画笔工具可以在应用画笔描边的情况下绘制自由路径。选择"画笔工具" 可自由绘制路径，若按住Shift键则可以绘制水平、垂直或以45°角倍增的直线路径，如图3-83所示。在控制栏中的"定义画笔"下拉列表框中或"画笔"面板中可以选择画笔类型，单击即可应用。图3-84所示为应用"分隔线"画笔效果。

图 3-83　　　　　　　　　　　　　　　图 3-84

3.4.2　调整路径

使用铅笔工具既能绘制路径又能调整路径，平滑工具、路径橡皮擦工具以及连接工具可以对现有路径进行调整。

1. 铅笔工具

铅笔工具可绘制任意形状和线条路径，也可以对绘制好的图像进行调整。选择"铅笔工具" ，在画板上按住鼠标左键拖动即可绘制路径。按住Shift键绘制限制为0°、45°或90°的直线段，如图3-85所示。住Alt键可以绘制任意角度的直线段，如图3-86所示。

图 3-85

图 3-86

若将铅笔工具的笔尖放置在路径上想要开始编辑的位置，则铅笔笔尖的小图标消失进入到编辑模式，拖动即可更改路径。当选择两条路径，使用铅笔工具可以连接两条路径。

2. 平滑工具

平滑工具可以使路径变得平滑。选中路径后选择"平滑工具" ✐，按住鼠标左键在需要平滑的区域拖动即可使其变平滑。

3. 路径橡皮擦工具

路径橡皮擦工具可以擦除路径，使路径断开。选中路径后选择"路径橡皮擦工具" ✐，按住鼠标左键在需要擦除的区域拖动即可擦除该部分。

4. 连接工具

"连接工具" ✙可以连接相交的路径，多余的部分会被修剪掉，也可以闭合两条开放路径之间的间隙。使用"连接工具" ✙在需要连接的位置拖动即可连接路径。

3.4.3 编辑路径

执行"对象"|"路径"命令，在其子菜单中可以看到多个与路径有关的命令，如图3-87所示。通过这些命令，可以更好地帮助用户编辑路径对象。

下面针对部分常用的命令进行介绍。

● **连接**：该命令可以连接两个锚点，从而闭合路径或将多条路径连接到一起。

● **平均**：该命令可以使选中的锚点排列在同一水平线或垂直线上。

图 3-87

● **轮廓化描边**：该命令是一项非常实用的命令，该命令可以将路径描边转换为独立的填充对象，以便单独进行设置。

- **偏移路径：** 该命令可以使路径向内或向外偏移指定距离，且原路径不会消失。
- **简化：** 该命令可以通过减少路径上的锚点减少路径细节。
- **分割下方对象：** 该命令就像切刀或剪刀一样，使用选定的对象切穿其他对象，并丢弃原来所选的对象。
- **分割为网格：** 该命令可以将对象转换为矩形网格。

3.5 对象的处理与编辑

在对象处理与编辑中，对象的选择、对齐与分布、排列、变形、变换等是常见的操作。

3.5.1 对象的选择

选择对象是编辑和操作图形的基本任务。Illustrator提供了针对不同情况下的特定选择工具，使得用户在进行图形编辑和设计时能够更加高效和精确。

1. 选择工具

选择工具可以选中整体对象。使用"选择工具" ▶ 可以单击选择一个对象，也可以在一个或多个对象的周围拖放光标，形成一个选框，圈住所有对象或部分对象，如图3-88和图3-89所示。按住Shift键在未选中对象上单击可以加选对象，再次单击将取消选中。

图 3-88

图 3-89

2. 直接选择工具

直接选择工具可以直接选中路径上的锚点或路径段。使用"直接选择工具" ▷ 在要选中的对象锚点或路径段上单击，即可将其选中。被选中的锚点呈实心状，拖动锚点或方向线可以调整显示状态。若在对象周围拖动画出一个虚线框，如图3-90所示，虚线框中的对象内容即可被全部选中，虚线框内的对象内容被扩选，锚点变为实心；虚线框外的锚点变为空心状态，如图3-91所示。

3. 编组选择工具

编组选择工具可以选中编组中的对象。选择"编组选择工具" ▷ 单击即可选中组中对象，再次单击将选中对象所在的分组。

图 3-90　　　　　　　　　　　　　　　　图 3-91

4. 套索工具

套索工具可以通过套索创建选择的区域，区域内的对象将被选中。选择"套索工具" 🔗 在图像编辑窗口中按住鼠标左键拖动创建区域即可。

5. 魔棒工具

魔棒工具可用于选择具有相似属性的对象，如填充、描边等。双击"魔棒工具" 🪄，在弹出的"魔棒"面板中可以设置要选择的属性，如图3-92所示。在图形上单击即可选择同色的填充路径，如图3-93所示。

图 3-92　　　　　　　　　　　　　　　图 3-93

6. "选择"命令

在"选择"命令菜单中，用户可以进行全选、取消选择、选择具有相同属性的对象以及存储所选对象等操作，如图3-94所示。其中，常用命令含义介绍如下。

- **全部**：选择文档中所有未锁定对象。
- **取消选择**：取消选择所有对象，也可以单击空白处。
- **重新选择**：恢复选择上次所选对象。
- **反向**：当前被选中后的对象将被取消选中，未被选中对象会被选中。
- **相同**：在子菜单中选择具有所需属性的对象，例如外观、混合模式、填色和描边、描边颜色等。
- **存储所选对象**：选择一个或多个对象进行存储。

图 3-94

除了上述工具外，用户还可以通过"图层"面板选中对象。在"图层"面板中单击"单击可定位（拖移可移动外观）"按钮 ⃝ 即可选择并定位对象。

3.5.2 对象的对齐与分布

对齐与分布可以使对象间的排列遵循一定的规则，从而使画面更加整洁有序。选择多个对象后，在控制栏单击 对齐 按钮，或者执行"窗口"|"对齐"命令，打开"对齐"面板，如图3-95所示。通过该对话框中的按钮即可设置对象的对齐与分布。

图 3-95

- **对齐对象**：对齐命令可以将多个图形对象整齐排列。"对齐对象"选项组中包括6个对齐按钮："水平左对齐" ⊞ 、"水平居中对齐" ⊞ 、"水平右对齐" ⊞ 、"垂直顶对齐" ⊞ 、"垂直居中对齐" ⊞ 、"垂直底对齐" ⊞ 。

- **分布对象**：分布命令可以将多个图形之间的距离进行调整。"分布对象"选项组包含6个分布命令按钮："垂直顶分布" ⊞ 、"垂直居中分布" ⊞ 、"垂直底分布" ⊞ 、"水平左分布" ⊞ 、"水平居中分布" ⊞ 、"水平右分布" ⊞ 。

- **分布间距**：分布间距命令可以通过对象路径之间的精确距离分布对象。"分布间距"选项组中有两个命令按钮和指定间距值，两个按钮分别为"垂直分布间距" ⊞ 和"水平分布间距" ⊞ 。

- **对齐**：在对齐选项组中提供了三种对齐基准，分别是"对齐画板" ⃞ 、"对齐所选对象" ⊞ 以及"对齐关键对象" ⊞ 。将素材对象进行编组，"对齐"面板默认为"对齐画板"。

置入3组素材，按Ctrl+A组合键全选，在对齐选项组中单击"对齐关键对象"按钮 ⊞ ，更改关键对象为左侧图形，如图3-96所示，单击"垂直居中对齐"按钮 ⊞ ，效果如图3-97所示。

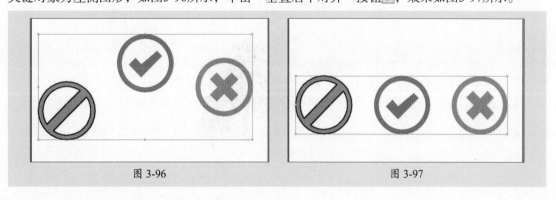

图 3-96 图 3-97

3.5.3 对象的排列

绘制复杂的图形对象时，对象的排列不同会产生不同的外观效果。执行"对象"|"排列"命令，在其子菜单包括多个排列调整命令；或在选中图形时，右击，在弹出的快捷菜单中选择合适的排列选项。

- **置于顶层**：若要把对象移到所有对象前面，执行"对象"|"排列"|"置于顶层"命令，或按Ctrl+Shift+]组合键。
- **置于底层**：若要把对象移到所有对象后面，执行"对象"|"排列"|"置于底层"命令，或按Ctrl+Shift+[组合键。
- **前移一层**：若要把对象向前面移动一个位置，执行"对象"|"排列"|"前移一层"命令，或按Ctrl+]组合键。
- **后移一层**：若要把对象向后面移动一个位置，执行"对象"|"排列"|"后移一层"命令，或按Ctrl+[组合键。

3.5.4 对象的变换

变换主要是指对对象的位置、尺寸、旋转角度和镜像等属性进行调整，保持对象的基本形状不变，但改变其在空间中的状态。可以通过变换类工具、变换面板以及变换命令进行操作。

1. 变换类工具

- **移动对象**：使用"选择工具" 或"直接选择工具" 选择需要操作的图形，通过单击或拖动移动或复制对象。
- **旋转工具**：该工具以对象的中心点为轴心进行旋转操作。
- **镜像工具**：该工具可以使对象进行垂直或水平方向的翻转。
- **比例缩放工具**：该工具可以按照一定比例缩放对象，从而保持对象的原始比例和形状。
- **倾斜工具**：该工具可以将对象沿水平或垂直方向进行倾斜处理。
- **自由变换工具**：该工具可以对对象进行旋转、缩放、倾斜和扭曲等操作。

以自由变换工具的应用为例

选择目标对象，选择"自由变换工具" 显示变换工具选项的构件。默认情况下，"自由变换工具" 为选定状态，如图3-98所示。

图 3-98

在控件中各选项含义如下。

- **约束**：在使用"自由变换"和"自由扭曲"时选择此选项按比例缩放对象。
- **自由变换**：拖动定界框上的点来变换对象。
- **自由扭曲**：拖动对象的角手柄可更改其大小和角度。

- **透视变换**：拖动对象的角手柄可在保持其角度的同时更改其大小，从而营造透视感。

2. "变换"面板

"变换"面板显示有关一个或多个选定对象的位置、大小和方向的信息。通过输入新值，可以修改选定对象或其图案填充。还可以更改变换参考点，以及锁定对象比例。执行"窗口"|"变换"命令，弹出"变换"面板，如图3-99所示。

图 3-99

在该面板中各按钮的功能介绍如下。

- **控制器**：对定位点进行控制。
- **X/Y**：定义页面上对象的位置，从左下角开始测量。
- **宽/高**：定义对象的精确尺寸。
- **约束宽度和高度比例**：单击该按钮，可以锁定缩放比例。
- **旋转**：在该文本框中输入旋转角度，负值为顺时针旋转，正值为逆时针旋转。
- **倾斜**：在该文本框中输入倾斜角度，使对象沿一条水平或垂直轴倾斜。
- **缩放描边效果**：执行该命令，使对象进行缩放操作时，将进行描边效果的缩放。

若对矩形、正方形、圆角矩形、圆形、多边形进行变换时，在"变换"面板中会显示相应的属性，可以对这些属性参数进行调整，如图3-100～图3-103所示。

图 3-100 图 3-101 图 3-102 图 3-103

3. 变换命令

在"变换"命令菜单中，包括对象变换工具中的旋转、镜像、缩放等操作，除此之外，还有再次变换和分别变换命令操作。

（1）再次变换

每次进行变换对象操作时，系统会自动记录该操作，执行"再次变换"命令，可以以相同的参数进行再次变换。以移动为例，选择矩形，按住Alt键移动复制，如图3-104所示。可一次或多次执行"对象"|"变换"|"再次变换"命令或按Ctrl+D组合键，如图3-105所示。

（2）分别变换

当选择多个对象进行变换时，需要执行"分别变换"命令，可以以选中的各对象按照自己的中心点进行变换。按Ctrl+A组合键全选多个对象，执行"对象"|"变换"|"分别变换"命

令，在弹出的"分别变换"对话框中设置缩放、移动、旋转等参数。图3-106和图3-107所示为应用分别变换前后效果。

图 3-104　　　　　　　　　　　　　　　　图 3-105

图 3-106　　　　　　　　　　　　　　　　图 3-107

3.5.5　对象的变形

变形则是对对象的外形进行更深层次的修改，改变其原有的几何形状，创造独特的视觉效果。

- **宽度工具**：该工具可以调整路径描边的宽度，使其展现不同的宽度效果。
- **变形工具**：该工具可以通过光标移动制作出图形变形的效果。
- **旋转扭曲工具**：该工具可以使对象产生旋转扭曲变形效果。
- **缩拢工具**：该工具可以使对象向内收缩产生变形的效果。
- **膨胀工具**：该工具与缩拢工具作用相反，可以使对象向外膨胀产生变形的效果。
- **扇贝工具**：该工具可以使对象向某一点集中产生锯齿变形的效果。
- **晶格化工具**：该工具和扇贝工具类似，都可以制作出锯齿变形的效果，不同的是晶格化工具是使对象从某一点向外膨胀产生锯齿变形的效果。
- **褶皱工具**：该工具可以使对象边缘产生波动，制作出褶皱的效果。
- **操控变形工具**：该工具可以扭转和扭曲图稿的某些部分，使变换看起来更自然。

以褶皱工具应用为例

选择"褶皱工具"，按住鼠标左键拖曳，如图3-108所示，光标划过的地方均会产生褶皱变形的效果，如图3-109所示。

图 3-108

图 3-109

注意事项

除了以上工具，还可以通过封套扭曲、变形命令进行调整，详细操作参考3.6.2节以及3.8.1节。

3.6 高级图形图像的处理

在高级图形图像处理中，Illustrator提供了一系列强大的工具和功能，包括混合对象、封套扭曲、剪切蒙版和图像描摹。

3.6.1 混合对象

混合对象可以在一个或多个对象之间创建连续的中间形状或颜色渐变过渡效果。不仅限于形状，还可以用于颜色和不透明度等属性的混合。

选择目标对象，双击"混合工具" ，或执行"对象"|"混合"|"混合选项"命令，在弹出的"混合选项"对话框中可以设置混合的步数或步骤间的距离，如图3-110所示。

图 3-110

设置完成后，在要创建混合的对象上依次单击即可创建混合效果，按Alt+Ctrl+B组合键也可以实现相同的效果。图3-111和图3-112所示为应用混合步数前后效果。

混合创建后仍可进行编辑，双击"混合工具"，在弹出的"混合选项"对话框中更改参数调整显示。图3-113和图3-114所示为步数10效果和平滑颜色效果。

若文档中存在其他路径，可以选中路径和混合对象，如图3-115所示，执行"对象"|"混合"|"替换混合轴"命令，使用选中的路径替换混合轴，如图3-116所示。

图 3-111

图 3-112

图 3-113

图 3-114

图 3-115

图 3-116

3.6.2 封套扭曲

封套扭曲可以限定对象的形状，使其随着特定封套的变化而变化。在Illustrator软件中，可以通过3种方式建立封套扭曲：用变形建立、用网格建立以及用顶层对象建立。

1. 用变形建立封套

用变形建立可以通过预设创建封套扭曲。选中需要变形的对象，执行"对象"|"封套扭曲"|"用变形建立"命令或按Alt+Shift+Ctrl+W组合键，在弹出的"变形选项"对话框中设置变

形参数，如图3-117所示。

该对话框中部分选项功能介绍如下。

● **样式**：选择预设的变形样式。

● **水平/垂直**：设置对象的扭曲方向。

● **弯曲**：设置弯曲程度。

● **水平扭曲**：设置水平方向上扭曲的程度。

● **垂直扭曲**：设置垂直方向上扭曲的程度。

图3-118和图3-119所示为应用弧形前后效果。

图 3-117

图 3-118

图 3-119

2. 用网格建立封套

用网格建立可以通过创建矩形网格设置封套扭曲。选中需要变形的对象，执行"对象"|"封套扭曲"|"用网格建立"命令，或按Alt+Ctrl+M组合键，在弹出的"封套网格"对话框中设置网格行数与列数，如图3-120所示。单击"确定"按钮即可创建网格。可以通过"直接选择工具"调整网格格点从而使对象变形，如图3-121所示。

图 3-120

图 3-121

3. 用顶层对象建立封套

用顶层对象建立可以通过顶层对象的形状调整下方对象的形状。要注意的是，顶层对象必须为矢量对象。选中顶层对象和需要进行封套扭曲的对象，如图3-122所示。执行"对象"|"封套扭曲"|"用顶层对象建立"命令或按Alt+Ctrl+C组合键即可创建封套扭曲效果，如图3-123所示。

图 3-122 图 3-123

▌3.6.3 剪切蒙版

剪贴蒙版可以将一个对象的形状或图案限定在另一个对象的范围内，从而实现图形的修饰、填充和遮罩效果。

置入一张位图图像，绘制一个矢量图形，使矢量图置于位图上方，按Ctrl+A组合键全选，如图3-124所示；右击，在弹出的快捷菜单中选择"建立剪贴蒙版"选项创建剪贴蒙版，如图3-125所示。

图 3-124 图 3-125

使用"直接选择工具"单击锚点可以调整蒙版大小，拖动内部控制点可调整圆角半径，如图3-126和图3-127所示。

图 3-126 图 3-127

3.6.4 图像描摹

图像描摹可以将位图图像（如JPEG、PNG、BMP等格式）自动转换成矢量图形。利用此功能，可以通过描摹现有图稿，轻松地在该图稿基础上绘制新图稿。

置入位图图像，在控制栏中单击"描摹预设"按钮，在弹出的菜单中可以选择多种描摹预设，例如高保真度照片、6色、素描图稿等。图3-128和图3-129所示为应用6色前后效果。

图 3-128 图 3-129

描摹完成后，在控制栏中的"视图"选项可以指定描摹对象的视图，包括描摹结果、源图像、轮廓以及其他选项，图3-130所示为"轮廓"视图效果。单击"扩展"按钮，即可将描摹对象转换为路径，如图3-131所示。取消分组后，删除多余路径。

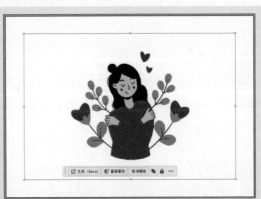

图 3-130 图 3-131

3.7 文本的创建与编辑

在Illustrator中，文本的创建与编辑是设计工作中不可或缺的一部分，它能够添加和美化文字内容，从而提升作品的整体视觉效果。

3.7.1 创建文本

使用文字工具组中的工具，可以在工作区域上任意位置创建横排或竖排的点文字、段落文字、区域文字以及路径文字。

1. 点文字

点文字是指从单击位置开始随着字符输入而扩展的一行横排文本或一列直排文本，输入的文字独立成行或列，不会自动换行。选择"文字工具" \boxed{T} 或"直排文字工具" \boxed{IT} 输入文字，如图3-132所示，可以在需要换行的位置按Enter键进行换行，效果如图3-133所示。

| 图 3-132 | 图 3-133 |

注意事项

选中文本内容后，执行"文字"|"文字方向"|"水平/垂直"命令，可以更改文字的方向。

2. 段落文字

若需要输入大量文字，可以通过段落文字进行更好的整理与归纳。段落文字与点文字的最大区别在于段落文字被限定在文本框中，到达文本框边界时将自动换行。选择"文字工具" \boxed{T} ，在画板上按住鼠标左键拖曳创建文本框，在文本框中输入文字即可创建段落文字。在文本框中输入文字时，文字到达文本框边界时会自动换行。修改文本框大小，框内的段落文字也会随之调整。

3. 区域文字

区域文字工具可以在矢量图形中输入文字，输入的文字将根据区域的边界自动换行。选择"区域文字工具" $\boxed{\text{W}}$ 或"直排区域文字工具" $\boxed{\text{W}}$ ，移动光标至矢量图形内部路径边缘上，此时光标变为 $\boxed{\text{①}}$ 状，单击即可开始输入。

知识点拨

若文字过多或过大则会出现文字溢出的情况，此时文本框或文字末端将出现溢出标记 $\boxed{+}$ ，可通过调整文本框大小，或调整文字大小显示全部文字内容。

4. 路径文字

路径文字工具可以创建沿着开放或封闭的路径排列的文字。选择"路径文字工具" $\boxed{\text{↙}}$ 或"直排路径文字工具" $\boxed{\text{↙}}$ ，移动光标至路径边缘，此时光标变为 \boxed{I} 状，如图3-134所示，单击将路径转换为文本路径，输入文字即可，如图3-135所示。

执行"文字"|"路径文字"|"路径文字选项"命令，在弹出的对话框中可以设置路径效果、翻转、对齐路径以及间距，如图3-136所示，效果如图3-137所示。

图 3-134

图 3-135

图 3-136

图 3-137

3.7.2　编辑文本

场景文本的编辑主要涉及字符样式的设置、段落样式的调整以及文本轮廓的创建。

1. 字符样式的设置

"字符"面板主要用于设置文本的字体、大小、颜色、间距等属性，以及进行字符的旋转和缩放等操作。执行"窗口"|"文字"|"字符"命令或按Ctrl+T组合键，打开"字符"面板，如图3-138所示。

该面板中部分常用选项的功能介绍如下。

图 3-138

- **设置字体系列**：在下拉列表中可以选择文字的字体。
- **设置字体样式**：设置所选字体的字体样式。
- **设置字体大小** [T]：在下拉列表中可以选择字体大小，也可以输入自定义数字。
- **设置行距** [A]：设置字符行之间的间距大小。
- **垂直缩放** [T]：设置文字的垂直缩放百分比。
- **水平缩放** [T]：设置文字的水平缩放百分比。
- **设置两个字符间距微调** [VA]：微调两个字符间的间距。
- **设置所选字符的字距调整** [图]：设置所选字符的间距。
- **对齐字形**：准确对齐实时文本的边界。可单击选择"全角字框" [图]、"全角字框、居中" [图]、"字形边框" [Ag]、"基线" [Ax]、"角度参考线" [A]以及"锚点" [A]。启用该功能，需启用"视图"|"对齐字形/智能参考线"。

在“字符”面板中，单击右上角的按钮，在弹出的菜单中选择“显示”选项，此时，面板中间部分会显示被隐藏的选项，如图3-139所示。

该部分选项的功能如下。

- **比例间距**▧：设置日语字符的比例间距。
- **插入空格（左）**▧：在字符左端插入空格。
- **插入空格（右）**▧：在字符右端插入空格。
- **设置基线偏移**▧：设置文字与文字基线之间的距离。
- **字符旋转**▧：设置字符旋转角度。
- TT Tr T¹ T₁ T T̶：设置字符效果，从左至右依次为全部大写字母TT、小型大写字母Tr、上标T¹、下标T₁、下画线T和删除线T̶。
- **设置消除锯齿的方法**：在下拉列表框中可选择无、锐化、明晰以及强。

图 3-139

注意事项

除了在“字符”面板中设置参数，还可以在“文字工具”的控制栏中、“属性”面板以及上下文任务栏中进行设置。

2. 段落样式的调整

“段落”面板可以设置段落格式，包括对齐方式、段落缩进、段落间距等。选中要设置段落格式的段落，执行“窗口”|“文字”|“段落”命令，或按Ctrl+Alt+T组合键，即可打开“段落”面板，如图3-140所示。

（1）文本对齐

“段落”面板上方包括7种对齐方式：“左对齐”▤、“居中对齐”▤、“右对齐”▤、“两端对齐，末行左对齐”▤、“两端对齐，末行居中对齐”▤、“两端对齐，末行右对齐”▤及“全部两端对齐”▤。

图 3-140

（2）段落缩进

缩进是指文本和文字对象边界间的间距量，可以为多个段落设置不同的缩进。在“段落”面板中，包括“左缩进”▧、“右缩进”▧和“首行左缩进”▧3种缩进方式。

（3）段落间距

设置段落间距可以更加清楚地区分段落，便于阅读。在“段落”面板中可以设置“段前间距”▧和“段后间距”▧参数，设置所选段落与前一段或后一段的距离。

（4）避头尾集

避头尾集功能用于指定中文文本的换行方式。不能位于行首或行尾的字符被称为避头尾字符。默认情况下，系统默认为“无”，用户可根据需要选择“严格”或“宽松”选项。

3. 文本轮廓的创建

将文本转换为轮廓（即矢量路径）后，文本将不再可编辑为字符，可以自由调整每个字母的形状、大小，甚至进行扭曲、合并等操作。选中目标文字，如图3-141所示，执行“文

字"|"创建轮廓"命令或按Shift+Ctrl+O组合键即可,如图3-142所示。

图 3-141

图 3-142

3.8 特效与样式的添加

Illustrator提供了丰富的特效和样式添加功能,包括Illustrator效果、Photoshop效果、外观以及图形样式等,这些功能可以极大地增强设计作品的视觉效果。

3.8.1 Illustrator效果

Illustrator软件中包括多种效果,用户可以通过这些效果,更改某个对象、组或图层的特征,而不改变其原始信息。"效果"菜单上半部分的效果是Illustrator效果,主要为绘制的矢量图形应用效果,如图3-143所示。

部分常用效果介绍如下。

图 3-143

- **3D和材质:** 该效果组可以为对象添加立体效果,通过高光、阴影、旋转及其他属性来控制3D对象的外观,还可以在3D对象的表面添加贴图效果。
- **变形:** 效果组中的效果可以使选中的对象在水平或垂直方向上产生变形,可以将这些效果应用至对象、组合和图层中。
- **扭曲和变换:** 该效果组中的效果可以快速改变对象的形状,但不会改变对象的几何形状。
- **栅格化:** 该效果主要用于将矢量图形或文字转换为栅格图像(位图)。
- **裁剪标记:** 该效果用于指示图像的裁剪区域,通常在准备图像进行打印或输出时使用。
- **路径:** 该效果组中的效果能够改变对象的外观。
- **路径查找器:** 该效果和"路径查找器"面板原理相同,不同的是执行该效果命令不会对原始对象产生真实的变形。
- **转换为形状:** 该效果组中的效果可以将矢量对象的形状转换为矩形、圆角矩形或椭圆。
- **风格化:** 该效果组中的效果可以为对象添加特殊的效果,制作出具有艺术质感的图像。

以扭曲和变换应用为例

该效果组中包括"变换""扭拧""扭转""收缩和膨胀""波纹效果""粗糙化"和"自由扭曲"7个效果，如图3-144所示。

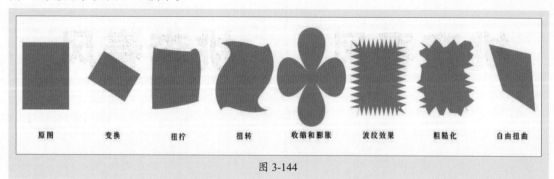

图 3-144

3.8.2　Photoshop效果

Photoshop效果中的效果是基于栅格的效果，无论何时对矢量图形应用这种效果，都将使用文档的栅格效果设置，如图3-145所示。

图 3-145

- **效果画廊：** Illustrator中的"效果画廊"也就是Photoshop中的滤镜库。有风格化、画笔的描边、扭曲、素描、纹理和艺术效果等选项，每个选项中又包含多种滤镜效果。

- **像素化：** 该效果组中的效果通过将颜色值相近的像素集结成块来清晰地定义一个选区。

- **扭曲：** 该效果组中的效果可以扭曲图像。

- **模糊：** 该效果组中的效果可以使图像产生一种朦胧模糊的效果。

- **画笔描边：** 该效果组中的效果可以模拟不同的画笔笔刷绘制图像，制作绘画的艺术效果。

- **素描：** 该效果组中的效果可以重绘图像，使其呈现特殊的效果。

- **纹理：** 该效果组中的效果可以模拟具有深度感或物质感的外观，或添加一种器质外观。

- **艺术效果：** 该效果组中的效果是基于栅格化效果，可以制作绘画效果或艺术效果。

- **视频：** 该效果组中的效果用于模拟传统电视或监视器的显示效果，如逐行扫描和NTSC颜色校正。

- **风格化：** 该效果组中只有一个效果：照亮边缘。可以标识颜色的边缘，并向其添加类似霓虹灯的光亮。

以素描效果应用为例

置入素材，执行"滤镜"|"素描"|"炭精笔"命令，在"效果画廊"工作区中设置参数，应用该效果前后如图3-146和图3-147所示。

图 3-146

图 3-147

3.8.3 外观属性

外观属性是一组在不改变对象基础结构的前提下影响对象外观的属性。执行"窗口"|"外观"命令或按Shift+F6组合键，即可打开"外观"面板，选中对象后，该面板中将显示相应对象的外观属性，包括填色、描边、不透明度和效果，如图3-148所示。

该面板中部分选项作用如下。

- **菜单■：**打开快捷菜单以执行相应的命令。
- **单击切换可视性◉：**切换属性或效果的显示与隐藏。
- **添加新描边▢：**为选中对象添加新的描边。
- **添加新填色▣：**为选中对象添加新的填色。
- **添加新效果fx：**为选中的对象添加新的效果。
- **清除外观◎：**清除选中对象的所有外观属性与效果。
- **复制所选项目▣：**复制选中的属性。
- **删除所选项目🗑：**删除选中的属性。

通过"外观"面板，可以修改对象的现有外观属性，如对象的填色、描边、不透明度以及效果等。

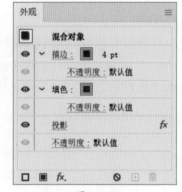

图 3-148

1. 更改颜色

在"外观"面板中，在描边或填色选项中，直接单击色块或下拉列表框☑，可以在弹出的面板中选择合适的颜色替换当前选中对象的填色，如图3-149所示。也可以按住Shift键单击"填色"色块调出替代色彩用户界面，可以自定义颜色，如图3-150所示。

2. 更改描边参数

在"描边"选项中，单击带有下画线的"描边"按钮，可以在弹出的面板中设置描边参数，如图3-151所示。

图 3-149　　　　　　　　　　图 3-150　　　　　　　　　　图 3-151

3. 不透明度

单击带有下画线的"不透明度"按钮，打开"透明度"面板，如图3-152所示，在该面板中可以调整对象的不透明度、混合模式等参数。

4. 效果

单击带有下画线的效果名称，即可打开该效果对话框，如图3-153所示，更改参数后单击"确定"按钮应用。若要添加新的效果，可以单击面板中的"添加新效果"按钮 fx.，在弹出的菜单中执行相应的效果命令即可，如图3-154所示。

图 3-152　　　　　　　　　　图 3-153　　　　　　　　　　图 3-154

▌3.8.4　图形样式

图形样式是一组可反复使用的外观属性，可以通过图形样式快速更改对象的外观。应用图形样式进行的所有更改都是完全可逆的。执行"窗口"|"图形样式"命令，打开"图形样式"面板，如图3-155所示。选中对象后单击"图形样式"面板中的样式，即可应用该图层样式，如图3-156所示。

图 3-155　　　　　　　　　　图 3-156

该面板中仅展示部分图形样式，执行"窗口"|"图形样式库"命令或单击"图层样式"面板左下角的"图形样式库菜单"按钮，弹出多样式菜单，如图3-157所示。任选一个选项，即可弹出该选项的面板。图3-158和图3-159所示为"文字效果"和"艺术效果"面板。

图 3-157　　　　　　　　图 3-158　　　　　　　　图 3-159

3.9 AIGC在图形元素设计中的应用

AIGC在图形元素设计中的应用为设计师提供了强大的创意支持和工具支持。它不仅能够激发设计师的创意思维并提升设计效率，还能确保设计的独特性和专业性。

3.9.1 图形元素设计

AIGC技术能够生成丰富的图形元素，这些元素可以作为设计的基础或灵感来源。设计师可以通过输入关键词或描述，利用AIGC工具快速生成多种风格的图形元素，如抽象形状、装饰图案、纹理和背景等。图3-160和图3-161所示为使用Midjourney生成的几何抽象形状与花卉图案效果。

图 3-160　　　　　　　　图 3-161

▎3.9.2　插画设计

　　AIGC技术根据输入的文本描述生成高质量的插画。这些插画可以导入Illustrator进行进一步的编辑和细化，还可以将简单的草图或图像转换为详细的插画。图3-162和图3-163所示为使用Midjourney进行的图像转插画的前后效果。

图 3-162　　　　　　　　　　　　　　　　图 3-163

▎3.9.3　角色设计

　　AIGC技术可以根据设计师的描述或关键词，快速生成多个角色概念图。这些概念图包括角色的外貌特征、服装风格、动作姿态等，为设计师提供丰富的选择。图3-164和图3-165所示为使用Midjourney生成的不同角色的概念图。

图 3-164　　　　　　　　　　　　　　　　图 3-165

▎3.9.4　图标设计

　　AIGC可以根据输入的关键词或设计理念自动生成符合要求的图标作品。AIGC算法可以从海量设计案例中学习并避免重复，确保生成的图标设计具有独特性和专业性。同时，AIGC

工具还能模拟高级别的CG效果，使图标在视觉上更加吸引人。图3-166和图3-167所示为使用Midjourney生成的不同类型的图标效果。

图 3-166　　　　　　　　　　　　　　　　图 3-167

3.9.5　标志设计

　　AIGC可以基于品牌定位和行业特性生成初步的标志设计方案，图3-168所示为使用Midjourney生成的标志效果。用户可以对初步设计提供反馈，选择喜欢的元素或指出需要改进的地方。AIGC根据用户反馈进行调整和优化，生成更加符合需求的设计，图3-169所示为优化效果。

图 3-168　　　　　　　　　　　　　　　　图 3-169

　　除此之外，AIGC在图形元素设计上还有其他一些重要应用。

- **智能排版**：AIGC可以根据设计内容和布局规则自动进行排版，生成美观且符合设计规范的排版方案。
- **设计辅助**：AIGC可以根据用户的设计草稿和需求提供设计建议，如颜色搭配、布局调整等，帮助设计师提升设计质量。
- **设计风格识别**：AIGC可以分析现有设计作品的风格，提取其特征，并应用到新的设计中，使设计风格更加统一和协调。

新手答疑

1. Q: 如何选择合适的图形元素来表达广告主题？

A: 首先明确广告的目标受众和主题。然后，选择与主题相关的图形元素，确保它们能够传达所需的信息和情感。例如，使用明亮的颜色和动感的形状来传达活力和激情。

2. Q: 如何确保图形元素的一致性？

A: 可以将常用的图形元素保存为符号，通过"符号"面板创建和管理重复使用的图形元素，以便在整个设计中保持一致性。

3. Q: 如何导出高质量的图形元素？

A: 在导出选项中设置分辨率、颜色模式等参数，确保导出的图形元素质量符合要求。对于印刷用途，通常选择PDF格式并确保使用CMYK颜色模式。

4. Q: Photoshop 与 Illustrator 在操作上的相同和不同之处？

A: Photoshop和Illustrator的操作在用户界面、工具栏、图层管理、快捷键、色彩管理等方面非常相似，用户可以轻松在两者之间切换而不需要重新学习。不同之处有以下几点。

- **分辨率依赖性：** Photoshop位图图像是分辨率依赖的，放大后可能会出现像素化现象。Illustrator矢量图形是分辨率无关的，可以任意放大或缩小而不会失去清晰度。
- **绘图工具：** Photoshop提供丰富的画笔和笔刷工具，适合细致的图像编辑和数字绘画。Illustrator提供强大的钢笔工具、形状工具和路径查找器，适合精确的图形设计和路径操作。
- **图层效果和样式：** Photoshop侧重于图层样式和效果，适合复杂的图像处理。Illustrator虽然也有图层效果，但更多侧重于矢量图形的填充、描边和渐变等操作。
- **文件格式：** Photoshop默认保存为PSD格式，Illustrator默认保存为AI格式。
- **文本处理：** Photoshop文本处理功能较为基础，适合简单的文字编辑和排版。Illustrator提供更强大的文本处理和排版功能，适合设计复杂的版面和排版。
- **蒙版和选择工具：** Photoshop提供强大的选择工具和蒙版功能，适合精细的图像编辑和合成。Illustrator也有选择工具和剪切蒙版功能，但更多用于矢量图形的操作。
- **导出选项：** Photoshop提供多种导出选项，适合不同的图像格式和用途（如Web、打印等）。Illustrator主要导出矢量格式（如SVG、PDF等），但也可以导出位图格式（如PNG、JPEG等）。

AIGC 智能设计

第4章
店内广告海报设计

内容导读　店内广告海报是商家用来吸引顾客注意力、传递商品信息的重要工具之一。本章将解析其作用、类型、设计原则以及构成要素，并详细介绍尺寸、材料、印刷和色彩等设计规范。最后，通过面包店店内海报案例，巩固所学知识，提升设计技能。

效果展示

背景制作

文字制作

装饰物添加

4.1 认识店内广告海报

店内广告海报设计是指在零售店、商场或其他商业场所内，用于宣传产品、促销活动、品牌信息等的视觉设计，如图4-1和图4-2所示。

图 4-1

图 4-2

4.1.1 店内广告海报的作用

店内广告海报设计在实体店铺中具有多种关键作用，这些作用对于提升顾客体验、促进销售和加强品牌形象等方面都至关重要。以下是店内广告海报设计的主要作用。

- **吸引顾客注意力**：店内的海报通过独特的设计、醒目的色彩和有趣的视觉元素，能够迅速捕获顾客的眼球，引导他们进一步了解产品信息或促销活动。
- **传递关键信息**：店内的海报通过精炼的文字和直观的图像，快速准确地向顾客传达促销活动、折扣信息、产品特点、品牌故事等信息，帮助顾客迅速了解并作出消费决定。
- **增强品牌形象**：店内的海报是展示品牌形象和传递品牌价值观的重要渠道。可以通过一致的视觉元素，如LOGO、品牌颜色、字体等元素强化品牌形象，以提升品牌形象的专业度和信任感。
- **促进销售和转化**：店内的海报通过展示强调产品的独特卖点、展示优惠活动或限时折扣，刺激顾客的购买欲望，提高销售额。
- **营造购物环境**：海报不仅是信息传递的媒介，也是店铺装饰的一部分，能够营造特定的氛围，如节日氛围、季节主题等，增强顾客的购物体验。
- **增加顾客互动**：店内的海报可以通过扫描二维码、互动游戏等方式，增加顾客与店铺的互动和黏性。除此之外，鼓励顾客拍照分享，增加社交媒体曝光度，吸引更多潜在顾客。
- **提升店铺美观度**：店内的海报可以与店铺的装修风格、色彩搭配协调一致，提升整个空间的视觉美感，给顾客留下良好的第一印象。

4.1.2 店内广告海报的类型

店内广告海报根据其功能、内容和展示目的的不同，可以划分为多种类型，每种类型都有其特定的设计考量和应用场景，如图4-3和图4-4所示。

图 4-3

图 4-4

注意事项

菜单在店内海报的分类中，通常不属于传统的"海报"定义，因为它更多地是作为一种功能性的信息展示工具，而不是用于宣传或促销的海报。

以下是一些常见的店内广告海报类型。

- **新品上市海报**：海报着重展示新产品，并强调新品的独特性和创新点，可以使用醒目的色彩和图片来吸引顾客注意。该类海报适用于新产品发布、产品更新换代等场景。
- **促销活动海报**：海报主要突出促销的优惠力度，如折扣、满减等，可以使用醒目的价格标签和促销信息来吸引顾客。该类海报适用于打折促销、"买一送一"、满减活动等场景。
- **季节性/节日海报**：海报可以根据不用的季节或节日设计主题，可以使用与节日相关的色彩和元素，营造节日氛围。该类海报适用于春节、"618""双十一"等场景。
- **品牌宣传海报**：海报主要是提升品牌形象，传递品牌价值和理念，使用品牌标志性的色彩、字体和图案。该类海报适用于品牌推广、品牌周年庆等场景。
- **限时特惠海报**：海报主要强调促销活动的时间限制，通过倒计时、今日特惠等元素制造紧迫感，鼓励顾客即刻行动。该类海报适用于限时折扣、闪购活动、限量优惠等场景。
- **产品说明海报**：海报详细介绍产品特点和使用方法，帮助顾客了解产品。可以使用图片和图表来辅助说明。该类海报适用于新产品、复杂产品、技术产品等场景。
- **互动式海报**：海报需要提供明确的参与方式和活动规则，鼓励顾客参与互动，如扫码参与活动、回答问题赢奖品等。该类海报适用于抽奖活动、体验活动、互动游戏等场景。
- **装饰性海报**：海报更多地作为店铺装饰使用，可能包含艺术图案、品牌理念的抽象表达等。该类海报适用于店铺装修、主题展示、节日装饰等场景。
- **会员制度海报**：海报主要介绍店铺的会员制度、会员优惠、积分奖励等，鼓励顾客加入会员体系，设计上强调会员特权，增强顾客的归属感和忠诚度。该类海报适用于会员招募、会员活动、会员专享优惠等场景。

4.1.3 店内广告海报的设计原则

设计店内广告海报时，遵循一些基本原则能够有效提升海报的吸引力和传达效率，从而更好地吸引顾客注意、促进销售。店内广告海报设计的原则可以分为以下几方面。

- **一致性原则**：确保所有设计元素，如颜色、字体、图像风格等，与品牌形象保持一致，增强品牌识别度，如图4-5所示。还需要确保海报传达的信息与其他营销渠道（如网站、社交媒体等）一致，避免信息混淆。

- **重复性原则**：在海报中重复使用某些视觉元素，如颜色、形状、图案，增强视觉记忆和品牌识别。促销活动、品牌口号等关键信息，也可以在不同位置进行重复使用，以加深顾客印象。

- **延续性原则**：在一系列海报设计中保持设计风格的延续性，形成统一的视觉体验。或在不同阶段的广告中延续主要信息，确保顾客能够持续关注和记忆。

- **简洁性原则**：在海报中避免过多信息堆积，突出关键信息，使顾客能够快速抓住重点。在设计上避免过于复杂的设计元素，保持视觉上的清晰和简洁。

- **关联性原则**：海报中的设计元素之间应有逻辑关联，形成整体感，如颜色搭配、图像与文字的关系等，以此增强海报的条理性，使观众更容易理解和接受海报所传达的信息。

- **可读性原则**：选择易读的字体，确保文字清晰可辨，避免使用过于花哨或复杂的字体，如图4-6所示。合理安排文字和图像的位置，避免文字过于密集或过于分散，确保文字与背景之间有足够的对比度，增强文字的可读性，特别是在远距离观看时。

图4-5

图4-6

4.1.4 店内广告海报的构成元素

设计一张有效的店内广告海报，需要考虑多种构成元素，以确保信息传达清晰、吸引力强并且符合品牌形象，如图4-7所示。以下是店内广告海报的主要构成元素。

- **文案**：文案包括标题、副标题、详细的产品或促销信息，以及行动号召（CTA），引导顾客做出购买决策。这些都是海报传递信息的主要手段，通过简洁、有力的文字，迅速抓住顾客的注意力，并准确传达产品或品牌的信息。

- **图像/图形**：图像/图形可以是产品照片、插画、图标、图案或是品牌标识。图像/图形可以增强视觉吸引力，传达产品特点或情感，支持和补充文案。

图4-7

- **色彩：** 在色彩运用上，需要考虑色彩的搭配、明度、纯度等因素，以确保海报的整体效果和谐统一。通过不同色彩的搭配和运用，可以营造出不同的氛围和情感。
- **背景：** 背景的选择需要与海报的主题和风格相协调，避免过于花哨或喧宾夺主。作为海报的基底，可以是单一颜色、渐变色、图案或模糊的图片。合适的背景可以增强视觉效果，同时也能够营造特定的氛围和情感。
- **布局与构图：** 在布局与构图上需要考虑元素的大小、位置、方向等因素，通过合理的布局和构图，可以突出海报的重点元素，引导顾客的视线，增强信息的传达效果。
- **品牌元素：** 品牌元素包括品牌标志、标准色、字体等，是品牌形象的重要组成部分。在海报中融入品牌元素，可以强化品牌形象，提高品牌认知度。
- **产品卖点：** 产品卖点突出展示产品的主要优势或独特卖点，是吸引顾客购买的关键因素。产品卖点的提炼需要准确、简洁，能够迅速抓住顾客的注意力，并引导其产生购买行为。
- **装饰元素：** 装饰元素是海报中的辅助元素，如线条、形状、纹理等，适量地使用可以增加视觉美感和层次感，但也要避免过度装饰影响信息传达。

4.2 店内广告海报设计规范

店内广告海报的设计规范涵盖了尺寸与分辨率、材料与印刷以及色彩搭配等方面。在实际操作中，应根据具体需求和场景灵活运用这些规范，以制作出具有吸引力的广告海报。

4.2.1 尺寸与分辨率

店内海报的尺寸可以根据不同的需求和用途进行选择，为了保证印刷质量，设计文件的分辨率至少应为300dpi。常见的店内海报尺寸如表4-1所示。

表4-1

规格	尺寸（mm）	使用场景
A0	841 × 1189	大型室内空间或远视距展示，如商场中庭、展览墙等
A1	594 × 841	店铺入口、墙面展示，适合传达较为详细的信息
A2	420 × 594	橱窗展示、产品特写介绍
A3	297 × 420	小型空间或桌面展示，用于促销信息，以及菜单板等
A4	210 × 297	小型控件宣发，如详细产品说明、收银台促销提示
B0	1000 × 1414	大型广告、电影院宣传等

除了以上的海报尺寸，还可以根据具体展示区域的特殊需求，进行定制非标准尺寸的海报，以实现最佳的视觉填充和吸引力。

知识点拨

设计稿件需在图片上下左右各添加3mm出血，重要文字信息或内容置于距离图片边缘8mm以上，以保证裁切后的美观。

4.2.2　材料与印刷

店内广告海报的常见材料与印刷技术多种多样，旨在满足不同展示需求和预算要求。以下是一些常见的材料和印刷方式。

1. 常见材料

- **铜版纸：**因其表面的涂层而具有良好的光泽度和色彩还原性，适合高质量的彩色印刷，常用于需要展现高档质感的室内海报。
- **哑粉纸：**表面无光泽，印刷效果更为细腻柔和，适用于需要减少反光的海报，如店内阅读材料和信息展示。
- **写真纸：**高光相纸或哑光相纸，适用于照片级的打印，色彩饱和度高，适用于展示高清晰度的图片或照片。
- **PP纸（背胶）：**一种塑料合成纸，具有防水、耐撕、耐折等优点。背胶PP纸背面带有黏性，可以方便地粘贴在各种表面上。适合快速布置的室内广告或短期户外使用。
- **PVC：**具有良好的防水、防污和耐候性，适用于需要长期展示的海报，如店内指示牌和宣传板。
- **灯箱片：**半透明，适合灯箱使用，能够透光显示。适用于店内灯箱广告和夜间展示。
- **KT板：**轻便的泡沫芯材夹层板，表面覆盖纸层，成本低廉，易于裁剪成型，适用于临时活动和短期促销的海报。
- **无纺布：**柔软，质轻，环保，可重复使用，适用于环保要求较高的展示，如环保主题活动和展会展示。
- **涤纶：**具有很好的强度和耐久性，同时抗皱、不易褪色，适合制作需要经常折叠或卷起存放的海报、横幅。
- **丝绸/麻布：**天然或仿天然织物材料，给人以高端、自然的感觉，适合营造特定氛围的室内装饰或品牌宣传。

2. 印刷方式

- **平面印刷（胶印）：**使用平面印刷机将图像或文字直接印在纸张或其他平面材料上。适用于精细图文和色彩丰富的店内海报。
- **数码印刷：**通过计算机控制打印机直接将图像或文字印在纸张或其他材料上的印刷方法。可以快速打印，无须制版，对于急需或少量多样化的订单非常合适。
- **喷墨印刷：**能够在各种宽幅介质上进行打印，如写真纸、PVC、灯箱片等，适合制作大型店内展示或橱窗广告。
- **丝网印刷：**通过刮刀将油墨或颜料通过丝网网眼的印刷方法。印刷质量高，色彩饱和度高，适用于大面积的广告制作。
- **激光打印：**利用激光束直接在材料上刻写图案，对于细节的准确还原度较高，适用于需要精细处理的广告图案。

4.2.3 色彩搭配

店内广告海报的色彩搭配是吸引顾客注意力、传达品牌信息和营造氛围的关键因素。以下是一些色彩搭配的规范和建议。

1. 品牌一致性

在设计店内广告海报时，应优先使用品牌的标准色或相关色系，以维护品牌识别度和统一性。也可以根据品牌的定位和氛围选择色彩，例如高端品牌可以选择低饱和度、中性色或金属色调（如金色、银色），以及黑、白经典配色。

2. 色彩对比

色彩对比是海报设计中吸引观众注意力的重要手段。用色彩对比原则，如互补色、对比色或冷暖色对比来突出海报中的关键信息，如产品、标题或行动号召（CTA）。例如，红色背景上的白色或黄色文字能迅速吸引观众视线。

知识点拨

> 过多的颜色可能使海报显得杂乱无章，影响观众的视觉体验。一般海报的色彩数量应控制在3～5种以内，以确保画面的简洁性和清晰度。

3. 情感传达

不同的颜色可以传达不同的情感和信息，这种情感和信息传达可以影响顾客的心理和行为，从而达到吸引观众注意力、促进购买等目的。以下是一些常见颜色及其所传达的情感和信息。

- **红色**：代表热情、活力和刺激。常用于促销、特价、折扣等广告中，以创造紧迫感并促使消费者迅速行动。
- **黄色**：代表快乐、乐观和活力。常用于吸引儿童或年轻消费者的产品，如玩具、零食等，以及用于传达乐观、积极的品牌形象。
- **橙色**：代表友好、创意和热情。常用于餐饮、家居等行业的广告中，以营造欢快、温馨的氛围。
- **蓝色**：给人宁静、信任的感觉，适用于科技产品、银行或医疗机构的宣传，传达专业和信赖的信息。
- **绿色**：代表自然、健康和新鲜。常用于食品、化妆品、健康产品等领域的广告中，以强调产品的天然和健康属性。
- **紫色**：给人神秘、高贵和奢华的感觉。常用于高端品牌、奢侈品或美容产品的广告中，以展现其高贵和独特的品牌形象。
- **黑色**：给人高端、优雅和权威的感觉，适用于奢侈品、时尚品牌和正式场合的宣传，给人以经典和严肃的感觉。
- **白色**：纯净、简洁和清新，常用于医疗机构、科技产品、婚纱品牌的背景，以提供清晰、干净的视觉感受，适合传达清晰、简约的品牌信息。
- **灰色**：传达中立、平衡和专业，是企业设计中常用的色彩，有助于构建稳重、专业形象。

本章案例实战将基于提供的素材，为卡卡烘焙品牌制作一张店内广告海报。整张海报的设计既简洁明了，又富有吸引力，能够有效地吸引消费者的目光并激发他们的购买欲望，如图4-8所示。

海报的主色调选择了温暖而舒适的暖色调，旨在营造烘焙食品所特有的温馨氛围。在背景处理上，巧妙地运用了渐变和文字纹理效果，不仅增加了画面的层次感，还进一步强化了主题与内容之间的关联性。在文字设计上，选用了清晰易读的字体，简洁明了地传达了产品的核心卖点，这些文字不仅增强了消费者对产品的信任感，更激发了他们对美味烘焙食品的无限期待。

图 4-8

1. 制作海报背景部分

本节将制作海报的背景部分。涉及的知识点有新建文档、置入素材、自由变换、文字的设置与添加、不透明度的调整、矩形的绘制、图层蒙版的添加以及渐变填充等。

步骤 01 在Photoshop中新建宽为594mm、高为841mm的文档，如图4-9所示。

步骤 02 置入素材图像（该图像由AIGC工具生成）并调整大小，如图4-10所示。

步骤 03 使用"横排文字工具"输入文字，在"字符"面板中设置参数（#653d17），如图4-11所示。

| 图 4-9 | 图 4-10 | 图 4-11 |

步骤 04 效果如图4-12所示。

步骤 05 调整图层顺序，效果如图4-13所示。

步骤 06 按Ctrl+J组合键复制图层，右击，在弹出的快捷菜单中选择"转换为形状"选项，隐藏文字图层，如图4-14所示。

图 4-12　　　　　　　　　　图 4-13　　　　　　　　　　图 4-14

步骤 07 调整形状图层的"不透明度"为8%，如图4-15所示。

步骤 08 效果如图4-16所示。

步骤 09 设置前景色，如图4-17所示。

图 4-15

图 4-16

图 4-17

步骤 10 选择"背景"图层，使用"油漆桶工具"单击填充，效果如图4-18所示。

步骤 11 选择"矩形工具"绘制矩形，如图4-19所示。

图 4-18

图 4-19

步骤 12 添加图层蒙版，使用"渐变工具"调整显示，效果如图4-20所示。

步骤 13 调整图层顺序，效果如图4-21所示。

步骤 14 按Ctrl+T组合键调整缩放比例，效果如图4-22所示。

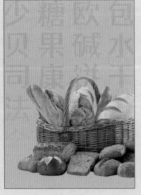

图 4-20　　　　　　　　　　图 4-21　　　　　　　　　　图 4-22

步骤 15 按住Alt键移动复制3次，如图4-23所示。

步骤 16 按Ctrl+T组合键调整旋转角度以及摆放位置，效果如图4-24所示。

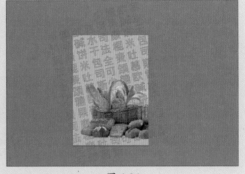

图 4-23　　　　　　　　　　　　　　　　　图 4-24

步骤 17 按Ctrl+G组合键编组后锁定该组，调整蒙版中渐变的显示位置，如图4-25所示。

步骤 18 选择面包所在图层，双击该图层，在弹出的"图层样式"对话框中勾选"投影"复选框并设置参数，如图4-26所示。

图 4-25　　　　　　　　　　　　　　图 4-26

步骤 19 效果如图4-27所示。

步骤 20 在"图层"面板中的"效果"处右击，在弹出的快捷菜单中选择"创建图层"选项，如图4-28所示。

图 4-27 图 4-28

步骤 21 添加图层蒙版，如图4-29所示。

步骤 22 使用"渐变工具"调整显示，效果如图4-30所示。

图 4-29 图 4-30

2. 制作海报文字部分

本节将制作海报的文字部分。涉及的知识点有文字的设置与添加、参考线的应用、不透明度的调整、矩形绘制填充等。

步骤 01 选择"横排文字工具"输入文字，在"字符"面板中设置参数，如图4-31所示。

步骤 02 效果如图4-32所示。

步骤 03 继续输入文字，将字号更改为155，借助参考线右对齐，效果如图4-33所示。

步骤 04 更改字号为66，颜色设置为白色，输入文字，效果如图4-34所示。

图 4-31

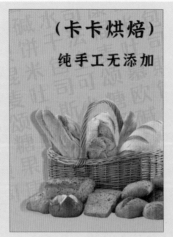

图 4-32　　　　　　　　图 4-33　　　　　　　　图 4-34

步骤 05 选择"矩形工具"绘制矩形，在"属性"面板中设置参数，如图4-35所示。

步骤 06 调整图层顺序，效果如图4-36所示。

步骤 07 按住Alt键移动复制"纯手工无添加"文本，更改文字内容，字间距更改为380，效果如图4-37所示。

步骤 08 将字号更改为50，字间距为2500，输入文字后放置于海报底部，效果如图4-38所示。

图 4-35

图 4-36　　　　　　　　图 4-37　　　　　　　　图 4-38

3. 制作海报装饰部分

本节将制作海报的装饰部分。涉及的知识点有矩形绘制填充、路径操作设置、路径调整、路径与选区的转换、图层蒙版的添加以及文字的设置与添加等。

步骤 01 选择"矩形工具"绘制矩形，效果如图4-39所示。

步骤 02 选择"椭圆工具"绘制正圆，在控制栏中将路径操作设置为"减去顶层形状"，使用"路径选择工具"调整显示，效果如图4-40所示。

图 4-39 图 4-40

步骤 03 选择"直接选择工具"，按住Alt键移动复制，效果如图4-41所示。

步骤 04 选择"椭圆工具"绘制正圆，使用"路径选择工具"加选矩形，设置为居中对齐，在控制栏中将路径操作设置为"排除重叠形状"，效果如图4-42所示。

图 4-41 图 4-42

步骤 05 选择"弯度钢笔工具"，新建图层后绘制路径，如图4-43所示。

步骤 06 选择"画笔工具"，在控制栏中设置参数，效果如图4-44所示。

步骤 07 选择"弯度钢笔工具"，右击，在弹出的快捷菜单中选择"描边路径"选项，在"描边路径"对话框中设置工具为"画笔"，应用效果如图4-45所示。

图 4-43 图 4-44 图 4-45

步骤 08 调整位置与旋转角度，更改填充颜色（#c76c34），效果如图4-46所示。

步骤 09 选择"矩形工具"，调整半径为6mm，效果如图4-47所示。

图 4-46 　　　　　　　　　　　　　　　　图 4-47

步骤 10 为"图层2"添加图层蒙版，使用"画笔工具"擦除部分线条，效果如图4-48所示。

步骤 11 在"图层"面板中选择矩形图层，按Ctrl键载入选区，如图4-49所示。

图 4-48 　　　　　　　　　　　　　　　　图 4-49

步骤 12 选择"矩形选框工具"，按住Shift键绘制选区添加部分选区，如图4-50所示。

步骤 13 选择"矩形工具"，在控制栏中将模式更改为"路径"模式。执行"选择"|"修改"|"收缩"命令，设置收缩量为20像素，效果如图4-51所示。

图 4-50 　　　　　　　　　　　　　　　　图 4-51

步骤 14 在"路径"面板中，单击 ◈ 按钮从选区生成工作路径，效果如图4-52所示。

步骤 15 在控制栏中单击"形状"按钮生成形状图层，效果如图4-53所示。

图 4-52 图 4-53

步骤 16 切换至"形状"模式,设置填充为无、描边为4点虚线（#eed5bd）,效果如图4-54所示。

步骤 17 选择"横排文字工具"输入文字,在"字符"面板中设置参数,如图4-55所示。

图 4-54 图 4-55

步骤 18 按Ctrl+T组合键调整旋转角度,如图4-56所示。

步骤 19 解锁图层"组1",并添加图层蒙版,如图4-57所示。

步骤 20 使用"渐变工具"自上而下创建渐变调整显示,如图4-58所示。

图 4-56 图 4-57 图 4-58

至此,就完成了海报的制作。

1. Q: 海报设计有哪些基本原则?

 A: 海报设计应遵循的基本原则包括清晰传达信息、视觉吸引力、简洁明了、色彩搭配合理、符合品牌形象等。设计时需确保文字、图片和色彩等元素和谐统一,以达到最佳的视觉效果。

2. Q: 接到海报主题后,没有灵感如何设计海报?

 A: 需理解海报的主题、目的以及受众。可以在设计网站或资源网站中收集灵感素材,列举和主题相关的元素进行头脑风暴,尝试多种不同的组合和变化。也可以借鉴成功的案例,将这些技巧融入自己的设计中,创造出新颖的表达方式。

3. Q: 如何选择合适的图片和字体?

 A: 图片应选择与海报主题相关的、高质量的图片,确保图片能够吸引目标受众的注意力。字体方面,应选择易读性好的字体,避免使用过于花哨或难以辨认的字体。同时,字体大小和颜色也应与海报整体风格相协调。

4. Q: 如何安排海报上的内容?

 A: 内容应简洁明了,包括吸引人的标题、产品图片、促销信息、活动日期、联系方式等。布局上遵循"三分法则"或"Z形阅读路径",确保信息层次分明,视觉流动自然。

5. Q: 如何使海报上的信息突出?

 A: 可以通过放大字体、加粗或使用特殊字体样式来突出关键信息。同时,可以利用颜色对比和排版布局来引导顾客的注意力。

6. Q: 如何确保海报设计的可读性?

 A: 可读性是海报设计中不可忽视的因素。在设计时,应确保文字大小适中、易于辨认,并避免使用过于复杂的字体和排版方式。同时,要注意文字和图片的间距和布局,避免相互干扰或重叠。另外,可以通过增加标题和副标题等方式来提高海报的可读性。

7. Q: 为什么空白很重要?

 A: 良好的空白可以使海报更容易阅读,不会让信息显得混乱。通过合理利用负空间,可以引导观众的视线,突出重要信息。

AIGC平面广告设计与制作标准教程（全彩微课版）

AIGC 智能设计

第5章
户外灯箱广告设计

内容导读　　户外灯箱海报通常设置在公共场所，能够在白天和夜晚都保持良好的可见性，从而吸引更多的目光。本章将介绍户外广告的设计特点、载体和注意事项，深入研究户外灯箱广告的设计规范。最后，通过设计健身房海报，巩固所学知识，提升设计技能。

效果展示

主体背景制作

文字介绍的添加

5.1 认识户外广告

户外广告是一种视觉传达和传播媒介，主要通过设置在户外的广告牌、海报、标识、电子显示屏等形式，向公众传达特定的信息。其目的是引起受众的注意、提高品牌知名度、促进产品或服务的销售，如图5-1和图5-2所示。

图 5-1

图 5-2

5.1.1 户外广告的设计特点

户外广告是现代广告传播的重要形式之一，由于受众通常处在移动状态，观看广告的时间较短，因此其设计有非常独特的特点。以下是户外广告设计的一些主要特点。

- **醒目性：** 户外广告设计通常采用醒目的颜色、大尺寸的图像或独特的形状，以在众多视觉信息中迅速吸引公众的注意力。
- **简洁性：** 由于受众通常处于移动状态，观看广告的时间有限，因此户外广告的文案部分需简洁干练，迅速传达品牌、产品或服务的关键信息。
- **创新性：** 创意和新颖的设计是户外广告成功的关键，通过独特的概念或技术应用，如互动体验、动态展示，使广告脱颖而出。
- **可识别性：** 设计时需要确保品牌标识清晰可见，产品特征能够迅速被识别，以便观众在短暂的时间内记住广告内容。
- **环境适应性：** 广告材料需要在各种天气条件下保持质量和效果。同时，设计需与安装环境和谐共存，利用环境特色进行创意设计而不破坏周边景观。
- **安全性：** 确保广告结构稳定安全，不会对行人、车辆或环境造成安全隐患，遵守所有相关的安全规范和建筑标准。
- **多样性：** 户外广告形式多种多样，包括传统的海报、灯箱广告、霓虹灯广告以及现代的电子屏广告、互动广告等。结合不同媒介，增强广告的吸引力和传播效果。

5.1.2 户外广告的传播载体

广告媒体就是向公众发布广告的传播载体，是指传播商品或劳务信息所运用的物质与技术手段。户外广告从早期单一的店招广告牌，衍生出更多的新型户外媒体，大致可分为路牌广告、霓虹灯广告、公共交通类公告、灯箱广告、电子屏广告等。

1. 路牌广告

路牌广告是在公路或交通要道两侧，利用喷绘或灯箱进行广告的形式。路牌广告又可分为墙体广告、铁皮路牌广告、立体路牌广告、电动路牌广告、高炮广告等表现形式，如图5-3和图5-4所示。一般设置在商业区、主要街道、高速公路、广场、机场等公共场所。路牌广告的作用主要有三种：一种是指示方向，一种是公益公告，另外一种是企业的宣传推销广告。

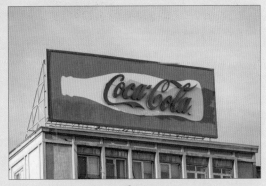

图 5-3　　　　　　　　　　　　　　　　　图 5-4

2. 霓虹灯广告

霓虹灯广告是光源广告的一种，是由霓虹灯管装饰出的商品图案、标识或企业名称，可放置在户外、店内或橱窗内。该广告的表现形式有招牌、指示器、镶板、招贴画、透明标语、信号盘等，如图5-5和图5-6所示。

图 5-5　　　　　　　　　　　　　　　　　图 5-6

3. 公共交通类广告

公共交通类广告是流动的广告，是指利用公共交通工具（火车、汽车、地铁、轮船、飞行器等）作为发布广告信息的媒介，可详细分为以下载体。

- **外部媒介：** 如公共汽车、地铁车身以及飞机机身等，如图5-7所示。
- **内部媒介：** 如车载电视、内部车体、电子显示牌、拉手、椅背等。
- **站点媒介：** 如候车亭、车站墙体、灯箱、电视墙、座椅等，如图5-8所示。
- **车票媒介：** 如火车票、公车票、地铁车票、飞机票等。
- **路线媒介：** 如高速公路旁的高炮广告牌、收费站棚、跨线桥等。

图 5-7 图 5-8

知识点拨

　　每种公共交通都有不同种类的表现形式，以地铁为例，其形式有梯牌广告、十二封灯箱广告、包柱广告、主题站厅广告、屏蔽门贴广告、品牌列车广告、全包车广告、拉手广告等。

4. 灯箱广告

　　灯箱广告、灯柱广告、塔柱广告、街头钟广告和候车亭广告的媒体特征都是利用灯光把灯片、招贴纸、柔性材料照亮，形成单面、双面、三面或四面的灯光广告，如图5-9和图5-10所示。灯箱广告有自然光（白天）、辅助光（夜晚）两种形式，可以向户外远距离的人们传达信息。

图 5-9 图 5-10

5. 电子屏（包含所有电子类户外广告媒体）广告

　　电子屏是户外广告比较新颖的表现形式，具有动感、多变、新颖别致、反复播放等特点，能引起受众的极大兴趣。电子屏的传播形态有楼宇外墙、箱型立式LED彩屏、车载LCD广告屏、厢式小型货车双面LED全彩屏、LED图文屏、道闸栏杆以及地铁、医院、火车站、大型超市、商务楼等室内的LED显示屏，如图5-11所示。

图 5-11

5.1.3　户外广告设计注意事项

在设计户外广告时，需要综合考虑视觉美感、传达效率以及广告效果等方面。以下是一些关键注意事项。

- **独特性**：户外广告的受众群体是具有流动性的，所以在设计上要考虑距离、视觉、环境三大因素。常见的户外广告一般为长方形、方形，我们在设计时要根据具体环境而定，使户外广告外形与背景协调，产生视觉美感。形状不必强求统一，可以多样化，大小也应根据实际空间的大小与环境情况而定。
- **提示性**：考虑到受众群体通过广告的位置、时间，在设计上只有出奇制胜地以简洁的画面和揭示性的形式引起行人注意，才能吸引受众观看广告。户外广告设计要注意时间，以图为主，文字为辅，图文并茂，文字内容切忌冗长。
- **简洁性**：消费者对广告的注意值与画面上信息两量的多少成反比，所以要遵循少而精的简洁性原则，给予想象的空间。广告画面形象越繁杂，给观众的感觉越紊乱；画面越单纯，消费者的注意值也就越高。
- **计划性**：在设计户外广告前要有一定的目标和广告策略，进行广告创意前要进行市场调查、分析、预测的活动，在此基础上定制出广告的图形、语言、色彩、对象、宣传层面和营销策略。
- **美学原则**：在设计户外广告时要遵循美学原则。关键元素放在视觉中心的位置上，可以引导受众关注重要信息。图文配合合理，避免杂乱无章。主图清晰直观，文案简练有力。广告文案设计要具有号召力和感染力，一般以七八个字为佳，文案内容分为标题、正文、广告语、随文等部分。
- **合规性**：遵守当地法律法规和广告行业规范，确保广告内容合法合规。尊重知识产权和版权，避免侵犯他人的合法权益。在发布广告前，需获得相关部门的审批和许可。

5.2　户外灯箱广告的设计规范

设计户外灯箱广告时，要综合考虑多方面的因素，以确保广告不仅耐用，而且能够有效吸引目标受众。

5.2.1　尺寸的比例

户外灯箱的尺寸比例应根据具体需求和环境来定制，以下是对大型户外广告牌安装位置、可视距离以及宽高比例选择的详细解析。

1. 安装位置

- **道路旁边**：为了确保驾驶者和行人在行驶或行走过程中能够清晰地看到广告内容，通常选择尺寸适中、高度和角度合理的广告牌。常用尺寸如2m×3m、2.4m×3.6m或更大。
- **商业中心**：在购物中心或商业街区，人流量大，视线停留时间相对较长，可以采用多样化的设计尺寸和比例，可以选择较小或中型尺寸，如1.2m×1.8m、1.5m×2.25m或根据具体空位定制，以便细节展示得更清晰。

- **公共广场**：位于开阔空间的广告牌，可视距离远，通常会选择尺寸较大、视觉效果突出的广告牌，如2.4m×3.6m和3m×4.5m等尺寸。

2. 可视距离

- **远距离**：对于远距离观看的广告牌（如高速公路上），应增大尺寸并使用大字体、高饱和度色彩和简单图形，宽高比推荐3：2或4：3，以便于远处辨识。
- **中近距离**：商业街、步行区等中近距离观看的场合，可视距离缩短，可以适当减小尺寸，增加设计细节，宽高比可以根据创意自由选择，如16：9，以适应更现代、动态的内容展示。

3. 宽高比例

- **3：2比例**：接近黄金分割比例，给人一种自然和谐的美感，适合强调画面平衡和美感的广告内容，如风景、人物摄影或高端品牌宣传。
- **4：3比例**：适用于绝大部分广告展示，尤其是需要展现更多信息或详细图像的广告，如产品细节展示、信息丰富的宣传内容等。
- **16：9比例**：适合视频广告或需要展示宽屏效果的广告，如电视墙、动态广告牌等。

| 注意事项 |

在选择宽高比时，需要根据广告内容和展示效果来确定最佳比例。例如，如果广告内容主要是图片和文字，可以选择3：2或4：3的比例；如果广告内容主要是视频或图片，可以选择16:9的比例。

5.2.2 材质的选择

户外灯箱广告的材质选择应考虑其耐候性、抗紫外线能力和视觉效果。以下是一些常用的材质及其特点。

- **灯箱布**：由两层PVC和一层高强度的网格布组成，具有内打光和外打光两种类型。其柔韧性好、透光均匀、便于分割拼接托运。适合需要大面积覆盖和细腻图像的广告，如大型户外广告牌或建筑围栏广告。
- **PVC板**：透光、耐久、抗紫外线，具有良好的耐候性和抗紫外线能力，重量轻，易于裁切和成型。适合大尺寸广告牌和灯箱表面，尤其是需要频繁更换内容的短期广告。
- **亚克力（有机玻璃）**：透明、质轻、耐用，图像清晰明亮，具有很好的透光性，抗紫外线能力强，不易变色老化；易于加工和成型。常用于制作高档、清晰度要求高的灯箱面板，如商场和高端商铺的灯箱广告。
- **塑钢**：具有良好的耐候性和抗紫外线能力。强度高，不易变形。加工性能良好，可根据需要制作成各种形状。适合长期使用的广告，尤其在恶劣天气条件下。
- **铝板**：质轻但坚固，具有良好的耐腐蚀性。表面可进行各种涂装处理，呈现不同的视觉效果；耐候性和抗紫外线能力强。适合需要长期户外使用的高端灯箱广告。
- **不锈钢**：耐腐蚀、坚固、外观美观。非常耐用，抗氧化性能好，能够抵御恶劣天气；适合高端商业广告，表面光洁度高且易于清洁。

在选择户外灯箱广告材质时，需要综合考虑以下几个因素。

- **广告目的和期限**：长期广告宜选择耐候性强的材质，如亚克力或塑钢；短期或临时广告则可选择成本较低的PVC或灯箱布。

- **预算：** 不同材质的成本差异较大，需要根据预算选择合适的材质。
- **视觉效果：** 不同材质在颜色、透光性等方面有所差异，需要根据广告内容和视觉效果要求选择合适的材质。
- **安装环境和位置：** 考虑户外环境的复杂性，选择耐候性和抗冲击性好的材料。同时根据安装位置选择合适的材质和结构方式。

5.2.3　色彩的搭配

户外灯箱广告中灯箱颜色的选择应与店面或品牌的整体风格相协调，以形成统一的视觉效果。在颜色上可以选择颜色对比度较大的组合，如暖色系与冷色系、亮色系与暗色系的搭配，能够产生强烈的视觉冲击力，吸引人们的注意力。常见的色彩搭配方案如下。

- **红色系：** 红色代表热情、活力和能量，适用于时尚、娱乐、餐饮等行业。红色与黑色、灰色、白色等基础色的搭配，可以增强视觉冲击力。与黑色搭配，形成强烈的对比，传达出力量和激情。与白色或灰色搭配，使红色更加突出，同时保持整体色彩的和谐。
- **橙色系：** 橙色给人活力、温暖的感觉，适用于快餐、活动宣传等场合。与蓝色、灰色搭配效果良好。例如与蓝色搭配，冷暖色调的对比带来活力与清新的感觉。与灰色搭配，能营造出温馨、柔和的氛围。
- **黄色系：** 黄色在夜晚具有较高的可见度，适合餐饮、娱乐等行业的户外广告。与黑色、蓝色、灰色等形成强烈对比。例如黄色与黑色的搭配能产生极高的可见度，黄色与蓝色的对比则能传达出年轻和活力的感觉。
- **绿色系：** 绿色代表自然、健康、安全，适用于环保、健康、休闲等行业。绿色与白色、灰色、黑色等搭配能形成鲜明对比，突出视觉效果。例如绿色与白色的组合给人干净、清新的感觉，绿色与黑色的搭配则更具现代感。
- **蓝色系：** 蓝色代表信任、专业、科技，适用于科技、金融、医疗等行业。蓝色与白色、黑色、灰色等冷色调搭配，可以提升科技感和现代感。例如蓝色与白色的搭配，视觉上清晰明亮，适用于高科技和医疗行业。
- **紫色系：** 紫色代表神秘、高贵、优雅，适用于美容、艺术、奢侈品等行业。与白色、黑色、金色搭配能增加高贵感。例如紫色和白色搭配，优雅且具有现代感，和金色搭配传递奢华感和高贵感，与灰色搭配则带来平衡的视觉效果，高贵而不失柔和。
- **黑白系：** 黑白搭配经典、简约，适用于任何行业，特别是时尚类和高档品牌。能有效突出简约与高级感，展现品牌的独特魅力。

知识点拨

灯箱广告的主体是文字内容，因此底色的比例要适当，一般底色不宜过多，以15%~30%为宜。底色的选择要考虑灯箱的背景和周边环境，避免与背景色或周边环境产生冲突或过于接近。

5.2.4　照明的效果选择

户外灯箱广告照明的效果选择是确保广告视觉吸引力的重要因素。需要明确广告的照明需求，如照明亮度、均匀度、色彩还原度等。考虑广告的位置、尺寸、材质以及周围环境的光线条件，以确定所需的照明效果。常见的灯光类型如下。

- **LED灯光**：高亮度，高色彩饱和度，节能环保，寿命长。LED灯还能调节颜色和亮度，适用于各种类型的户外灯箱广告，特别是那些需要展示高清晰度图像或特殊色彩效果的广告。
- **荧光灯光**：价格相对便宜，色温均匀且较亮，适合用于展示风景照片或大型广告牌，尤其是在光线较暗的环境中，它可以提供足够的亮度。
- **氙气灯光**：耐用且颜色亮丽，但价格较贵，适合用于高端品牌或特殊展示场合，因为它能够营造出独特的氛围，并提升广告的视觉冲击力。

┃注意事项┃

色温的选择应根据广告的内容和风格来确定。冷色温（如白色或蓝色）可以营造出清新、科技的感觉，暖色温（如黄色或橙色）则可以营造出温馨、舒适的氛围。

5.3　案例实战：健身房户外灯箱广告制作

本章案例实战将基于提供的素材，为悦动女子健身坊品牌制作户外灯箱广告。该灯箱广告的设计旨在吸引目标受众（女性）关注并激发她们对健身的兴趣。通过巧妙运用色彩、构图和文案等元素，成功地传达出品牌的核心价值主张，如图5-12所示。

图 5-12

该灯箱广告以"不只是健身　更是一场自我探索之旅"为核心主题，突出健身不仅仅是身体的锻炼，更是对内心和自我的探索与成长。选用提供的图片作为主视觉元素，强调女性健身者的力量感与优雅气质。图片中的女性形象应占据主要位置，突出其专注而坚定的眼神和正在进行的力量训练或热身动作。整体设计风格应现代简洁，避免过多的装饰和复杂的元素，以突出主题和信息。

1. 制作灯箱广告的背景部分

本节将制作灯箱广告的背景部分。涉及的知识点有新建文档、置入素材、自由变换、文字的设置与添加、不透明度的调整、矩形的绘制、图层蒙版的添加以及渐变填充等。

步骤 01 在Photoshop中新建宽为150cm、高为225cm的文档，如图5-13所示。

步骤 02 设置前景色（#f4f5f7），使用"油漆桶工具"单击填充，效果如图5-14所示。

图 5-13 图 5-14

步骤 03 置入素材并调整大小与显示位置，如图5-15所示。

步骤 04 双击智能对象缩览图跳转至新文档，按Ctrl+Shift+U组合键去色，如图5-16所示。

图 5-15 图 5-16

步骤 05 按Shift+S组合键保存，按Ctrl+W组合键关闭，调整该图层的"不透明度"为10%，效果如图5-17所示。

步骤 06 双击智能对象缩览图跳转至新图层，按Ctrl+Shift+U组合键去色，如图5-18所示。

图 5-17 图 5-18

步骤 07 打开素材图像，如图5-19所示。

步骤 08 选择"魔棒工具"单击背景创建选区，通过按住Alt/Shift键增/减选区，以进行细微调整，效果如图5-20所示。

步骤 09 按Ctrl+Shift+I组合键反向选择，如图5-21所示。

图 5-19　　　　　　　　　　　　图 5-20　　　　　　　　　　　　图 5-21

步骤 10 在控制栏中单击"选择并遮住"按钮，调整至选择并遮住工作区，设置视图模式为"图层"，效果如图5-22所示。

图 5-22

步骤 11 使用"调整边缘画笔工具"调整边缘，如图5-23所示。

图 5-23

步骤 12 在"图层"面板中，按Ctrl+J组合键复制图层，右击，在弹出的快捷菜单中选择"转换为智能对象"选项，如图5-24所示。

步骤 13 将其移动至"灯箱广告"文档中，并调整显示大小与位置，效果如图5-25所示。

图 5-24

图 5-25

步骤 14 按Ctrl+L组合键，在弹出的"色阶"对话框中设置参数，如图5-26所示。

步骤 15 效果如图5-27所示。

图 5-26

图 5-27

步骤 16 选择"矩形工具"绘制矩形并填充颜色（#818181），如图5-28所示。

步骤 17 调整图层顺序，如图5-29所示。

图 5-28

图 5-29

步骤 18 按Ctrl+J组合键复制图层，更改矩形的填充颜色（#f3b1af），调整图层顺序与显示位置，效果如图5-30所示。

步骤 19 选择"矩形工具"绘制矩形，如图5-31所示。

图 5-30　　　　　　　　　　　　　　　图 5-31

步骤 20 按Ctrl+J组合键复制图层，选择下方图层，如图5-32所示，右击，在弹出的快捷菜单中选择"栅格化图层"选项。

步骤 21 执行"滤镜"|"模糊"|"动感模糊"命令，在弹出的"动感模糊"对话框中设置参数，如图5-33所示。

图 5-32　　　　　　　　　　　　　　图 5-33

步骤 22 更改混合模式为"变暗"，如图5-34所示。

步骤 23 效果如图5-35所示。

图 5-34　　　　　　　　　　　　　　图 5-35

2. 制作灯箱广告的文字部分

步骤01 选择"横排文字工具"输入两段文字，在"字符"面板中设置参数，如图5-36所示。

步骤02 效果如图5-37所示。

图 5-36

图 5-37

步骤03 调整粉色矩形的显示位置，如图5-38所示。

步骤04 使用"横排文字工具"选中"健身"文本，将字号更改为540，效果图5-39所示。

图 5-38

图 5-39

步骤05 继续选中"自我探索"文本，将字号更改为450，效果如图5-40所示。

步骤06 选中剩下的文字，更改字号为320，效果如图5-41所示。

图 5-40

图 5-41

步骤07 利用AIGC工具生成标识图像并保存，随后对其进行二次创作，最后放置在右上角，如图5-42所示。

步骤08 打开素材文档，如图5-43所示。

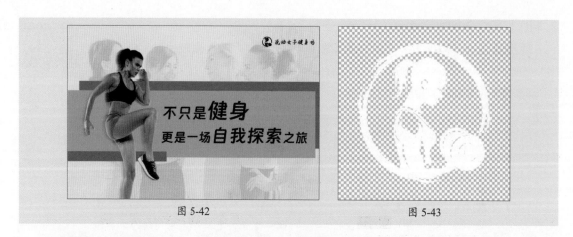

<div align="center">图 5-42　　　　　　　　　　　　　　　　　　图 5-43</div>

步骤 09 执行"编辑"|"定义图案"命令，在弹出的"图案名称"对话框中单击"确定"即可，如图5-44所示。

<div align="center">图 5-44</div>

步骤 10 按Ctrl+J组合键复制粉色矩形，双击该图层，在弹出的"图层样式"对话框中勾选"图案叠加"复选框并设置参数，如图5-45所示。

<div align="center">图 5-45</div>

步骤 11 应用效果如图5-46所示。

步骤 12 选择"横排文字工具"输入文字，在"字符"面板中设置参数，如图5-47所示。

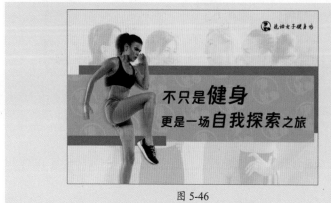

<div align="center">图 5-46</div>

<div align="center">图 5-47</div>

<div style="writing-mode: vertical-rl;">AIGC平面广告设计与制作标准教程（全彩微课版）</div>

步骤 13 效果如图5-48所示。

步骤 14 继续输入文字，在"字符"面板中设置参数，如图5-49所示。

图 5-48 　　　　　　　　　　　　　　　図 5-49

步骤 15 效果如图5-50所示。

步骤 16 在"字符"面板中更改参数，如图5-51所示。

图 5-50 　　　　　　　　　　　　　　　图 5-51

步骤 17 输入文字内容，效果如图5-52所示。

步骤 18 在"字符"面板中更改参数，如图5-53所示。

图 5-52 　　　　　　　　　　　　　　　图 5-53

步骤 19 输入文字内容，效果如图5-54所示。

步骤 20 分别使用"矩形工具"绘制矩形，如图5-55所示。

步骤 21 调整文字的位置，以及矩形的宽度，效果如图5-56所示。

步骤 22 置入素材，放置在左下角，如图5-57所示。

图 5-54

图 5-55

图 5-56

图 5-57

步骤 23 双击智能对象缩览图跳转至新文档，双击该图层，在弹出的"图层样式"对话框中调整颜色混合带，如图5-58所示。

步骤 24 应用效果后返回到"灯箱广告"文档，如图5-59所示。

图 5-58

图 5-59

步骤 25 按住Alt键移动复制"咨询热线"，更改字体内容，设置字号为80、字间距为100，效果如图5-60所示。

至此，完成灯箱广告的制作。

图 5-60

 新手答疑

1. Q: 户外灯箱广告设计的基本原则是什么?

 A: 户外灯箱广告设计的基本原则包括清晰的可读性、高对比度的色彩选择、简洁明了的布局,以及耐候性强的材料选择。设计应以快速传递信息为目标,确保在不同天气和光线条件下都能清晰可见。

2. Q: 如何使设计内容在远处也清晰可读?

 A: 选择易读的字体,避免花哨的或过于细小的字体。无衬线字体通常是不错的选择,确保远距离阅读时仍然清晰易辨。同时,还要确保文字大小足够大,使得从远距离也能轻松阅读。避免使用过多不同类型的字体,以保持整体简洁和统一。

3. Q: 怎样确保设计在不同光线条件下都有效?

 A: 在设计过程中,使用模拟软件或实地测试来检查设计在不同光线条件下的效果。选择能在阳光、阴影和夜间灯光下都保持良好可见性的颜色。考虑到环境光线变化,尽量避免使用过于接近背景颜色的文字或图像。

4. Q: 颜色选择有哪些需要特别注意的地方?

 A: 使用对比度高的配色方案,确保在光线变化和夜晚照明下都清晰可见。避免使用过于复杂的背景颜色,确保文字和主要图形突显。

5. Q: 如何处理灯箱海报上的内容和排版?

 A: 保持内容简洁,突出关键信息。使用层次结构,如标题、副标题、正文,清晰地组织信息。确保主要信息,如品牌名、广告语、联系方式放在显眼的位置,留出适当的空白区域,以便视觉上更易于关注重点。

6. Q: 设计初稿后,如何获得反馈并优化?

 A: 在设计过程中,可以先制作一个缩小版本的样稿,或利用数字模拟工具预览实际效果。分享给同事或目标受众群体,收集他们的反馈,关注他们是否能迅速理解海报传达的核心信息,以及视觉上的吸引力。根据反馈进行必要的调整,直到达到最佳效果。

AIGC 智能设计

第6章
产品包装平面设计

内容导读　　产品包装设计在市场营销和消费者体验中扮演着至关重要的角色。本章将深入解析产品包装的目的、材质、印后工艺和构成要素等方面的内容。接着，将进一步分析图形与图像、文字和色彩在包装设计中的专业规范。最后，通过设计咖啡系列内包装，巩固所学知识，提升设计技能。

效果展示

图形素材的制作

平面效果

6.1 认识产品包装

产品包装设计是指对产品的容器、外部覆盖物或装潢等的设计，以便在运输、销售和使用过程中起到保护产品、方便使用、促进销售和传递信息等作用。图6-1和图6-2所示为不同风格、不同材质的包装示意图。

图 6-1

图 6-2

6.1.1 包装设计的目的

包装设计的目的旨在满足多方面的需求，从产品的保护到品牌推广，以及消费者的使用体验。以下是包装设计的主要目的。

1. 保护产品

包装设计的首要目的是防止产品在运输、储存和销售过程中因机械冲击、振动、挤压等因素造成的物理损坏。同时，也起到防护作用，以避免产品受到湿气、温度变化、阳光、灰尘和其他环境因素的影响，从而延长产品的保质期。

2. 信息传递

包装设计是向消费者传递产品信息的重要媒介。这些信息包括产品名称、品牌、用途、成分、生产日期、保质期、使用方法及警示语等。通过包装上的文字、图形及色彩等设计元素，消费者可以迅速获取关于产品的关键信息，从而做出明智的购买决策。

3. 品牌识别与推广

包装设计在品牌识别与市场推广中具有强大的作用。通过独特的视觉元素，如色彩、标志和设计风格，可以强化品牌形象，提高品牌在市场中的可见度和记忆度，从而促进品牌识别度和忠诚度的建立。

4. 提升消费体验

包装设计不仅关注产品的物理保护，还关注消费者的使用体验。通过优化包装的开启方

式、握持感及携带方便性等，可以为消费者创造更愉快的购买和使用体验。此外，富有创意和吸引力的包装设计还能增加产品的附加值，提升消费者的满意度和忠诚度。

5. 满足特定市场的需求

不同的市场和消费者群体有不同的需求和偏好，包装设计需要针对不同的目标市场、文化背景及消费习惯，甚至是特殊场合来设计更符合市场需求的包装，从而提升市场渗透率。

6. 安全性

包装设计需要确保产品的安全性，包括防止产品在运输和使用过程中发生意外泄漏或爆炸等危险情况；同时，包装材料本身也必须确保不会对人体健康造成危害。因此，包装设计过程中必须严格遵守相关的安全标准和规定。

6.1.2　产品包装的材质选择

材质是包装的载体，合理选择材质是至关重要的。选材时需要考虑科学性、经济性和实用性。以下是一些常见的包装材质介绍。

1. 纸张类

纸张是常用的包装材质之一，具有可再生、轻便和易加工的特点。常见的纸张材质如下。
- **牛皮纸：** 结实耐用，常用于纸袋、纸盒等。
- **玻璃纸：** 透明、防潮，用于食品包装。
- **蜡纸：** 防油、防水，多用于食品包装，如糖果、黄油。
- **铜版纸：** 光滑、白度高，用于高档印刷包装。
- **瓦楞纸：** 用于制造瓦楞纸箱，适合物流运输。
- **白板纸：** 用于高档包装盒制作。

图6-3和图6-4所示为不同纸张类别的包装盒效果。

图 6-3

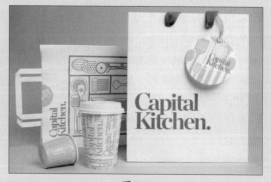

图 6-4

2. 金属类

金属包装具有强度高、防腐、阻隔性好的特点，常用于生活用品、饮料、罐头等。常见金属包装材质如下。
- **马口铁：** 主要用于食品罐头、饮料罐。
- **铝箔：** 用于食品和药品包装，具有良好的阻隔性。

● **铝：** 用于饮料罐、食品包装。

图6-5和图6-6所示为不同金属类别的包装盒效果。

图 6-5　　　　　　　　　　　　　　　图 6-6

3. 塑料类

塑料包装因具备高强度、优秀的防潮和防腐性能，而被广泛应用于食品、饮料、日化品等领域。常见的塑料材质如下。

● **聚乙烯（PE）：** 一种常用的塑料，柔软且韧性好，广泛应用于食品保鲜膜、塑料袋、瓶子等。

● **聚丙烯（PP）：** 耐热、耐化学性好，适用于食品储存容器、微波炉加热器皿、瓶盖等。

● **聚对苯二甲酸乙二醇酯（PET）：** 透明度高、阻隔性好，广泛应用于饮料瓶、食物包装、化妆品容器等。

● **聚氯乙烯（PVC）：** 耐水、耐化学腐蚀性强，常用作食品包装膜、收缩膜，但使用时需注意其安全性。

● **聚苯乙烯（PS）：** 具有优良的透明性和易加工性，主要用于一次性餐具、食品包装盒等。

● **高密度聚乙烯（HDPE）：** 强度高，常被用于牛奶瓶、洗护用品等包装。

● **低密度聚乙烯（LDPE）：** 质地柔软，应用于塑料袋、农用薄膜等。

● **聚氨酯（PU）：** 常用于软包装、涂层、防水材料中，因其优异的弹性和耐磨性。

图6-7和图6-8所示为不同塑料类别的包装盒效果。

图 6-7　　　　　　　　　　　　　　　图 6-8

4. 玻璃类

玻璃包装耐酸、化学稳定性好、透明，适用于饮料、酒类、化妆品和食品包装。通常在玻璃包装外再附加纸或塑料包装以增加保护，如图6-9和图6-10所示。

图 6-9

图 6-10

5. 木制类

木制类包装以其独特的质感和环保性而受到青睐，主要用于制作木桶、木盒、木箱等。这些包装材质适用于土特产、高档礼品或具有传统风格的商品。

- **松木**：质地柔软，易于加工和雕刻，广泛应用于制作木箱、木盒、礼品包装盒等。松木的天然纹理和颜色也增加了包装的视觉吸引力。
- **桦木**：硬度适中，表面光滑，具有良好的加工性，常用于制作高档的木盒、木桶和小型木制容器。桦木的细致纹理和浅色外观使其适用于精致高档的包装。
- **橡木**：坚硬耐用，具有较好的耐冲击性能和优美的纹理。橡木常用于制作高级木箱、酒桶和高档礼品盒。
- **胡桃木**：质地坚硬，色泽深沉，纹理美观，常用于制作高档礼品包装盒、展示盒等。胡桃木的深色调和优雅外观非常适合高端商品的包装。
- **樟木**：具有天然的防虫和防霉特性，常用于制作保存食物、茶叶的木盒以及其他特色食品包装。樟木散发淡淡的香气，也增加了包装的独特性。
- **柳木**：柔韧性好，常用于编织木篓、木篮等包装形式，适用于水果、礼品等的包装，给人以自然环保的感觉。

图6-11和图6-12所示为不同木制类别的包装盒效果。

图 6-11

图 6-12

知识点拨

竹材虽然严格意义上不属于"木"，但因其环保、耐用、质感独特，也被广泛应用于制作具有东方特色的包装盒、筒等，适合茶、糕点等传统食品的包装。

6. 复合包装材料

复合包装材料是指两种或两种以上不同性质的材料，集合了各组成材料的优点，旨在提升包装性能，满足特定的保护、功能性和美观需求。复合包装材料广泛应用于食品、饮料、医药、化妆品等行业。常见的复合包装材料结构包括但不限于以下几种。

- **纸塑复合：** 如纸/铝箔/塑料膜结构，常用于咖啡包、奶粉包等，结合了纸质材料的环保与塑料的阻隔性能。
- **铝塑复合：** 如PET（聚酯）/AL（铝箔）/PE（聚乙烯）结构，广泛应用于饮料、食品的无菌包装，提供极佳的气体阻隔性和光线防护。
- **多层塑料复合：** 如PET/PA（聚酰胺）/EVOH（乙烯-乙烯醇共聚物）/PE结构，用于需要高度阻隔氧气和水汽的食品包装，如肉类、奶酪等。

6.1.3 产品包装的印后工艺

产品包装的印后工艺是指印刷完成后，为了提升包装的外观效果、保护性能和功能性所进行的一系列加工处理，如图6-13和图6-14所示。这些工艺对于增强包装吸引力、满足特定市场需求和提升产品价值至关重要。以下是一些常见的印后工艺。

图 6-13

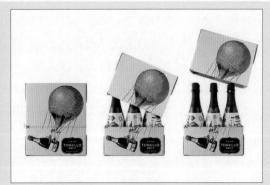

图 6-14

- **覆膜：** 在印刷品表面覆盖一层薄膜，通常使用透明或半透明的塑料膜。亮膜增加包装表面的光泽度和抗水性。哑膜则提供一种柔和且不反光的效果，同时增加表面的耐磨性。
- **烫印：** 又称热压印刷，利用高温和压力将金属箔、颜料箔转印到包装表面，常用于增加高端产品包装的质感和视觉效果。
- **上光/上蜡：** 上光是在印刷品表面涂布或喷洒一层无色透明涂料，增加光泽并提供防水、防油污作用，从而提升表面的耐磨性和美观性。上蜡则是通过增加一层薄薄的蜡，提高表面的润滑性和手感。
- **局部UV：** 在印刷品表面的特定区域涂布UV光油，通过紫外线固化形成亮光层。突出包装的重点信息或图案，增强视觉效果，同时提高耐磨、耐晒性能。
- **压印：** 使用凹凸模具在印刷品基材上施加压力，使之发生塑性变形，产生凸出的图文和纹样，增加印刷品的立体感和艺术感染力。
- **模切压痕：** 又称压切成型、扣刀等，是指使用模切刀具将印刷纸盒等材料裁切成特定形状，同时在需要折叠的部位进行压痕处理，便于后续组装成型。

- **折叠与粘合**：将印刷品按照预设的折痕进行折叠，并使用胶水或热熔胶进行粘合。形成立体包装盒或其他包装结构，方便产品的存储和运输。
- **冰点雪花效果**：在金卡纸、银卡纸、镭射卡纸或PVC等材料上，通过紫外光照射和UV光固化，形成细密砂感和细腻手感的表面效果，增加视觉和触觉的层次感。
- **逆向磨砂**：通过多次特殊处理，在印刷品表面形成部分高光区域和部分磨砂低光区域，产生对比强烈的效果，提升质感和层次感。
- **浮雕烫金**：结合烫金和压凸工艺，通过特殊烫金版制作，使烫金图文呈现更强的金属感和立体感，增加视觉冲击力。
- **镭射转移**：通过镭射技术在印刷品表面形成绚丽夺目的视觉效果，显著提高包装的档次，同时具备防伪功能。

6.1.4　产品包装的构成要素

产品包装的构成要素综合体现了保护产品、满足市场与消费者需求的多重功能，共同构建出产品的整体包装效果。具体要素如下。

1. 外包装

外包装是产品最外层的包装，如图6-15所示，其主要作用是包括保护产品、方便运输、提升品牌形象等。外包装的构成要素如下。

- **材料选择**：如纸盒、塑料袋、玻璃瓶、铝罐，确保既有保护性也符合品牌形象。
- **设计要素**：涉及颜色、图形、排版与品牌标志，旨在吸引注意并提升品牌识别度。
- **防护功能**：强调防潮、防尘、防震，确保产品在运输与存储过程中的安全。

2. 内包装

内包装又称为销售包装，其主要作用是包括保护商品、宣传、美化、便于陈列、识别、选购、携带和使用。内包装的构成要素如下。

- **保护措施**：采用泡沫、纸板或塑料内衬作为衬垫与隔断，有效防止内部产品受损。
- **便利性设计**：小件分装，便于消费者使用与携带，同时提升产品展示效果，如图6-16所示。

图 6-15

图 6-16

3. 标签和标识

标签和标识是产品包装上不可或缺的部分，包含产品的基本信息、使用说明、安全警示等重要内容。标签和标识的构成要素如下。

- **基本信息：** 产品名称、品牌、型号、规格等，便于消费者识别与选购。
- **成分说明：** 特别是食品与化妆品，详细列出成分与配料，符合行业规范。
- **使用指南：** 包括使用方法、保存条件与安全提示，确保消费者安全正确使用。
- **日期与追踪：** 包括生产日期、保质期或有效期，以及条形码或二维码，便于追踪与管理。

4. 品牌和营销信息

品牌和营销信息是产品包装中的重要组成部分，它们通过商标、品牌名称、宣传语等方式，向消费者传递产品的品牌形象和价值观念。品牌和营销信息的构成要素如下。

- **品牌标识：** 通过商标、品牌标志和特定色彩强化品牌形象。
- **促销元素：** 广告语（如"新品上市"）与促销信息（"买一送一"）吸引顾客并促进销售。
- **产品亮点：** 突出产品特点与卖点，提升市场竞争力。

5. 法律和合规信息

法律和合规信息是确保产品包装符合国家法律法规、行业标准及消费者权益保护的关键组成部分。法律和合规信息的构成要素如下。

- **法律声明：** 包括与产品相关的强制性标志、认证标志和其他合规声明，如安全标准标识。
- **合规信息：** 提供与产品使用、隐私保护等相关的合规信息，确保包装和产品符合相关法律法规。

6. 物流和存储要求

物流和存储要素是产品包装中不可忽视的部分，它们直接影响到产品的运输效率和储存质量。物流和存储要求的构成要素如下。

- **运输标签：** 如"易碎""轻拿轻放"。
- **包装尺寸和重量：** 标明产品及其包装的尺寸和重量。

6.2　产品包装的设计规范

在产品包装设计中，图形与图像设计、文字的选择与设计以及色彩搭配是关键的三个要素，它们共同决定了包装的视觉效果和信息传达的有效性。

6.2.1　图形与图像设计

在产品包装设计中，图形与图像设计是至关重要的环节，它们直接影响着消费者对产品的第一印象和购买决策。

1. 图形设计规范

产品包装设计中的图形元素可分为品牌标志、符号与图标以及装饰图案，如图6-17和图6-18所示。

<div style="text-align:center">图 6-17　　　　　　　　　　　图 6-18</div>

- **品牌标志**：品牌标志作为品牌的核心识别元素，应放置在显眼位置，确保消费者能够快速建立品牌认知。
- **符号与图标**：使用简单直观的符号和图标，如质量认证标志、环保标志等，能够迅速传达产品特性。
- **装饰图案**：装饰性图案可以起到美化包装的作用，使产品更具吸引力。这些图案可以是抽象的、具象的、几何的等，根据产品的特点和目标受众进行设计。

在设计图形元素时需要遵循以下规范。

- **简洁明了**：图形设计应简洁明了，避免过于复杂的设计，确保信息的快速传达。
- **突出主题**：图形设计应紧密围绕产品的主题和定位进行，通过相关元素和符号增强产品的辨识度和记忆度。
- **规范使用**：图形设计应符合国家法律法规，避免使用可能引起误解或不适的元素，同时适应不同的包装材质和印刷工艺。

2. 图像使用规范

图像作为产品包装设计的重要组成部分，包括产品图片和情感图像，如图6-19和图6-20所示。

<div style="text-align:center">图 6-19　　　　　　　　　　　图 6-20</div>

- **产品图片**：高质量的产品图片可以直接展示产品外观，增加消费者的购买信心。
- **情感图像**：如使用场景照片或情感化的图片，通过传达产品的使用情境或情感价值，帮助消费者建立与产品的情感连接，从而增强购买欲望。

在使用图像元素时，需要遵循以下规范。

- **清晰度与分辨率**：图像分辨率建议至少为300dpi，以确保印刷后的清晰度。根据包装尺寸调整图像大小和分辨率。
- **内容准确性**：图像应准确展示产品特点和外观，避免使用虚假或误导性的图像。
- **版权与合法性**：使用具有合法版权或已获得授权的图像，避免侵犯他人知识产权。
- **图像优化**：对图像进行适当优化处理，如色彩调整、对比度增强等，以突出产品特点和品牌形象。

知识点拨

情感图像指的是那些通过视觉传达特定情感或情绪的图像，这些图像不仅仅展示产品本身，还能引发消费者的情感共鸣和联想，从而增强品牌的吸引力和产品的市场竞争力，例如情感表达图像、自然景观图像、文化和传统图像以及动物和宠物图像等。

6.2.2　文字的选择与设计

产品包装上的文字设计是传达产品信息、建立品牌识别度的重要手段。良好的文字设计不仅美观，而且能有效引导消费者快速获取关键信息，如图6-21所示。

图 6-21

1. 文字内容的规划

文字内容的规划应涵盖法定必标内容，强调产品优势与卖点，并构建清晰的信息层次。

- **法定信息**：确保包装上详细列出所有法定要求内容，如产品名称、品牌标识、生产日期、保质期、成分列表、使用说明及制造商信息等，旨在树立透明可信的品牌形象。
- **营销信息**：策划吸引人的营销文案，突出产品独特卖点，如"纯天然配方"或"无添加承诺"，确保信息真实可信，激发消费者兴趣。
- **信息架构**：构建清晰的信息层次结构，优先展示品牌名与产品名称，后续信息依其重要性和关联性递减排列，确保消费者能迅速抓取关键信息。

2. 字体的选择

字体应与品牌VIS相协调，保证可读性，并适应包装材质与印刷技术。

- **品牌一致性**：字体应与品牌视觉识别系统（VIS）中的其他元素，如品牌标识、色彩等相协调，增强品牌识别度。
- **可读性**：优先选用在各种尺寸下均保持高可读性的字体，评估无衬线与衬线字体在特定场景下的适用性，确保信息在任何条件下都能轻松阅读。
- **技术适应**：依据包装材料（如塑料、纸板）及印刷技术特性，精选能够保证印刷效果的字体，防止细节模糊。

3. 排版与布局

排版应清晰合理，利用字体大小和对比度突出关键信息，并关注排版元素以提升阅读体验。
- **清晰合理**：确保排版逻辑清晰，信息展示有序，使消费者能轻松解读。
- **突出重点**：通过调整字体大小、加粗、颜色对比等手段有效突出重点信息，同时维持视觉平衡，减少视觉干扰。
- **排版元素**：精细调整文本对齐、行间距、字间距等，这些细微之处对阅读体验至关重要，力求美观与实用并重。

4. 法律法规

严格遵守相关法律法规，确保文字内容合规，并根据市场需求进行本地化调整。
- **合规要求**：严格遵循食品安全法、消费者权益保护法等相关法规，确保成分、营养、使用说明等信息的呈现格式与内容完全合规。
- **本地化**：针对不同市场实施语言和文化定制，确保翻译精确，并尊重当地文化和消费习惯，增强产品在目标市场的亲和力与接纳度。

6.2.3 色彩搭配

在产品包装的设计规范中，色彩搭配是极为重要的一环，它直接影响到消费者对产品的第一印象和购买决策。

1. 色彩搭配的基本原则

产品包装设计中色彩的基本原则是确保设计既美观又功能性强，能够有效传达品牌信息并吸引消费者注意。以下是一些关键的色彩设计基本原则。
- **色彩和谐**：确保色彩间的和谐，利用单色系、类似色、互补色等进行搭配，以提升整体视觉和谐性，同时增强设计的专业性与吸引力。
- **品牌一致性**：色彩应与品牌的整体视觉形象保持一致。品牌的主色调应在所有包装设计中得到体现，以建立品牌识别度并增强品牌记忆。
- **情感传达**：不同颜色能传达不同的情感和心理暗示。通过选择合适的颜色，可以更好地与目标消费者建立情感连接。
- **目的明确**：色彩搭配应明确传达产品的特性和用途。选择与产品相关的颜色能够让消费者快速理解产品的核心特点。
- **文化与心理因素**：考虑目标市场的文化背景和色彩心理效应，避免使用可能引起负面联想的颜色。

2. 色彩搭配的技巧

在产品包装设计中，色彩的搭配技巧对于塑造产品的整体视觉效果、传达品牌信息和吸引消费者至关重要。以下是一些关键的色彩搭配技巧。

- **对比与平衡：** 巧妙利用色相、明度、纯度的对比，如互补色或类似色搭配，创造视觉焦点，同时保持整体设计的平衡和谐。
- **色彩层次：** 通过调整色彩的明度和饱和度，形成色彩层次感，增强包装的立体感和视觉深度。例如，在深色背景上使用浅色调的图案或文字，以突出重要信息。
- **色彩面积控制：** 合理安排不同色彩在包装上的面积分布，确保主色调占据主导地位，辅助色彩作为点缀和衬托。一般主色调应占据60%以上的面积，辅助色彩占据30%左右，剩余10%用于其他元素。
- **色彩与文字：** 确保文字与背景色彩之间的对比度足够高，以保证文字信息的清晰可读，例如，在深色背景上使用白色或亮色文字，提高文字的辨识度。

3. 色彩搭配的实际应用

在实际应用中，设计师需要根据产品的类型、目标受众与色彩偏好、市场定位等因素来选择合适的色彩搭配方案。

（1）产品的类型

不同类型的产品适合不同的色彩。下面就常见的产品类型的色彩搭配进行介绍。

- **食品：** 应考虑使用能激发食欲的暖色调，如鹅黄、粉红、红色；同时，也可以考虑使用与食品本身颜色相近的色调，如橙色用于柑橘类食品，紫色用于葡萄或蓝莓类食品，如图6-22所示。
- **饮料：** 色彩选择应与饮品特性相匹配，如啤酒可选用金色或琥珀色展现麦芽香醇。果汁则可直接反映水果原色，增强真实感，如图6-23所示。

图 6-22

图 6-23

- **儿童类产品：** 色彩应鲜艳、活泼，如亮蓝、鲜绿、明黄，吸引儿童的兴趣，同时注意色彩的安全性，避免刺激性强的对比，如图6-24所示。
- **化妆品：** 倾向于优雅、奢华的色彩，如淡粉、紫罗兰、金色、珠光白，以传达品质和时尚感，如图6-25所示。

图 6-24

图 6-25

（2）目标受众与色彩偏好

了解目标受众的年龄、性别、文化背景和偏好是选择色彩的关键。每种受众都有不同的色彩偏好。下面就年龄和性别两个关键元素进行介绍。

- **青年群体：**偏好鲜明、潮流的色彩，如鲜艳的蓝色、绿色、粉色，以及流行色系，以吸引年轻人的探索欲和时尚感。
- **中年群体：**更偏爱成熟、稳定的色彩组合，如深蓝、墨绿、灰色，体现品味与信任感。
- **老年群体：**应选择温和、宁静的色彩，如浅蓝、米黄、淡紫，传达温馨、安逸的生活态度。
- **男性：**男性通常偏好冷色调和中性色，如蓝色、绿色、灰色和黑色，但这也取决于具体的产品和文化背景，如图6-26所示。
- **女性：**传统上，女性可能更倾向于柔和、温暖的色调，如粉色、紫色和柔和的黄色。然而，这并不适用于所有女性，现代女性也可能喜欢其他大胆和中性的色彩，如图6-27所示。

图 6-26

图 6-27

（3）市场定位

市场定位决定了产品在市场中的竞争策略和品牌形象。

- **高端市场：**色彩搭配偏向于低调奢华，如金色、黑色及纯白色，这些色彩不仅是尊贵与品质的象征，也是吸引高端客户群体的关键，如图6-28所示。
- **大众市场：**选取鲜明亮丽的色彩以吸引大众目光，兼顾色彩的实用性和成本效率，确保在视觉营销中脱颖而出，同时控制成本，满足大众市场的需求，如图6-29所示。

图 6-28

图 6-29

6.3 案例实战：咖啡系列内包装制作

本章案例实战将为远野咖啡系列挂耳咖啡的内包装进行设计。包装整体采用插画风格，能够给消费者带来亲切和轻松的感受，同时突出咖啡的品牌个性和特色，效果如图6-30所示。

该包装整体采用棕色系为主色调，营造出一种温馨舒适的氛围，符合咖啡给人的印象。设计中融入了许多手绘插画元素，如咖啡机、咖啡杯、咖啡店场景等。每款口味将配备专属图案和描述，便于识别与记忆。背面附有详细冲泡指南、图标辅助说明，配合配料、营养成分展示，全面呈现产品信息。储存条件、生产日期及保质期等细节一应俱全，保障消费者的知情权。整体设计既美观又实用，旨在提升用户体验，彰显远野咖啡的独特魅力。

图 6-30

1. 制作包装图形素材

本节将制作包装中用到的图形素材，该素材首先由AIGC工具生成，随后根据需要对其进行二次创作，以提升设计效率。

步骤01 在Illustrator中打开素材（由AIGC工具生成），使用"画板工具"调整画板大小，如图6-31所示。

步骤02 在控制栏中单击"图像描摹"旁的 ▽ 按钮，选择"3色"描摹预设，效果如图6-32所示。

图 6-31 图 6-32

步骤03 单击"扩展"按钮，效果如图6-33所示。

步骤04 在上下文任务栏中单击"取消分组"按钮，删除部分色块与背景，按Ctrl+A组合键全选，按Ctrl+G组合键编组，如图6-34所示。

图 6-33 图 6-34

步骤05 在控制栏中单击"重新着色图稿"按钮 🔘，设置"颜色"为1，拖动调整颜色与亮度，如图6-35所示。

步骤06 应用效果后再次单击"重新着色图稿"按钮，取消链接协调颜色，拖动调整颜色与亮度，如图6-36所示。

步骤07 应用效果如图6-37所示。

| 图 6-35 | 图 6-36 | 图 6-37 |

步骤 **08** 使用"魔棒工具"选择部分色块，如图6-38所示。

步骤 **09** 更改填充颜色（#fffbf8），效果如图6-39所示。按Ctrl+2组合键锁定该图层。

| 图 6-38 | 图 6-39 |

步骤 **10** 选择"画板工具"，按住Alt键移动复制画板，如图6-40所示。

步骤 **11** 置入素材（由AIGC工具生成）并调整大小，如图6-41所示。

| 图 6-40 | 图 6-41 |

步骤 12 临摹图像后分组删除部分色块与背景，分别使用"魔棒工具"和"直接选择工具"选中色块，搭配"吸管工具"更改填充颜色，如图6-42所示。

步骤 13 选择"画板工具"，按住Alt键移动复制画板，如图6-43所示。

图 6-42 图 6-43

步骤 14 置入素材（由AIGC工具生成）并调整大小，如图6-44所示。

步骤 15 临摹图像后分组删除部分色块与背景，分别使用"魔棒工具"和"直接选择工具"选中色块，配合"吸管工具"更改填充颜色，如图6-45所示。

图 6-44 图 6-45

步骤 16 解锁全部图层，使用"直接选择工具"选择深色填充色块，如图6-46所示。

步骤 17 执行"选择"|"相同"|"填充颜色"命令，更改填充颜色（#492222），如图6-47所示。

图 6-46 图 6-47

2. 制作包装平面图

本节将制作包装平面图。涉及的知识点有置入图像、参考线的创建、图形的绘制、文本的创建以及不透明度的调整。

步骤 01 新建宽为200mm、高为118mm的文档，如图6-48所示。

步骤 02 按Ctrl+R组合键显示标尺，创建垂直参考线，选中后单击"水平居中对齐"按钮，如图6-49所示。

图 6-48 图 6-49

步骤 03 分别在6mm、194mm处创建垂直参考线，在6mm、112mm处创建水平参考线，如图6-50所示。在"属性"面板中单击 按钮锁定参考线。

步骤 04 在素材文档中复制咖啡机，返回文档中，按Ctrl+V组合键粘贴，缩放至50%，如图6-51所示。

图 6-50 图 6-51

步骤 05 选择"矩形工具"绘制矩形，如图6-52所示。

步骤 06 按Ctrl+A组合键全选，右击，在弹出的快捷菜单中选择"建立剪切蒙版"选项，移动至左上角，如图6-53所示。

步骤 07 双击进入隔离模式，调整咖啡机尺寸，如图6-54所示。

步骤 08 退出隔离模式，选择"矩形工具"绘制矩形，更改填充颜色（#fffcf9），如图6-55所示。

步骤 09 按Ctrl+A组合键全选，按Ctrl+2组合键锁定。

图 6-52 图 6-53

图 6-54 图 6-55

步骤 10 选择"文字工具"输入文字，在"字符"面板中设置参数，如图6-56所示。

步骤 11 使用"吸管工具"拾取咖啡机上的深色颜色进行填充，移动至左下角，如图6-57所示。

图 6-56 图 6-57

步骤 12 继续输入文字，在"字符"面板中设置参数，如图6-58所示。

步骤 13 调整显示如图6-59所示。

步骤 14 设置填充为0.3pt，如图6-60所示。

图 6-58

图 6-59

图 6-60

步骤 15 继续输入文字，将字号更改为12pt，字间距设置为100，如图6-61所示。

步骤 16 继续输入文字，将字号更改为8pt，加选"意式特浓"文本并设置为左对齐，效果如图6-62所示。

图 6-61

图 6-62

步骤 17 在"字符"面板中设置参数，如图6-63所示。

步骤 18 输入文字，效果如图6-64所示。

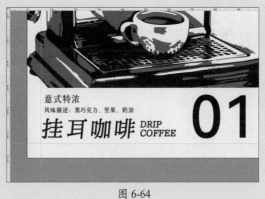

图 6-63

图 6-64

步骤 19 选择"矩形工具"绘制矩形，填充和背景相同的颜色，如图6-65所示。

步骤 20 选择"文字工具"输入文字，效果如图6-66所示。

图 6-65 图 6-66

步骤 21 调整显示，如图6-67所示。

步骤 22 继续输入文字，将字号更改为8pt，设置颜色为白色，如图6-68所示。

图 6-67 图 6-68

步骤 23 置入素材调整显示位置，如图6-69所示。

步骤 24 选择"直线段工具"绘制直线，设置描边为1pt（#231815），如图6-70所示。

图 6-69 图 6-70

步骤 25 选择"文字工具"输入文字，使用"吸管工具"拾取"挂耳咖啡"的属性，更改颜色（#231815）和字号为12pt，效果如图6-71所示。

步骤 26 打开素材，使用"画板工具"调整画板大小，如图6-72所示。

图 6-71

图 6-72

步骤 27 临摹图像后分组删除部分色块与背景，使用"魔棒工具"选中白色色块，如图6-73所示。

步骤 28 更改填充颜色（#fffcf9），如图6-74所示。

图 6-73　　　　　　　　　　　　　　　图 6-74

步骤 29 使用"魔棒工具"选中灰色色块，更改填充颜色（#492222），如图6-75所示。

步骤 30 选择第一个，按Ctrl+G组合键编组，拖动至文档中，缩放至15%，调整至合适位置，如图6-76所示。

图 6-75　　　　　　　　　　　　　　　图 6-76

步骤 31 置入移动调整素材，如图6-77所示。

步骤 32 选择"文字工具"输入文字，效果如图6-78所示。

步骤 33 按住Alt键移动复制，更改文字内容，如图6-79所示。

步骤 34 选择步骤1和步骤2，移动复制后并更改文字内容，效果如图6-80所示。

步骤 35 按住Alt键移动复制"冲泡指引"文本，更改文字内容，字号调整为8pt，如图6-81所示。

按住Alt键移动复制步骤1，更改文字内容，继续复制更改文字内容，将字号更改为5，效果如图6-82所示。

图 6-77

图 6-78

图 6-79

图 6-80

图 6-81

图 6-82

步骤 37 按住Alt键移动复制直线段，调整长度，效果如图6-83所示。

图 6-83

步骤 38 在控制栏中设置描边参数，如图6-84所示。

步骤 39 效果如图6-85所示。

图 6-84 图 6-85

步骤 40 选择"文字工具"创建文本框，输入文字，更改行间距为8pt，效果如图6-86所示。

步骤 41 使用矩形工具、直线段工具以及文字工具制作营养成分表，其中字号分别为6pt和5pt、矩形的描边为0.75pt、直线段描边为0.5pt，效果如图6-87所示。

图 6-86 图 6-87

步骤 42 置入素材并调整大小，效果如图6-88所示。

步骤 43 在控制栏中单击"不透明度"按钮，设置混合模式为"正片叠底"，效果如图6-89所示。

图 6-88 图 6-89

165

步骤44 解锁全部图层，使用"画板工具"，按住Alt键移动复制，如图6-90所示。

步骤45 更改图像与文字内容，如图6-91所示。

图 6-90

图 6-91

步骤46 继续复制画板，如图6-92所示。

步骤47 更改图像与文字内容，如图6-93所示。

图 6-92

图 6-93

至此，完成产品包装的制作。

 新手答疑

1. Q: 产品包装设计的流程是什么?

A: 第一步与客户沟通,明确设计目标、风格偏好和品牌指导原则。第二步绘制初步设计草图,探索不同的布局和元素组合。第三步在计算机上创建高保真设计,利用软件工具调整细节。第四步展示设计草案给客户,根据反馈进行修改。最后完成设计,准备文件以适应印刷要求。

2. Q: 如何确定包装设计的尺寸和形状?

A: 包装设计的尺寸和形状取决于以下因素。

- **产品特性:** 根据产品的大小、形状和重量选择合适的包装。
- **运输和储存:** 考虑包装在运输和储存过程中的稳定性和空间利用。
- **陈列效果:** 设计适合在货架上展示的尺寸和形状,以便吸引消费者。
- **环保要求:** 选择环保材料和设计,减少包装废弃物。

3. Q: 如何处理包装上的文字信息?

A: 处理包装上的文字信息时,应注意以下几点。

- **字体选择:** 选择易读且与品牌风格一致的字体。
- **文字排版:** 合理安排文字的位置和间距,确保信息清晰易读。
- **语言使用:** 根据销售市场选择适当的语言,并确保翻译准确。
- **法定要求:** 确保所有必要的法律信息(如成分、警告等)清晰可见。

4. Q: 如何确保包装设计的印刷效果?

A: 确保包装设计的印刷效果,可以采取以下步骤。

- **高分辨率图像:** 使用高分辨率的图像和图形,以确保印刷清晰。
- **印刷颜色模式:** 设计时使用CMYK颜色模式,而不是RGB模式。
- **印刷样板:** 在大批量印刷前,先制作印刷样板进行检查。
- **沟通和校对:** 与印刷厂紧密沟通,确保每一个细节都准确无误。

5. Q: 包装设计的"视觉层次"是什么?

A: 视觉层次是指通过不同的设计元素(如大小、颜色、位置等)来引导消费者的视线,帮助他们快速理解和识别包装上的信息。其中主要信息指的是品牌标志、产品名称等。次要信息指的是产品特点、图片等提供进一步的信息。辅助信息则是成分、使用方法以及法律信息等内容。

AIGC
智能设计

第7章

产品宣传画册设计

内容导读　　产品宣传画册是企业展示其产品与品牌形象的重要工具，能够有效地吸引潜在客户并增强企业影响力。本章将介绍宣传画册设计的目的、类型以及页面构成，深入需要遵循的设计规范。最后，通过设计烘焙店的宣传画册，巩固所学知识，提升设计技能。

效果展示

宣传画册封面效果

宣传画册封底效果

7.1 认识宣传画册

宣传画册设计是指通过一系列创意设计和排版，将企业或品牌的信息、产品或服务等内容整合在一本或多本印刷品中，以传达特定信息并吸引目标受众的注意力，如图7-1和图7-2所示。

图 7-1 图 7-2

7.1.1 宣传画册的目的

宣传画册作为一种重要的营销和沟通工具，能够在多方面帮助企业实现其市场目标，提升品牌形象和客户满意度。以下是宣传画册的主要目的。

（1）品牌传播与市场推广

宣传画册是品牌传播的一种重要工具，通过高质量的设计和丰富的内容，可以有效地传递品牌形象和核心价值观，提升品牌知名度和美誉度。

（2）产品或服务展示

画册详细展示产品或服务的特点、优势和使用方法，帮助潜在客户更好地了解和选择产品或服务，包括高质量的图片、详细的规格和有吸引力的描述，可以大大提升产品的吸引力。

（3）增强消费者信任

通过专业的设计和精致的印刷，宣传画册可以展示公司的实力和专业性，从而增强消费者和客户对品牌的信任感。详细的产品说明和真实的客户案例也能增加可信度。

（4）教育和信息传递

宣传画册不仅能展示产品或服务，还可以用来教育目标受众，传递行业知识、使用技巧和最新资讯，从而提升客户的知识水平和使用体验。

（5）公司文化传播

画册可以用来传递公司文化、价值观和企业使命，展示公司的发展历程、社会责任和团队风貌，增强员工的归属感和客户的认同感。

（6）客户关系维护

通过定期向客户发送更新的宣传画册，可以保持与客户的持续沟通，展示公司的最新动态和产品，巩固客户关系，增加客户忠诚度。

（7）长期保存

宣传画册通常具有较高的保存价值，客户可以长期保存并随时查阅，这使得宣传画册成为一种持久的广告工具，能够在长时间内发挥作用。

7.1.2 宣传画册的类型

宣传画册可以根据不同的维度进行分类，例如按照行业、功能以及目标受众等。以下是详细的分类介绍。

1. 按照行业分类

宣传画册根据不同行业的特性，可被细致划分为以下几种关键类型，每种都承载着独特而重要的信息传达任务。

- **企业宣传画册**：适用于各类企业，介绍企业整体情况、文化、产品和服务。典型行业包括制造业、服务业、金融业等。
- **教育宣传画册**：适用于学校、培训机构等，介绍教育理念、课程设置、师资力量和校园环境。同时，针对招生需求，详细解读入学条件、奖学金政策以及丰富多彩的校园生活，吸引更多家长与学生的关注。
- **医疗宣传画册**：适用于医院、诊所、医疗设备制造商等，介绍医疗服务、技术设备和成功案例。
- **房地产宣传画册**：适用于房地产开发商，展示房产项目、户型设计、周边配套设施等。
- **旅游宣传画册**：适用于旅游公司、景区、酒店等，介绍旅游路线、景点特色、住宿和服务等。
- **餐饮宣传画册**：适用于餐厅、酒店、食品制造商等，介绍菜品、服务、环境和品牌故事。

2. 按照功能分类

宣传画册依据其核心功能可细分为以下类别，每一类均旨在精准传达特定信息，满足不同的沟通需求。

- **品牌宣传画册**：主要用于提升品牌形象，展示企业文化、愿景和价值观。

- **产品宣传画册：** 深度解析产品特性、技术规格、操作指南及差异化优势，助力消费者深入了解产品价值。
- **服务宣传画册：** 详述服务范畴、执行流程、成功案例及服务特色，彰显企业服务质量与专业水平。
- **营销推广画册：** 侧重于市场推广和营销活动，吸引潜在客户，促进销售。
- **用户手册：** 提供产品使用指南、操作步骤和维护保养信息。
- **活动宣传画册：** 用于宣传特定活动、展会、会议等，介绍活动内容、日程安排和亮点。
- **报告与年报宣传画册：** 全面总结企业年度财务表现、重要成就与未来战略规划，向股东、合作伙伴及公众展示透明度与责任感。

3. 按照目标受众分类

宣传画册根据目标受众的不同，其设计与内容亦各有侧重，旨在精准对接各方需求，构建有效的信息传递渠道。

- **面向消费者的画册：** 针对药品、食品、服装等行业，设计注重视觉吸引力和情感共鸣，通过精美的图片和引人入胜的文字，激发消费者的购买欲望和品牌认同感。
- **面向投资者的画册：** 如招商画册、投资手册等，内容重点展示企业的投资潜力、财务健康状况和未来发展前景，通过数据分析和案例展示吸引潜在投资者的兴趣和信心。
- **面向内部员工的画册：** 如公司画册、企业年报、员工手册等，旨在增强员工的归属感和自豪感，提升团队凝聚力。内容包括企业文化、发展愿景、员工福利和年度成就等。

7.1.3　宣传画册的页面构成

宣传画册的页面构成通常包括封面、封底、环衬页、扉页、目录页、章节页和内容页等。

- **封面：** 画册第一页，通常包括公司标志、画册标题，以及一些吸引眼球的图片或设计元素。封面的设计应突出画册的主题，吸引读者的注意力，如图7-3所示。
- **封底：** 画册的最后一页，通常包括公司地址、联系方式、社交媒体信息等，有时也会包括一些版权声明或其他补充信息。
- **环衬页：** 位于封面与扉页之间，起到过渡和保护内页的作用。可以是空白页，也可以包含品牌标志、标语或其他视觉元素，用于增强画册的整体设计感。
- **扉页：** 引导读者进入画册内容，强调画册主题。通常仅包含画册的标题，有时也会加上副标题或简短说明。
- **目录页：** 目录页列出画册的各章及其对应的页码，帮助读者快速找到他们感兴趣的内容，如图7-4所示。
- **章节页：** 章节页用于分隔不同的内容部分，通常包括章节标题和一些设计元素，以便于读者识别和导航。
- **内容页：** 内容页是画册的主体部分，详细介绍产品或服务、公司信息、案例研究、客户反馈等。内容页的设计和排版应当美观且易于阅读，通常包括图片、文字、图表等多种元素。

图 7-3

图 7-4

知识点拨

　　封二是封面的背面，封三是封底的背面。这两页通常也可以用来放置一些引导性的信息、公司简介或广告等。

7.2 宣传画册的设计规范

　　在设计宣传画册时，遵循一定的设计规范，可以设计出既美观又实用的宣传画册，有效传达品牌信息，吸引目标受众。

7.2.1 尺寸与格式

　　在宣传画册的设计规范中，尺寸与格式是至关重要的一部分。以下是关于尺寸与格式的详细规范。

1. 尺寸规范

　　宣传画册的尺寸应根据具体需求和目标受众来选择。以下是一些常见的画册尺寸及其适用场景。

- A4：210mm×285mm，适合绝大多数企业和场景。
- A5：210mm×140mm，小巧轻便，适合样本册等便于携带的宣传册。
- B4：260mm×185mm，比A4小一圈的宣传册尺寸。
- **大版高档画册**：370mm×250mm，高档大气，适合高档产品的宣传。
- **超大画册**：420mm×285mm，非常大气高端，适合楼书、珠宝、豪车等场景。
- **方形画册**：210mm×210mm、150mm×150mm，适合时尚、创意行业使用，能够给人留下深刻印象。

注意事项

除了以上的常规尺寸，还可以根据特定需求和创意设计，选择一些非标准尺寸，以突出独特性和吸引力，例如长条形、折叠式等创意尺寸。

2. 格式规范

在设计宣传画册时，需要特别注意以下几个格式方面的要求，以确保画册的视觉效果和印刷质量。

（1）出血

出血是指设计元素超出页面边缘的部分，用于防止裁切过程中出现白边。通常，出血的宽度为3～5mm，具体取决于印刷商的要求。

（2）页面距

页边距是页面边缘与实际内容之间的空白区域。建议的页边距为5～10mm，同时设置安全区域（比页边距再向内缩进2～3mm），以确保重要内容不被裁切。

（3）分辨率

对于打印输出，图像的分辨率应该至少为300dpi，以保证打印质量。矢量图形可以无限放大而不失真，因此在可用的情况下优先使用矢量图形。

（4）色彩模式

打印时应使用CMYK色彩模式，一般CMYK四色不得低于10%，以避免颜色过淡。如果有专色（Pantone色）的需求，应特别指定并创建专色层。

（5）文件格式

提交给印刷商的最终文件通常应该是PDF格式，在输出PDF时，确保包含出血和裁切标记。需确保所有使用的图像已嵌入，以避免打印时出现图像缺失问题；所有的字体都已转换为轮廓（或嵌入字体），以避免打印时出现字体替换问题。

7.2.2　印刷与材料

在设计宣传画册时，除了关注尺寸与格式外，印刷工艺和材料的选择同样重要。它们直接影响到画册的视觉效果、触感和耐用性。

1. 印刷工艺

- **胶印：** 适用于大批量印刷，色彩鲜艳，印刷精度高，适用于多色印刷和精细图案。
- **数码印刷：** 适用于小批量或个性化印刷，速度快，成本低，但色彩饱和度可能稍逊于胶印。
- **丝网印刷：** 适用于特殊材质和厚重油墨的印刷，如透明、金属、荧光或珠光油墨，具有独特的艺术效果。

2. 材料选择

根据画册的定位和预算选择合适的纸张类型，下面就封面与内页的纸张材料、克重选择以及表面处理方式进行介绍。

（1）封面纸张。

常用类型：铜版纸、哑粉纸以及特种纸。

- **铜版纸：** 表面光滑，色彩鲜艳，常用于高端画册的封面印刷。
- **哑粉纸：** 表面不反光，手感细腻，适合追求低调质感的画册封面。
- **特种纸：** 种类繁多，如珠光纸、皮纹纸等，具有独特的纹理和质感，常用于提升画册的档次和个性化。

一般选择200～300g的纸张，既保证厚实度又增强质感。可以选择覆膜（哑膜或亮膜）来保护纸张并增强耐用性，局部UV、烫金/烫银、压纹、模切等工艺则可以提升视觉效果和画册的档次。

（2）内页纸张

常用类型：铜版纸、哑粉纸以及双胶纸（书写纸）。

- **铜版纸：** 表面光滑，色彩还原度高，适合印刷色彩鲜艳的图片和文字。
- **哑粉纸：** 表面不反光，适合长时间阅读，常用于印刷文字较多的内页。
- **双胶纸（书写纸）：** 质地柔软，吸墨性好，适合印刷文字或图文混合的内容。

一般选择128～200g的纸张，这个范围的克重既能保证适中的厚度和手感，又能避免过厚导致的翻阅不便。通常不需要覆膜，但可以进行局部UV处理来突出重点内容。

7.2.3 装订方式

不同的装订方式适用于不同的页数范围和用途，下面是一些常见的装订方式及其适用的页数范围。

- **骑马钉：** 骑马钉是将多张纸对折后用金属钉固定在中间的折缝处。适合装订8～64页的画册，成本较低，制作速度快，价格经济，便于快速更新内容，如图7-5所示。
- **无线胶装（或胶装）：** 无线胶装（或胶装）是使用黏合剂将书脊部位的页码固定在一起，然后加上封面。适用于页数较多的画册，如产品目录、报告、手册等，可以达到类似书籍的效果。
- **锁线胶装：** 锁线胶装是用线将各页穿在一起，然后用胶水将印品的各页固定在书脊上的一种装订方式。没有固定限制，但通常用于页数较多的情况，例如艺术画册、企业年报等。
- **线圈装：** 用塑料或金属线圈将打孔的纸张装订在一起。翻页方便，能完全摊平，适合手册或工作簿。一般适用于20～200页，具体取决于线圈的大小。
- **折页：** 折页是通过折叠纸张形成连续的折痕，形成类似于手风琴的结构，如图7-6所示。适用于小型宣传资料，如旅游指南、活动传单等，结构紧凑，携带方便。一般不超过16页，常见的是4、8、12页。

图 7-5

图 7-6

注意事项

骑马钉和锁线胶订这两种装订方式通常要求P数是4的整倍数，因此常见的宣传册P数有8P、16P、20P、24P、28P、32P等。

7.3 案例实战：品牌宣传画册制作

本章案例实战将基于提供的素材，为kk Bakery烘焙店制作品牌宣传画册，以展现店铺的专业技艺、温馨氛围以及独一无二的私人定制服务。核心设计理念围绕婚礼主题蛋糕展开，通过精心挑选的图片、言简意赅的文字以及富有创意的布局，为顾客呈现出一幅幅浪漫且唯美的婚礼画卷，让顾客在欣赏画册的同时，深刻感受到kk Bakery烘焙店对于婚礼蛋糕艺术的热爱与匠心独运，如图7-7所示。

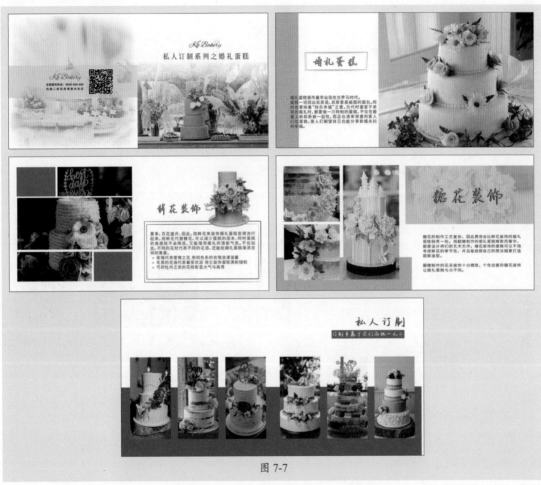

图 7-7

宣传画册的封面选用一张精美的婚礼蛋糕应用场景图片作为背景，以体现画册的婚礼主题。使用渐变隐现效果处理背景图片，使其更加柔和，不抢夺主题内容。封底同样选用与婚礼主题相关的照片作为背景，与封面保持风格统一。内页主色调采用绿色和咖色，营造出一种自然、复古的氛围，与婚礼主题相契合。

1. 制作画册封面与封底部分

本节将制作画册封面与封底部分，涉及的知识点有新建文档、参考线的创建、置入素材、自由变换、文字的设置与添加、不透明度的调整、矩形的绘制、图层蒙版的添加以及渐变填充等。

步骤 01 在Illustrator中新建宽为420mm、高为210mm的文档，设置出血为3mm，如图7-8所示。

步骤 02 按Ctrl+R组合键显示标尺，创建垂直参考线，选中后单击"水平居中对齐"按钮，效果如图7-9所示。

图 7-8　　　　　　　　　　　　　　　　图 7-9

步骤 03 分别在10mm、200mm、220mm、410mm处创建垂直参考线，在10mm、200mm处创建水平参考线，如图7-10所示。在"属性"面板中单击▦按钮锁定参考线。

步骤 04 置入素材并调整显示，效果如图7-11所示。

图 7-10　　　　　　　　　　　　　　　　图 7-11

步骤 05 选择"矩形工具"绘制矩形，如图7-12所示。

步骤 06 按Ctrl+A组合键全选，右击，在弹出的快捷菜单中选择"建立剪切蒙版"选项，如图7-13所示。

图 7-12　　　　　　　　　　　　　　　　图 7-13

步骤 07 双击进入隔离模式，调整显示范围，如图7-14所示。

步骤 08 选择"矩形工具"绘制矩形并填充白色，如图7-15所示。

图 7-14 图 7-15

步骤 09 选择"渐变工具"，在"渐变"面板中设置参数，如图7-16所示。

步骤 10 按Ctrl+A组合键全选，按Ctrl+2组合键锁定，如图7-17所示。

图 7-16 图 7-17

步骤 11 选择"文字工具"输入文字，在"字符"面板中设置参数，如图7-18所示。

步骤 12 设置文字颜色（#7c6747），调整至合适位置，如图7-19所示。

图 7-18 图 7-19

步骤 13 置入素材LOGO，调整大小和位置，如图7-20所示。

步骤 14 置入素材后调整显示，如图7-21所示。

图 7-20

图 7-21

步骤 **15** 选择"矩形工具"绘制矩形，创建剪切蒙版，效果如图7-22所示。

步骤 **16** 执行"效果"|"风格化"|"羽化"命令，在"羽化"对话框中设置"半径"为35mm，如图7-23所示。

图 7-22

图 7-23

步骤 **17** 在控制栏中调整"不透明度"为50%，效果如图7-24所示。

步骤 **18** 选择"矩形工具"绘制矩形并设置填充颜色（#f0e1c5），借助参考线使其居中对齐，如图7-25所示。

图 7-24

图 7-25

步骤 **19** 在控制栏中调整"不透明度"为60%，效果如图7-26所示。

步骤 **20** 置入素材并调整显示，如图7-27所示。

AIGC平面广告设计与制作标准教程（全彩微课版）

图 7-26 图 7-27

步骤 **21** 按住Alt键移动复制LOGO，移动至二维码左侧，调整图层顺序，如图7-28所示。

步骤 **22** 选择"横排文字工具"输入文字，在"字符"面板中设置参数，如图7-29所示。

图 7-28 图 7-29

步骤 **23** 效果如图7-30所示。

步骤 **24** 按住Alt键移动复制文字，更改文字内容，将字间距设置为350，效果如图7-31所示。

图 7-30 图 7-31

2. 制作画册内页

本节将制作画册的内页部分，涉及的知识点有置入素材、自由变换、文字的设置与添加、不透明度的调整、矩形的绘制、图层蒙版的添加以及渐变填充等。

步骤 **01** 解锁全部图层，使用"画板工具"按住Alt键移动复制，如图7-32所示。

图 7-32 图 7-33

步骤 03 置入素材图像并调整显示，如图7-34所示。

步骤 04 选择"矩形工具"绘制矩形，加选素材建立剪切蒙版，调整后效果如图7-35所示。

图 7-34 图 7-35

步骤 05 选择"矩形工具"绘制矩形，填充颜色（#c4c7c0），效果如图7-36所示。

步骤 06 选择"文字工具"输入文字，在"字符"面板中设置参数，如图7-37所示。

图 7-36 图 7-37

步骤 07 更改填充颜色（#9aad8b），如图7-38所示。

步骤 08 按住Alt键移动复制，更改底部文字的颜色（#2d3a1c），如图7-39所示。

| 图 7-38 | 图 7-39 |

步骤 09 选择"矩形工具"绘制矩形,切换填色和描边,将描边设置为2pt,设置变量宽度配置文件为"宽度配饰文件2",效果如图7-40所示。

步骤 10 按Ctrl+C组合键复制,按Ctrl+F组合键原位粘贴,调整宽度和高度,选择内部的矩形,设置为垂直翻转,效果如图7-41所示。

| 图 7-40 | 图 7-41 |

步骤 11 选择"横排文字工具"拖动绘制文本框,输入文字,并在"字符"面板中设置参数,如图7-42所示。

步骤 12 效果如图7-43所示。

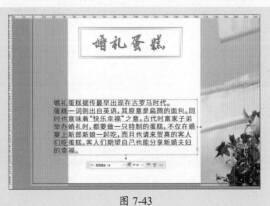

| 图 7-42 | 图 7-43 |

步骤 13 在"段落"面板中设置参数,如图7-44所示。

步骤 14 更改字体颜色（#2d3a1c），效果如图7-45所示。

图 7-44 图 7-45

步骤 15 使用"画板工具"按住Alt键移动复制，如图7-46所示。

步骤 16 删除复制画板中的部分素材，效果如图7-47所示。

图 7-46 图 7-47

步骤 17 将矩形移动至右侧，调整高度和宽度（描边为2pt），更改文字的内容和摆放位置，如图7-48所示。

步骤 18 更改矩形和文字颜色（#5b411f、#5c4220、#ccb18d），效果如图7-49所示。

图 7-48 图 7-49

步骤 19 选择后三行文字，在"属性"面板中添加"项目符号"，单击"更多选项"按钮，在"项目符号和编号"对话框中设置参数，如图7-50所示。

步骤 20 应用效果如图7-51所示。

图 7-50

图 7-51

步骤 21 在Photoshop中打开素材文件，如图7-52所示。

步骤 22 使用工具抠除背景，并存储为PNG格式文档，如图7-53所示。

图 7-52

图 7-53

步骤 23 回到InDesign，将素材文件置入文档中，调整大小，如图7-54所示。

步骤 24 选择"矩形工具"绘制多个矩形并填充颜色（#8d7559），如图7-55所示。

图 7-54

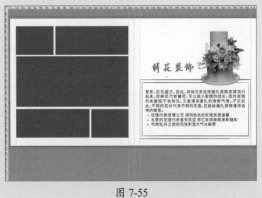

图 7-55

第 7 章　产品宣传画册设计

183

步骤 25 按住Shift键选择多个矩形，右击，在弹出的快捷菜单中选择"建立复合路径"选项，如图7-56所示。

步骤 26 置入素材，调整显示与图层顺序，如图7-57所示。

图 7-56　　　　　　　　　　　　　　　图 7-57

步骤 27 加选复合路径建立剪切蒙版，调整后效果如图7-58所示。

步骤 28 使用"画板工具"按住Alt键移动复制，如图7-59所示。

图 7-58　　　　　　　　　　　　　　　图 7-59

步骤 29 删除复制画板中的部分素材，效果如图7-60所示。

步骤 30 置入多个素材，并通过绘制矩形建立剪切蒙版调整显示，效果如图7-61所示。

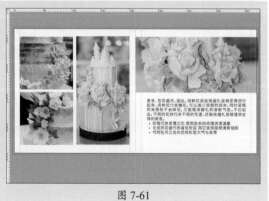

图 7-60　　　　　　　　　　　　　　　图 7-61

步骤 31 调整右上角图像的"不透明度"为50%，效果如图7-62所示。

步骤 32 选择"矩形工具"绘制和图像等大的矩形填充颜色（#c4c7c0），设置"不透明度"为50%，加选图像置于底层，效果如图7-63所示。

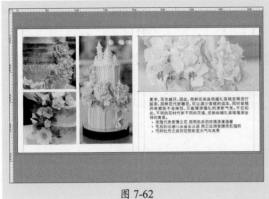
图 7-62

图 7-63

步骤 33 更改文字的颜色与内容，效果如图7-64所示。

步骤 34 选择"矩形工具"绘制矩形，移动至左下角后置于底层，效果如图7-65所示。

图 7-64

图 7-65

步骤 35 使用"画板工具"按住Alt键移动复制，如图7-66所示。

步骤 36 删除复制画板中的部分素材，如图7-67所示。

图 7-66

图 7-67

步骤 37 更改矩形的颜色与大小，如图7-68所示。

步骤 38 调整图像的大小，按住Alt键移动复制，按Ctrl+D组合键连续复制，如图7-69所示。

图 7-68

图 7-69

步骤 39 分别替换链接并调整显示，如图7-70所示。

步骤 40 更改文字部分的内容，并添加新的文字内容，如图7-71所示。

图 7-70

图 7-71

至此，完成品牌宣传画册的制作。

 新手答疑

1. Q: 如何确定产品宣传画册的整体风格?

A: 需要了解宣传画册的目标受众和品牌定位。考虑产品的特性、目标市场以及品牌形象,
选择与之相符的整体风格。例如,产品是高端时尚的,那么可以选择现代简约的风格;
如果是传统工艺品,那么可以选择复古或民族风格。

2. Q: 如何选择合适的字体与颜色?

A: 选择与画册风格和内容相符的字体。例如,如果画册风格现代简约,可以选择简洁明了
的字体;如果画册风格复古,可以选择具有复古感的字体。同时,注意字体的可读性和
易识别性,确保读者能够轻松阅读。在选择颜色时,可以选择与品牌形象和产品特性相
符的颜色。可以考虑使用品牌的标准色或类似的色调。同时,注意颜色的搭配和对比,
确保整体效果的和谐统一。

3. Q: 在设计过程中,如何平衡文字和图片的使用?

A: 文字和图片在产品宣传画册中都扮演着重要的角色。一般图片应该占据更大的视觉空
间,以吸引读者的注意力。文字则应该简洁明了,突出产品的核心卖点和品牌信息。在
设计中,要确保文字和图片的搭配和谐,不要过于拥挤或空旷。

4. Q: 宣传画册的常见页数?

A: 宣传画册的常见页数可以根据不同的设计需求、企业规模、产品种类等因素而有所变
化。8页适用于小型企业或产品种类较少的公司,能够突出宣传自己的公司以及产品;
24~32页适用于大多数企业,尤其是需要展示较多产品、服务或公司信息的公司。
80~120页适用于内容非常丰富的大型企业或集团,例如需要展示公司发展历程、荣誉
等方面的内容。

5. Q: 如何确保画册的印刷质量?

A: 印刷质量是产品宣传画册的重要组成部分。在选择印刷厂时,要注意其印刷设备、技术
水平和质量控制体系。在印刷前,要仔细校对画册内容和版面设计,确保无误。在印刷
过程中,要密切关注印刷质量,及时调整印刷参数和检查印刷效果。在印刷完成后,要
进行质量检查和验收,确保画册的印刷质量符合要求。

AIGC
智能设计

第8章
数字媒体广告设计

内容导读　　数字媒体广告在现代营销中扮演着至关重要的角色。本章将引导读者认识数字媒体广告设计，包括其特点、类型以及投放方式，接着，将深入探讨数字媒体的设计规范。最后，通过设计七夕开屏广告的制作，巩固所学知识，提升设计技能。

效果展示

背景的制作　　　　　　　　　主题文字的添加　　　　　　　　其他元素的制作

8.1 认识数字媒体广告

数字媒体广告是指在各种数字平台或媒体上创建和实施的广告内容，以吸引目标受众并实现特定的营销目标。这些平台和媒体包括但不限于网站、社交媒体、移动应用、搜索引擎、电子邮件和视频平台，如图8-1所示。

图 8-1

8.1.1 数字媒体广告的特点

数字媒体广告具有一些独特的特点，这些特点使其在数字环境中能够更有效地吸引受众、传达信息和促进行动。

1. 互动性

数字媒体广告通过点击、滑动、填写表单等交互形式，打破了传统广告的单向传播模式，有效提高了用户的参与度和广告效果。广告能够实时收集用户反馈和数据，助力广告主优化广告策略。

2. 精准定位与个性化

借助大数据分析和用户行为追踪，数字媒体广告能够实现高度精准的目标受众定位，并根据用户的地理位置、兴趣、行为、购买历史等信息，定制个性化的广告内容，从而显著提升广告的转化率和效果。

3. 创意与创新

数字媒体广告充分利用AR（增强现实）、VR（虚拟现实）、AI（人工智能）等前沿技术，创造独特的广告体验。通过创新的设计和创意，吸引用户眼球，增强广告的记忆点。

4. 跨平台兼容

数字媒体广告可以覆盖多个平台，包括社交媒体、搜索引擎、移动应用、视频网站等。广

告主可以在不同平台上进行广告整合，实现统一的品牌形象和宣传效果。

5. 社交分享

鼓励用户分享广告内容到社交媒体，增加广告的传播范围和影响力。利用用户生成的内容，如评论、图片、视频增强广告的真实性和吸引力。

6. 全球化传播

数字媒体广告具有全球化的传播能力，可以覆盖全球范围内的目标受众，为广告主提供更广阔的市场空间和更多的商业机会。

8.1.2 数字媒体广告的类型

数字媒体广告有多种类型，每种类型都有其独特的特点和用途。以下是一些主要的数字媒体广告类型。

1. 展示广告

展示广告包括在网站、新闻页面等网络平台上展示的横幅广告、弹窗广告、侧边栏广告等，如图8-2所示。可以展示品牌信息、产品图片等，覆盖广泛的目标受众，适用于广泛的品牌曝光和产品推广。

图 8-2

2. 社交媒体广告

在社交媒体平台，如微博、微信、QQ等上投放的广告，由于用户基数大，互动性强，能够结合用户兴趣和行为数据进行精准投放，并鼓励用户分享和互动。适用于品牌互动、社区参与和用户生成内容的推广，能够鼓励用户分享和互动。

3. 搜索引擎广告

通过搜索引擎平台，如搜狐、百度投放的广告，主要形式为关键词广告，如图8-3所示。基于用户搜索意图，精准度高。适用于需要迅速提升品牌曝光度和流量的企业，特别是那些依赖搜索引擎流量的业务。

图 8-3

4. 视频广告

在视频内容中或前后播放的广告，包括前贴片、中插、后贴片广告，如图8-4所示，以及在抖音、今日头条等平台上的短视频广告。具有视觉冲击力，能够吸引用户注意力，同时支持跳过选项，提高用户体验。适用于品牌故事讲述和高影响力的产品展示，能够增强品牌记忆。

图 8-4

5. 原生广告

原生广告是与平台内容形式相融合的广告，如社交媒体信息流广告、新闻网站推荐文章等。原生广告用户接受度高，广告效果自然。适用于希望提供与平台内容相似体验的广告主，能够减少用户反感，提高广告效果。

6. 移动广告

在智能手机、平板计算机等移动设备上展示的广告为移动广告，包括应用内广告、移动搜索广告等，能够随时随地触达用户。适用于需要高互动性和地理位置精准投放的广告主，便于用户直接参与。

7. 互动广告

互动广告是通过用户参与和交互来展示的广告形式，如游戏广告、轮播图广告、3D广告

等。吸引用户注意力，增强用户参与感。适用于需要提高广告记忆度和转化率的广告主，特别是那些希望通过互动来提升用户体验的品牌。

8. CTV广告

CTV广告是在联网电视上投放的广告，包括智能电视、流媒体设备等，如图8-5所示。结合了传统电视广告的覆盖广度和数字广告的精准投放能力。适用于希望在高清、大屏环境中进行品牌传播的广告主，能够实现更高效的品牌传播。

图 8-5

知识点拨

流媒体设备是指能够支持流媒体技术，实现网络上实时传输和播放媒体内容的设备。大致可分为计算机、智能手机和平板电脑、流媒体机顶盒、游戏机等。

▌8.1.3 数字媒体广告的投放方式

数字媒体广告的投放方式可以根据不同的平台、目标和策略进行多样化的选择。以下是一些主要的投放方式及其特点。

1. 基于平台投放

- **搜索引擎平台：** 如百度、搜狗等，主要投放形式为关键词广告，根据用户的搜索意图展示广告，实现精准投放。
- **社交媒体平台：** 如微博、微信、抖音等，利用用户基数大、互动性强的特点，结合用户兴趣和行为数据进行精准投放。
- **视频平台：** 如优酷、爱奇艺、腾讯视频等，通过视频内容中或前后的广告位进行投放，形式多样，包括前贴片、中插、后贴片广告等。
- **新闻资讯平台：** 如今日头条、腾讯新闻等，利用信息流广告形式，将广告自然地融入用户浏览的内容中。

2. 基于定向投放

- **兴趣定向：** 根据用户的浏览行为、搜索历史和兴趣爱好等数据，将广告精准地投放到与产品或服务相关的潜在客户面前。

- **行为定向：** 通过分析用户在互联网上的行为，如点击、浏览、购买等，识别用户的兴趣和需求，进行精准投放。
- **位置定向：** 利用用户的地理位置数据，将广告投放到特定区域，适用于本地企业或需要在特定地区推广产品或服务的企业。
- **设备定向：** 根据用户的设备类型和设备特性（如操作系统、屏幕分辨率等），投放适合该设备的广告，提高广告的可见性和点击率。

3. 基于计费方式投放

- **按展示付费（CPM）：** 广告主根据广告被展示的次数付费，适用于提高品牌曝光度的广告。
- **按点击付费（CPC）：** 广告主根据广告被点击的次数付费，更关注广告的点击率和转化率。
- **按行为付费（CPA）：** 当用户对广告作出特定的行为（如填写问卷、注册游戏等）时，广告主付费，这种方式更注重广告的实际效果。
- **按销售付费（CPS）：** 当用户对投放的产品消费时，广告主按一定比例向媒体支付费用，这种方式直接关联到销售结果。

除此之外，还可以通过原生广告、移动广告以及互动广告的形式进行投放。通过这些多样化的投放方式，广告主可以根据自身需求和目标，选择最合适的策略，达到最佳的广告效果。

8.2 数字媒体广告的设计规范

数字媒体广告的设计规范是一个综合体系，涉及视觉设计、文案撰写以及遵守各平台的具体规范等多个维度。

8.2.1 视觉设计

在数字媒体广告的设计中，视觉设计是一个关键因素，因为它直接影响广告的吸引力和用户的参与度。以下是几个重要的设计原则。

- **品牌一致性：** 确保广告的视觉风格与品牌整体形象一致，包括颜色、字体和图像风格等方面的协调，以增强品牌识别度和信任感。
- **清晰简洁：** 广告的视觉设计应简洁明了，避免过于复杂的图像和过多的文字，这样可以确保顾客在短时间内快速理解广告内容。
- **高质量图像：** 使用高分辨率和专业设备拍摄的图片或图形，避免使用模糊或低质量的图像。这不仅能提升广告的专业性，还能增强视觉吸引力。
- **布局和构图：** 利用大小、颜色和位置等设计元素，创建清晰的视觉层次，突出重点信息。合理使用留白，避免视觉拥挤，提升整体设计的清晰度和美感。保持色彩的一致性，避免使用过多不同的颜色，以确保视觉上的和谐和统一。
- **互动元素：** 设计明确的行动号召按钮（CTA），使用醒目的颜色和位置，鼓励用户点击。利用平台提供的互动功能，如投票、问答、滑动条等，增加用户参与度。互动元素能够增强用户的参与感，提升广告的互动性和效果。

8.2.2 文案撰写

在数字媒体广告的设计中，文案撰写至关重要，因为它直接影响广告的吸引力和效果。以下是一些撰写社交媒体广告文案的规范和技巧。

- **明确目标受众：**在撰写文案之前，应明确广告的目标受众群体。了解他们的兴趣、需求、年龄、性别等特征，以便编写更符合他们口味的文案。
- **简洁明了：**文案应简洁明了，避免冗长和复杂的句子结构。尽量使用短句和简洁的词汇，确保顾客在短时间内能够快速理解广告的核心信息。
- **突出卖点：**文案中应突出产品或服务的核心卖点，明确告诉用户为什么选择你的产品或服务。
- **情感共鸣：**利用情感化的语言与目标受众建立情感联系，提高广告的吸引力和共鸣度。
- **号召性用语（CTA）：**明确的行动号召，如"立即购买""了解更多"，可以有效引导顾客进行下一步操作。
- **遵守规范：**文案需要遵守社交媒体平台的广告规范，不得包含违规内容或误导性信息。

8.2.3 平台规范

在设计数字媒体广告时，不同平台有各自的规范和要求。以微信和微博平台为例，介绍具体的广告设计规范。

1. 微信

微信广告主要包括朋友圈广告、公众号广告、小程序广告等类型，每种类型的展示形式和规范各异，如图8-6～图8-8所示。下面就朋友圈和公众号广告进行介绍。

图 8-6　　　　　　　　　　图 8-7　　　　　　　　　　图 8-8

（1）朋友圈广告

- **图文广告：** 支持单图或多图形式，图片要求高清，数量和尺寸根据广告类型有所不同，常见的为800×800像素，支持JPEG、PNG格式，文件大小不超过2MB。
- **视频广告：** 视频时长一般不超过15s，建议分辨率为720P以上，需上传封面图，确保视频在未播放时也能吸引用户。
- **文本链式广告：** 标题+描述形式，标题不超过40个字符，描述不超过80个字符。
- **格式要求：** 遵守微信朋友圈广告内容规范，避免使用极限词汇、诱导分享等违规内容。

（2）公众号广告

公众号广告位于文章底部或文中，需与公众号内容匹配，不打断阅读体验。

- **图片尺寸：** 对于公众号广告，图片尺寸建议遵循最新的平台规范。常见的尺寸为640×320像素，文件大小限制通常是2MB以内，支持JPEG、PNG格式。
- **视频广告：** 公众号视频广告建议时长为6～15s，视频格式为MP4，分辨率建议为720P或1080P，文件大小不超过2MB。
- **文字限制：** 广告文案应简洁，公众号广告的文字描述通常建议不超过特定字符数，但100个字可能过于局限，具体限制应参照微信广告平台的实时要求。
- **文章内嵌广告：** 可以在公众号文章中嵌入广告，图片尺寸通常为640×320像素，但具体尺寸可能因广告位置和样式而异。

注意事项

以上优化调整是基于微信官方广告规范的一般性建议，并且这些规范可能会随着微信平台的更新而发生变化。因此，在实际操作之前，建议广告主参考微信官方最新的广告规范和要求。

2. 微博

微博广告主要包括开屏广告、粉丝通广告、微博故事广告、视频贴片广告等多种形式，每种类型的展示特点和规范都有所差异，如图8-9～图8-11所示。下面就开屏广告和视频贴片广告进行介绍。

图 8-9 图 8-10 图 8-11

（1）开屏广告

开屏广告在用户打开微博应用时，全屏展示广告内容，覆盖整个屏幕，视觉冲击力强。通常展示时间为3～5s，之后自动跳转到微博首页，用户也可以选择手动跳过。

- **尺寸**：1080×1920像素，在多数设备上的适配性。
- **文件格式**：支持JPEG、PNG格式，不超过2MB；GIF以及MP4（视频）格式，不超过5MB。
- **时长**：视频广告时长一般为3～5s。
- **品牌标识**：确保品牌标识清晰可见，通常放置在广告的显眼位置。
- **行动号召（CTA）**：可以添加明确的CTA按钮，如"了解更多""立即购买"等，鼓励用户点击。
- **加载速度**：确保广告文件加载速度快，避免因加载过慢影响用户体验。

（2）视频贴片广告

视频贴片广告是指在微博内嵌或推荐的视频内容前后或中间插入的广告，这种广告形式紧贴视频内容，适合深度结合视频场景进行品牌推广。

- **尺寸**：1080×1920像素。
- **文件大小**：根据时长和平台要求，一般不超过10MB。
- **时长**：前贴片广告一般为5～15s，中贴片和后贴片广告可以稍长，但通常不超过30s。
- **音频**：确保音频清晰，音量适中，避免突然的音量变化影响用户体验。
- **品牌标识**：在视频的开头或结尾展示品牌标识，确保用户能够记住品牌。
- **行动号召（CTA）**：在视频结尾添加明确的CTA，如"点击了解更多""立即购买"等，增加用户互动。

8.3 案例实战：七夕开屏广告制作

本章案例实战将基于提供的素材，为嗨购国际的七夕活动制作开屏广告。本开屏广告旨在为嗨购国际的七夕活动造势，通过浪漫和促销的氛围吸引用户点击并参与活动，提升品牌曝光度和用户参与度，如图8-12所示。

海报整体选择温馨浪漫，与七夕节氛围契合的粉色为主色调。渐变的背景效果有一种流动感和空间感，为海报增添了一份活泼和动感的氛围。文字方面明确告诉了消费者优惠力度。CTA按钮文字位于广告底部两侧，引导用户进行下一步操作。同时，还在海报的顶部添加了微博标志和品牌标志，进一步提升品牌的权威性和可信度。

图 8-12

AIGC平面广告设计与制作标准教程（全彩微课版）

1. 制作海报背景部分

本节将制作海报背景部分，涉及的知识点有新建文档、油漆桶工具、滤镜的应用、图层混合模式的更改以及调整图层的添加等。

步骤 01 在Photoshop中新建宽为1080像素、高为1920像素的文档，如图8-13所示。

步骤 02 设置前景色为黑色，选择"油漆桶工具"单击填充背景，如图8-14所示。

步骤 03 将前景色切换为白色，选择"画笔工具"，在控制栏中设置参数，如图8-15所示。

图 8-13

图 8-14

图 8-15

步骤 04 在"背景"图层上单击3次，如图8-16所示。

步骤 05 在"图层"面板中新建透明图层，如图8-17所示。

步骤 06 执行"滤镜"|"渲染"|"云彩"命令，效果如图8-18所示。

图 8-16

图 8-17

图 8-18

步骤 07 调整填充"不透明度"为30%，如图8-19所示。

步骤 08 按住Shift键加选图层背景，按Ctrl+E组合键合并图层，如图8-20所示。

步骤 09 执行"滤镜"|"像素化"|"晶格化"命令，在弹出的"晶格化"对话框中设置单元格数为120，应用效果如图8-21所示。

图 8-19 图 8-20 图 8-21

步骤 10 执行"滤镜"|"杂色"|"中间值"命令，在弹出的"中间值"对话框中设置参数，如图8-22所示。应用效果如图8-23所示。

图 8-22 图 8-23

步骤 11 执行"图像"|"调整"|"色调分离"命令，在弹出的"色调分离"对话框中设置参数，如图8-24所示。

图 8-24

步骤 12 按Ctrl+J组合键复制图层，执行"滤镜"|"风格化"|"查找边缘"命令，效果如图8-25所示。

步骤 13 更改图层的混合模式为"线性加深"，调整"不透明度"为50%，如图8-26所示。

步骤 14 按住Shift键加选图层背景，按Ctrl+E组合键合并图层，如图8-27所示。

图 8-25　　　　　　　　　图 8-26　　　　　　　　　图 8-27

步骤 15 在"图层"面板中单击◉按钮，在弹出的菜单中选择"渐变映射"选项，添加调整图层，如图8-28所示。

步骤 16 在"属性"面板中单击渐变条，在弹出的"渐变编辑器"对话框中设置参数（#ffefef、#fed5d2、#fea29c），如图8-29所示。

步骤 17 按住Shift键加选图层背景，按Ctrl+E组合键合并图层，效果如图8-30所示。

图 8-28　　　　　　　　　图 8-29　　　　　　　　　图 8-30

步骤 18 按Ctrl+J组合键复制图层，执行"滤镜"|"模糊"|"径向模糊"命令，在"径向模糊"对话框中设置参数，如图8-31所示。

步骤 19 按Ctrl+T组合键自由变换对象，按住Shift键加选图层背景，按Ctrl+E组合键合并图层，效果如图8-32所示。

图 8-31 图 8-32

2. 制作海报文字部分

本节将制作海报文字部分，涉及的知识点有图像的抠取、文字的创建、图层样式的添加以及矩形的绘制等。

步骤 01 打开素材（由AIGC工具生成）文档，如图8-33所示。

步骤 02 使用钢笔工具、橡皮擦工具、魔棒工具等抠取主体，删除背景，如图8-34所示。

图 8-33 图 8-34

步骤 03 使用"多边形套索工具"，沿右下角高跟鞋边缘绘制选区并删除选区，如图8-35所示。

步骤 04 将该素材移动至原文档中，调整显示，如图8-36所示。

图 8-35

图 8-36

步骤 05 选择"横排文字工具"输入文字,在"字符"面板中设置参数(#e73a3a),如图8-37所示。

步骤 06 调整显示,效果如图8-38所示。

图 8-37

图 8-38

步骤 07 双击文字图层,在弹出的"图层样式"对话框中勾选"描边"复选框,设置参数,如图8-39所示。

步骤 08 勾选"投影"复选框后设置参数(#951321),如图8-40所示。

图 8-39

图 8-40

步骤 09 应用效果如图8-41所示。

步骤 10 继续输入文字,在"字符"面板中设置参数(#f43f3f),如图8-42所示。

步骤 11 调整显示,使文字居中对齐,效果如图8-43所示。

图 8-41

图 8-42

图 8-43

步骤 12 选择"矩形工具"绘制全圆角矩形并填充颜色(#221815),调整"不透明度"为60%,移动至右下角,如图8-44所示。

步骤 13 选择"横排文字工具"输入文字,在"字符"面板中设置参数,如图8-45所示。

步骤 14 加选矩形,调整为垂直、水平居中对齐,效果如图8-46所示。

步骤 15 按住Alt键移动复制矩形,更改大小,如图8-47所示。

图 8-44

图 8-45　　　　　　　　　　　　　　　　　　图 8-46

图 8-47

步骤 16 双击该图层，在弹出的"图层样式"对话框中勾选"描边"复选框，设置参数（#d5d5d5），如图8-48所示。

步骤 17 按Ctrl+J组合键复制矩形，选择下方图层，删除图层样式效果，如图8-49所示。

图 8-48

图 8-49

步骤 18 更改矩形的颜色（#2e2828），效果如图8-50所示。

步骤 19 选择"横排文字工具"输入文字，在"字符"面板中设置参数，如图8-51所示。

步骤 20 居中显示，效果如图8-52所示。

步骤 21 继续输入">"，将其转换为形状，如图8-53所示。

步骤 22 按Ctrl+T组合键自由变化，按住Shift键上下拉伸，加选文字图层，设置为居中对齐，效果如图8-54所示。

步骤 23 选择购物车所在的图层，添加图层蒙版后使用"渐变工具"调整显示，效果如图8-55所示。

图 8-50

图 8-51

图 8-52

图 8-53

图 8-54

图 8-55

步骤 24 选择"横排文字工具"输入文字"广告"，将字号更改为20，字体颜色设置为黑色、"不透明度"为60%，效果如图8-56所示。

步骤 25 按Ctrl+T组合键自由变化，按住Shift键上下推拉，加选文字图层，设置为居中对齐，效果如图8-57所示。

至此，完成开屏广告的制作。

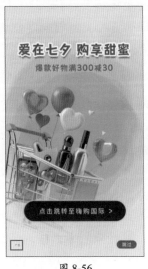

图 8-56

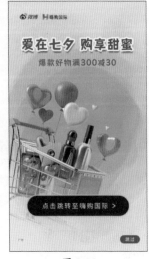

图 8-57

1. Q: 数字媒体广告与传统媒体广告的主要区别是什么?

 A: 数字媒体广告主要利用互联网和移动设备作为传播媒介,具有交互性、可追踪性和实时更新的特点。而传统媒体广告,如电视、广播、报纸等,其传播方式较为固定,交互性较低,且难以实时追踪效果。

2. Q: 如何开始设计数字媒体广告?

 A: 设计数字媒体广告是一个系统性过程,涉及多个环节和步骤,具体如下:学习数字媒体基础知识、明确广告目标、分析目标受众、收集灵感、构思创意、设计广告素材、学习平台工具、测试与优化等。

3. Q: 如何选择合适的数字媒体广告平台?

 A: 选择数字媒体广告平台时,要考虑平台的用户规模、用户特点、广告形式和投放成本等因素。同时,也要关注平台的广告效果和口碑,选择有良好信誉和高效服务的平台。

4. Q: 常见的设计错误有哪些?

 A: 过度设计,广告信息过多,导致用户无法聚焦。广告设计风格与品牌形象不一致。缺乏明确的CTA,导致用户不知道下一步该做什么。不考虑用户体验,广告在不同设备上显示效果不佳。

5. Q: 如何处理版权和法律问题?

 A: 确保使用的图像、字体、音乐等素材具有合法的使用权。熟悉所在地区的广告法规,避免违规。

6. Q: 如何提高数字媒体广告的效果?

 A: 提高数字媒体广告效果的关键在于精准定位受众、优化广告内容和形式、提高广告的互动性和用户体验。此外,定期分析广告数据,根据数据反馈调整广告策略也非常重要。

7. Q: 如何评估数字媒体广告的效果?

 A: 评估数字媒体广告的效果时,可以关注广告的点击率、转化率、曝光量、互动率等指标。同时,也要结合广告的目标和预算,综合考虑广告的性价比和效果。

AIGC
智能设计

第9章
AIGC 与平面广告设计

内容导读

AIGC（人工智能生成内容）在平面广告设计中的应用正在快速扩展，革新了传统设计流程，提供了更高效、更具创意的解决方案。本章将介绍AIGC的特点和应用范围，深入探讨其在平面广告中的具体应用，包括创意生成、素材创作和编辑优化。最后，将结合AIGC工具和Photoshop软件制作一张公益海报，以巩固所学知识并提升设计技能。

效果展示

生成素材

扩展素材

主题设计

AIGC（Artificial Intelligence Generated Content，人工智能生成内容）是人工智能领域的一个重要分支，它利用先进的算法和模型，自动生成具有一定创意和质量的内容，包括但不限于文本、图像、音频、视频等。

9.1.1 AIGC的特点

AIGC的特点主要体现在以下几方面。

- **高效性：** 利用大数据和云计算等技术，AIGC可以快速处理海量的信息，并生成高质量的内容，满足大量用户的内容需求，如新闻报道、社交媒体的内容生成等。
- **自动化：** 通过训练好的算法模型，AIGC可以自动分析数据、提取信息并生成符合要求的内容，无须人工干预，极大地提高内容生产的效率，降低人力成本。
- **多样性：** AIGC能够生成多种类型的内容，涵盖从文本到多媒体的广泛领域。可以根据不同需求生成不同风格和格式的内容。
- **个性化：** AIGC可以根据用户的偏好和需求，生成个性化的内容。通过对用户数据的分析，AIGC能够理解用户的兴趣、习惯和行为模式，从而生成更符合用户口味的内容。
- **创意性：** 虽然人工智能生成的内容基于已有的数据和模型，但它能够通过组合和变换已有信息，产生新的创意和想法，例如，AI生成的艺术作品、音乐作品、文学作品等。
- **可控性：** AIGC的生成过程可以通过设置参数和规则进行控制，从而确保生成内容符合特定的标准和要求，例如，内容的风格、语调、长度等都可以进行调节。
- **成本效益：** 相比传统的内容生产方式，AIGC具有更低的成本和更高的效益。它无须投入大量的人力资源，可以显著降低内容生产的成本。
- **持续改进：** 通过不断学习和优化算法模型，AIGC能够持续提升其生成内容的质量和准确性，保持竞争优势并适应不断变化的市场需求。

| 注意事项 |

AIGC的应用也带来了诸多伦理和法律问题，如版权、隐私、内容真实性等。这些问题需要在技术发展和应用过程中加以重视和解决。

9.1.2 AIGC的应用范围

AIGC的应用范围非常广泛，涵盖多个行业和领域。以下是对AIGC应用范围的清晰归纳。

1. 文本生成与编辑

- **新闻报道：** 自动生成新闻稿，实现内容的即时更新与发布。
- **文学创作：** 生成小说、诗歌、剧本等多样化文学作品，激发无限创意。
- **技术文档：** 高效撰写技术手册、用户指南及产品说明书，提升文档质量。
- **翻译：** 自动翻译文本，提供多语言支持，支持全球化交流。

2. 艺术创作与设计

- **图像生成**：生成艺术画作、插图及广告设计，丰富视觉呈现。
- **视频制作**：自动化生成并编辑视频内容，创造生动动画与视觉特效。
- **音乐创作**：生成音乐作品，包括旋律、和弦、节奏等。

3. 语音合成与交互

- **语音助手**：如小度、小艺、Siri等，提供流畅自然的语音交互体验。
- **语音合成**：生成高质量语音，应用于播音、导航等场景。
- **语音翻译**：实时语音翻译，支持多语言交流。

4. 社交媒体与广告

- **内容推荐**：根据用户兴趣生成个性化的推荐内容，提升用户黏性。
- **广告生成**：自动生成广告文案、图像和视频，优化广告投放效果。
- **社交媒体管理**：自动发布和管理社交媒体内容，减轻运营负担。

5. 游戏开发与娱乐

- **剧情生成**：生成游戏剧情、对话和任务。
- **角色设计**：自动生成游戏角色的外观和行为。
- **环境创建**：生成游戏中的虚拟环境和场景。

6. 教育与培训

- **智能辅导**：个性化生成学习材料与测试题，提升学习效率。
- **虚拟教师**：提供互动式在线教学与辅导，增强学习互动性。
- **内容生成**：自动化生成课件、讲义及学习资料，减轻教师负担。

7. 代码生成与软件开发

- **代码补全**：通过AI辅助，提高编程效率与代码准确性。
- **自动化测试**：生成测试用例和自动化测试脚本，保障软件质量。
- **文档生成**：自动生成代码文档和注释，提升代码可读性与可维护性。

9.2 AIGC在平面广告中的应用

AIGC（人工智能生成内容）在平面广告设计过程中可以发挥多方面的作用，从创意生成到素材创作，再到编辑优化，都能提供显著的帮助。

9.2.1 创意生成

AIGC在平面广告设计中的创意生成的具体应用场景和方式如下。

1. 概念和主题生成

在广告设计的初期阶段，AIGC通过分析大量市场数据、消费者行为和最新趋势，提出创意方向和主题建议。它可以帮助设计师快速找到灵感，确保广告的主题与当前市场需求和品牌定

位相符。

2. 文案撰写

在广告文案的创作过程中，AIGC根据品牌风格、产品特点和目标受众需求，生成定制化的广告文案，包括标题、标语、描述性文字等。AIGC确保文案与品牌形象和营销目标高度契合，同时具备吸引力和说服力。

3. 创意组合

在广告设计的创意组合阶段，AIGC可以结合不同的视觉元素（如图像、颜色、排版）和文案，生成多种创意组合。设计师可以从中选择和参考，快速找到符合品牌需求和视觉效果的设计方案。AIGC还可以根据反馈不断优化这些组合，提高创意的多样性和精准度。

以下内容是利用文心一言为电商平台周年庆生成的活动文案。

问：嗨购国际是一个深受年轻人喜欢的电商平台，对以往的市场数据分析，发现平台用户偏向于女性，对复古风格和怀旧主题有较高的兴趣，现需要在各个社交平台上做活动前的宣传。请就已知的信息，生成五周年活动的文案，包括标题、标语、描述性文字等。

答：五周年活动宣传文案

标题：「嗨购国际五周年庆典」复古风情，女性专享的怀旧盛宴！

标语：「时光倒流，与万千女性共赴复古之旅——爱购五周年，只为你而来！」

描述性文字：

亲爱的嗨购宝贝们，你们期待已久的五周年庆典终于要来啦！作为深受年轻女性喜爱的电商平台，我们知道你们对复古风格的独特钟情，对怀旧主题的无限向往。因此，今年的五周年庆典，我们精心筹备了一场专属于你们的复古怀旧盛宴！

- 复古市集，等你来探秘：漫步于我们精心打造的复古市集，仿佛穿越时空隧道，每一件精心挑选的服饰、配饰、家居小物都散发着旧时光的魅力，只为唤醒你内心深处的那份温柔与怀旧。

- 怀旧音乐，唤醒记忆：现场将有经典音乐现场演奏，那些耳熟能详的旋律将带你穿越回青涩年华，感受那份纯真的美好。

- 超值优惠，限时疯抢：五周年庆典期间，我们准备了海量商品低至五折的超值优惠，更有满额赠礼、积分兑换、抽奖赢好礼等多重福利等你来享。让你的每一次点击，都能收获满满的惊喜！

- 复古装扮大赛，展现你的风采：参与我们的复古装扮大赛，用你的创意和品味诠释复古之美，更有机会赢取神秘大奖哦！

- 嗨购五载，感恩有你：五年来，是你们的支持与陪伴让爱购国际茁壮成长。在这个特别的日子里，我们想说：谢谢你们！让我们一起在复古的海洋中遨游，共同创造更多美好的回忆吧！

- 别等了，快来加入我们的复古狂欢吧！关注我们的社交平台，了解更多活动详情，让我们在五周年庆典中不见不散！

9.2.2 素材创作

AIGC在平面广告设计中的素材创作的具体应用场景和方式如下。

1. 图像生成

在需要创建独特的视觉元素时，AIGC可以根据品牌风格、广告主题和市场趋势生成高质量的图像。这些图像可以是产品照片、背景图案、插图等，确保视觉元素与广告的整体风格和目标受众相匹配。图9-1~图9-3所示为利用Midjourney生成的不同主题的插画效果。

| 图9-1 | 图9-2 | 图9-3 |

2. 字体设计

在需要独特的字体来增强品牌识别度时，AIGC可以根据品牌调性和广告需求生成定制化的字体设计。它可以创作出与品牌形象高度契合的字体样式，使广告文字部分更具吸引力和辨识度。图9-4和图9-5所示为不同风格的字体效果。

图9-4　　　　　　　　　　　　　　图9-5

3. 色彩搭配

在需要选择和搭配颜色时，AIGC可以分析品牌的色彩规范和市场趋势，生成最佳的色彩搭

配方案。它能够提供多种色彩组合建议，确保广告设计在视觉上和谐且具有吸引力。

以下内容是利用通义千问为某品牌生成的色彩搭配方案。

问：某知名时尚品牌计划推出春季新品系列，希望通过一系列广告宣传活动吸引年轻消费者。品牌色彩规范以清新自然的绿色和白色为主，同时追求与现代流行趋势的结合。请基于上述分析，设计多套色彩搭配方案。

答：当然，基于您提供的背景信息，以下是为该知名时尚品牌春季新品系列设计的多套色彩搭配方案，旨在吸引年轻消费者并融合现代流行趋势。

方案一：自然清新风

主色调：清新绿+奶油白

辅助色：淡粉色（作为点缀）

描述：此方案以品牌标志性的清新绿为主色调，搭配柔和的奶油白色，营造出春日里自然清新的氛围。淡粉色作为点缀色，出现在细节或装饰元素上，增添一丝甜美与温柔，吸引年轻女性的目光。

方案二：活力春日绿

主色调：亮绿+米白

辅助色：柠檬黄（作为亮点）

描述：采用更为鲜亮的绿色作为主色调，展现春天的生机与活力。米白色作为平衡色，使整体看起来更加和谐。柠檬黄色作为亮点色，出现在关键位置，如产品logo或广告标语，吸引眼球，增加视觉冲击力。

方案三：未来感绿意

主色调：薄荷绿+银色

辅助色：电光蓝（科技感点缀）

描述：将清新自然的薄荷绿与未来感十足的银色相结合，创造出既符合品牌色彩规范又具有前瞻性的搭配。电光蓝作为辅助色，以小面积形式出现，如边框、线条或图案，为设计增添一抹科技感，吸引追求潮流的年轻消费者。

方案四：温柔田园风

主色调：浅草绿+暖白

辅助色：浅米色（温馨过渡）

描述：浅草绿带来一种轻松惬意的田园感，搭配温暖的白色调，营造出温馨舒适的视觉效果。浅米色作为过渡色，使整体色彩搭配更加和谐自然，适合追求舒适生活方式的年轻人群。

方案五：混搭潮流风

主色调：森林绿+纯白

辅助色：珊瑚橙、霓虹紫（潮流元素）

描述：此方案在保持品牌清新绿色调的基础上，大胆引入珊瑚橙和霓虹紫等潮流色彩作为点缀，打破传统界限，展现品牌的年轻活力和时尚态度。森林绿与纯白的经典搭配为基底，确保整体风格不失品牌特色，而潮流色彩的加入则让广告更加吸引年轻消费者的注意。

根据通义千问生成的方案，可以在Midjourney生成效果图。图9-6和图9-7所示为方案一和方案五的效果演示。

图 9-6

图 9-7

除了上述提及的核心应用外，AIGC在排版布局以及添加动态元素方面也有所应用，具体如下。

- **排版布局：** 在需要设计广告的整体排版布局时，AIGC可以根据广告内容和视觉元素生成多种排版布局方案。它能够优化文本、图像和其他元素的排列方式，确保广告设计既美观又能有效传达信息。
- **动态元素：** 在需要添加动态效果以增强视觉吸引力时，AIGC可以生成动态广告元素，如动画图形、GIF等。这些动态元素可以吸引观众注意力，提高广告的互动性和传播效果。

9.2.3 编辑优化

AIGC在平面广告设计中的编辑优化的具体应用场景和方式如下。

- **视觉元素优化：** 在需要调整图像、颜色、排版等视觉元素时，AIGC可以分析现有设计，提出改进建议，如调整色彩搭配、优化图像质量、重新排版等。它还能根据品牌风格和目标受众，自动生成符合视觉美学和品牌形象的优化方案。
- **文案优化：** 在需要修改或提升广告文案的效果时，AIGC可以对现有文案进行语法检查、语义分析和风格调整，确保文案流畅、精准且具备吸引力。AIGC还能根据反馈意见，生成多个优化版本供选择。
- **排版布局优化：** 在需要调整广告的整体布局和结构时，AIGC可以分析广告的视觉层次和信息传达效果，提出布局优化建议，如调整文字和图像的位置、调整留白和间距等。AIGC可以生成多个排版方案，帮助设计师选择最优布局。
- **多平台适配优化：** 在需要将广告适配到不同平台和设备时，AIGC可以根据不同平台（如社交媒体、网站、印刷品）和设备（如手机、平板、计算机）的要求，自动调整广告的尺寸、分辨率和布局，确保广告在各平台和设备上都能呈现最佳效果。
- **根据反馈持续优化：** 在需要根据用户反馈进行持续优化时，AIGC可以收集和分析用户反馈，识别广告设计中的不足之处，并提出改进建议。AIGC可以根据反馈数据，自动生成优化方案，帮助设计师进行持续改进和优化。

9.3 案例实战：公益海报的制作

本案例实战将利用AIGC工具和Photoshop软件制作一张公益海报，利用AIGC确定主题和目标，根据关键词生成素材，将素材导入Photoshop中进行海报的制作，效果如图9-8所示。

海报的设计理念围绕"绿色星球，梦想家园"的主题展开，旨在唤起人们对于保护地球生态环境的责任感和使命感。海报整体采用蓝色和绿色为主色调，背景为白色的画布，象征着我们共同生活的地球，等待着人们的描绘和塑造。左侧和右侧分别有一只手拿着画笔，它们共同指向地球，表示每个人都应该参与到保护地球的行动中来。右下角的文字醒目且简洁，直接点明了海报的主题。整张海报设计既富有创意又充满情感共鸣，能够有效地传达出环保主题和愿景。

图 9-8

1. 使用 AIGC 生成文案与图像素材

本节利用AIGC生成文案与图像素材，用到的AIGC工具为通义千问、文字一言以及Midjourney。

步骤 01 借助通义千问生成海报的主题文案。

问：以"绿色环保"作为公益海报的方向，目标是提高公众环保意识、倡导绿色生活方式。请生成三四个主题文案，包括标题、标语、简短的描述性文字等。

答：绿色环保公益海报主题文案集锦

主题一：绿色呼吸，共享蓝天

标题："深呼吸，绿意盎然"

标语："清新空气，人人有责"

描述性文字："每一次深呼吸都是一次对纯净空气的渴望。选择公共交通，减少汽车尾气；种植绿色植物，净化身边环境。让我们共同呼吸，共享这片蓝天下的清新空气。"

主题二：绿色生活，从点滴做起

标题："绿色生活，始于你我"

标语："绿色行动，点滴汇聚成海"

描述性文字："拒绝一次性用品，节约用水用电，骑自行车出行……绿色生活并不遥远，它就藏在我们日常生活的每一个细节中。让我们从自己做起，让绿色成为生活的底色。"

主题三：绿色星球，你我共筑

标题："绿色星球，梦想家园"

标语："共筑绿色梦，你我同在"

描述性文字："地球是我们共同的家园，绿色星球是我们的梦想。参与植树造林，减少塑料使用，支持可再生能源。让我们携手并进，用实际行动为地球增添一抹绿色。"

主题四：绿色循环，永续发展

标题："循环之美，生生不息"

标语:"绿色循环,创造无限可能"

描述性文字:"循环经济不仅是一种理念,更是实现资源高效利用的实践。通过物品的重复使用和资源的循环再生,我们可以减少浪费,保护环境。让我们拥抱绿色循环,为子孙后代留下一个资源丰富的地球。"

这些主题文案旨在提升公众的环保意识,鼓励大家采取实际行动,倡导绿色生活方式,共同为构建一个更加健康、可持续的环境做出贡献。

步骤 02 根据已有的主题文案,借助文心一言生成海报设计概念。

问:根据**"绿色星球,梦想家园"**为主题制作公益海报,请生成三四个简单的海报设计概念。

答:**海报设计概念一:【绿意满盈,梦想启航】**

设计概念:画面以一颗巨大的、生机勃勃的地球为中心,地球表面覆盖着茂密的森林、广袤的草原、清澈的湖泊和蔚蓝的海洋,展现出"绿色星球"的壮丽景象。在地球的前方,一束光芒从云层中穿透而出,照亮了地球,也照亮了下方的一片空地,空地上孩子们正围绕着一棵刚种下的小树苗欢笑,寓意着绿色梦想从这里开始启航。

海报设计概念二:【绿色生活,梦想家园】

设计概念:采用温馨的家庭场景作为背景,一家人在一个被绿色植物环绕的庭院中度过愉快的时光。庭院里种满了各种花卉和果树,父母与孩子一起浇水、施肥,享受着劳动的乐趣和自然的馈赠。远处是蓝天白云和连绵的山脉,整个画面充满了和谐与幸福。通过展现绿色生活的美好,激发人们对"梦想家园"的向往和追求。

标语:"绿色生活,幸福之源;携手共建,梦想家园。"

海报设计概念三:【绿色行动,筑梦未来】

设计概念:海报以一系列简洁明了的环保行动图标为元素,如骑自行车、使用可回收材料、节约用水、植树造林等。每个图标都以绿色为主色调,并配以简短的文字说明。这些图标排列成一个心形图案,寓意着每个人的绿色行动都是对地球母亲的爱和关怀。心形图案下方是一句鼓舞人心的标语,鼓励人们积极行动起来,为"绿色星球"和"梦想家园"贡献自己的力量。

海报设计概念四:【绿色星球,梦想共绘】

设计概念:海报以一张巨大的、空白的画布为背景,画布上散落着各种颜色的画笔和调色盘。然而,在这张画布上,已经有一幅由绿色主导、色彩斑斓的"绿色星球"草图初现轮廓。这幅草图描绘了一个充满生机与和谐的地球家园,山川、河流、森林、城市等元素和谐共存。在画布的一侧,一只大手正拿起绿色的画笔,准备继续完善这幅作品,而另一只手(可能是孩子的手)也轻轻搭上,共同绘制这个"梦想家园"。画面传递出"绿色星球"需要每个人共同参与、共同创造的信息。

步骤 03 根据海报设计概念四,在Midjourney输入背景关键词,效果如图9-9所示。

步骤 04 选择图9-9中左上角图像变化操作,效果如图9-10所示。

步骤 05 查看并保存图9-9中右下角图像，如图9-11所示。

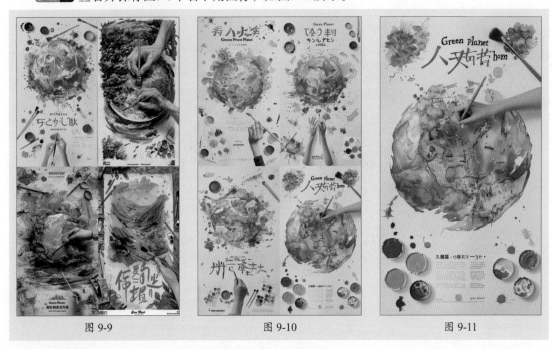

图 9-9　　　　　　　　　　图 9-10　　　　　　　　　　图 9-11

步骤 06 选择图9-10中的左下角图像，继续变化操作。

步骤 07 对图9-12中的左上角图像和右下角图像进行保存，如图9-13和图9-14所示。

图 9-12　　　　　　　　　　图 9-13　　　　　　　　　　图 9-14

2. 使用 Photoshop 制作海报背景部分

本节使用Photoshop制作海报，涉及的知识点有选区的创建、填充参数的设置、不透明度的调整、蒙版的添加编辑以及路径的创建与应用。

步骤 01 在Photoshop中打开素材，效果如图9-15所示。

步骤 02 使用"修补工具"创建选区，效果如图9-16所示。

图 9-15 图 9-16

步骤 03 按Shift+F5组合键，在弹出的"填充"对话框中设置参数，如图9-17所示。

步骤 04 应用效果如图9-18所示。

图 9-17 图 9-18

步骤 05 按Ctrl+D组合键取消选区，使用"混合器画笔工具"涂抹擦除左下角，如图9-19所示。

步骤 06 继续对右下角执行相同的操作，如图9-20所示。

图 9-19 图 9-20

步骤 07 置入素材，如图9-21所示。

步骤 08 调整图层"不透明度"，向上调整至合适位置，如图9-22所示。

步骤 09 将"不透明度"调整为100%，添加图层蒙版，如图9-23所示。

图 9-21

图 9-22

图 9-23

步骤 10 使用"画笔工具"在蒙版内进行涂抹擦除，效果如图9-24所示。

步骤 11 按Ctrl+J组合键复制图层，转换为智能对象图层后栅格化，隐藏原图层，如图9-25所示。

步骤 12 使用"钢笔工具"绘制路径并生成选区，按Shift+Ctrl+I组合键反向，效果如图9-26所示。

图 9-24

图 9-25

图 9-26

步骤 13 按Ctrl+J组合键复制选区并隐藏图层，效果如图9-27所示。

步骤 14 使用"修补工具"绘制选区，如图9-28所示，按Ctrl+J组合键复制选区。

步骤 15 使用"矩形选框工具"绘制选区，新建透明图层，按Shift+F5组合键，在弹出的"填充"对话框中设置填充参数，效果如图9-29所示。

图 9-27　　　　　　　　　图 9-28　　　　　　　　　图 9-29

步骤 16 显示"图层3"，使用"修补工具"绘制选区，如图9-30所示。按Ctrl+J组合键复制选区。

步骤 17 返回"图层3"，使用"橡皮擦工具"擦除部分图像，效果如图9-31所示。

图 9-30　　　　　　　　　　　　　　　　图 9-31

步骤 18 继续使用"橡皮擦工具"，擦除"图层4""图层5"中的部分图像，使画面过渡得更加自然，效果如图9-32所示。

步骤 19 按住Shift键选择"图层3""图层4"和"图层1"复制，按Ctrl+E组合键合并图层，效果如图9-33所示。

图 9-32　　　　　　　　　　　　　图 9-33

AIGC平面广告设计与制作标准教程（全彩微课版）

步骤20 使用"混合器画笔工具""修补工具""仿制图章工具"以及"内容识别移动工具"调整画面显示，效果如图9-34所示。

步骤21 显示"图层2"，调整摆放位置，如图9-35所示。

图 9-34

图 9-35

步骤22 选择"图层5"，调整摆放位置，效果如图9-36所示。

步骤23 打开另一个素材图像，使用"对象选择工具"拖动绘制选区，效果如图9-37所示。

图 9-36

图 9-37

步骤24 按Ctrl+J组合键复制选区，隐藏"背景"图层后，使用"魔棒工具"创建选区并删除，效果如图9-38所示。

步骤25 显示"背景"图层，使用"修补工具"创建选区，隐藏"背景"图层，效果如图9-39所示。

图 9-38

图 9-39

步骤 26 选择复制的两个图层，拖曳至主文档中，选择"图层6"（手所在的图层），水平翻转后调整显示位置，效果如图9-40所示。

步骤 27 选择"图层7"（调料盘所在的图层），调整图层顺序和显示位置，使用"橡皮擦工具"擦除部分背景，效果如图9-41所示。

图 9-40

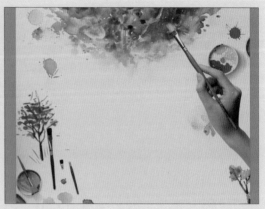

图 9-41

步骤 28 调整手的摆放位置，如图9-42所示。

步骤 29 选择"图层5"，使用"修补工具"选择上方的图像创建选区，按Ctrl+X组合键剪切，按Ctrl+V组合键粘贴，调整显示，效果如图9-43所示。

图 9-42

图 9-43

3. 使用 Photoshop 制作海报文字部分

本节使用Photoshop制作海报，涉及的知识点有选区的创建、填充参数的设置、不透明度的调整、蒙版的添加编辑以及路径的创建与应用。

步骤 01 选择"横排文字工具"输入两组文字，在"字符"面板中设置参数（#3a7b38），如图9-44所示。

步骤 02 调整显示位置，效果如图9-45所示。

步骤 03 继续输入文字，在"字符"面板中设置参数，如图9-46所示。

步骤 04 调整显示位置，效果如图9-47所示。

图 9-44 图 9-45

图 9-46 图 9-47

步骤 05 继续输入文字，在"字符"面板中设置参数，如图9-48所示。

步骤 06 在控制栏中单击"居中对齐文本"按钮 ，效果如图9-49所示。

图 9-48 图 9-49

至此，完成公益海报的制作。

1. Q: 新手如何开始学习 AIGC 在平面广告设计中的应用?

A: 新手可以从以下几方面入手学习AIGC在平面广告设计中的应用。

- **了解基础知识:** 查阅AIGC和平面广告设计的基础知识,包括相关概念、技术原理和应用场景等。
- **学习在线课程:** 参加在线课程,如Coursera、edX等平台上的相关课程,系统地学习AIGC技术和广告设计原理。
- **实践项目:** 通过参与实际项目,将所学知识应用于实践,提升技能水平。
- **社区交流:** 加入AIGC和平面广告设计相关的论坛、群组,与其他学习者交流经验,解决问题。

2. Q: AIGC 如何帮助提高平面广告设计的效率?

A: AIGC可以显著提高平面广告设计的效率,具体表现如下。

- **快速生成初步设计:** AI可以根据输入的要求快速生成多个设计方案,供设计师选择和修改。
- **自动化重复任务:** 如图像裁剪、颜色调整等重复性任务可以通过AIGC自动完成,节省时间。
- **数据驱动设计:** AIGC可以分析大量数据,提供设计优化建议,帮助设计师做出更符合市场需求的设计。

3. Q: AIGC 生成的平面广告是否会受到版权问题的影响?

A: AIGC生成的平面广告确实可能涉及版权问题。AIGC算法在生成内容时,可能会借鉴或模仿已有的作品元素。因此,在使用AIGC生成的广告内容时,需要注意以下几点。

- **确保原创性:** 尽可能使用AIGC算法生成的原创内容,避免直接复制或模仿已有作品。
- **明确版权归属:** 对于AIGC算法中可能涉及的已有作品元素,需要明确其版权归属,并遵守相关法律法规。
- **使用授权内容:** 在必要时,可以购买或获得授权使用的已有作品元素,以确保广告内容的合法性。

4. Q: AIGC 在平面广告设计中的局限性有哪些?

A: 尽管AIGC在平面广告设计中有很多优势,但也存在一些局限性。

- **创意限制:** AIGC生成的内容基于已有数据和算法,可能缺乏人类设计师的独特创意和情感表达。
- **质量控制:** AIGC生成的内容质量可能不稳定,需要设计师进行筛选和调整。
- **版权问题:** AIGC生成的内容可能涉及版权问题,需要注意使用规范和法律风险。